인간을 탐구하는 미술관

인간을 탐구하는 미술관

이다 지음

이탈리아 복원사의 매혹적인 회화 수업

담앤북스

추천의 글

정여울 『빈센트 나의 빈센트』 저자

드디어 '미술의 시대'가 도래했다. 전문가가 아닌 대중도 미술 관람에 열정을 보이며 다양한 전시를 찾아다닌다. 이런 시대에 이 책은 전문가의 날카로운 혜안과 대중의 순수한 열정을 매개하는 훌륭한 메신저가 되어준다.

지금까지 미술 대중서는 '이미 완성된 전문가의 시선'으로 가득했기에 독자가 개입할 여지가 적었다. 그런데 이 책에는 '천천히 만들어지는 과정 속에 있는 전문가의 시선'이 담겨 있다. 이탈리아에서 유학을 막 시작한 아마추어일 때의 시선과 전문가가 된 현재의 시선이 공존해 독자들에게 더욱 따스한 친밀감을 선사한다. 마치 우리가 직접 이탈리아로 떠나 미술을 공부하는 듯한 생생한 현장감을 느낄 수 있는 것도 무척이나 반갑다. 미술 비평을 뛰어넘어 '나의 눈으로 예술을 보는 주체적 힘'을 길러주는 책이다.

우리의 인생도 하나의 작품입니다

Chi va piano, va sano e va lontano

천천히 가는 자가 건강하게 가고 멀리 간다.

이탈리아 도착 후 3일 만에 유학 온 걸 후회하고 있을 때 내가 만난 이탈리아 속담입니다. 인터넷도 잘 되지 않는 작은 방에서 지내며 며칠을 페루자 광장을 헤매고 외로움에 눈물이 터질 것 같았던 어느 날, 문법 책을 뒤적이다가 발견한 이 문장이 이탈리아에서의 생활을 지탱해 주었습니다. 내가 느리게 갈 때마다 이 문장은 나를 안심시켰습니다. '그래, 괜찮아. 천천히 가는 대신 건강하게 채워지고 있는 거야. 그리고 멀리 갈 수 있을 거야' 하고 말이죠.

지극히 평범한 삶을 살면서 같은 자리를 끊임없이 맴돌던 나는, 다른 나라의 언어로 미술 공부를 해보고 싶었던 꿈을 이루기 위해 이탈리아로 떠났습니다. 그 꿈을 이루지 못해 후회하는 나의 늙은

모습을 상상하니 지체 없이 떠날 수 있었죠. 공부를 마치면 피렌체의 어느 작은 공방에 앉아 그림을 고치는 이방인으로 살아보고 싶었습니다. 그렇게 가족도 친척도 하나 없는 이탈리아에 미술 복원 공부를 하기 위해 떠났던 나이가 서른네 살, 이탈리아 학생들 사이에 나이 많고 현지 말 한마디 못 하는 동양 여자는 어디에 가나 눈에 띄었습니다.

이탈리아어는 매일 밤을 새며 공부해도 어려웠고 낮은 이탈리아 급여 현실에 고민은 깊어갔습니다. 그렇게 쓸쓸히 보내는 날들도 숱하게 많았지만 미술관에 들어서면 현실을 잊을 만큼 그림이 주는 행복이 컸습니다.

예술 작품을 인간적으로 대하며 깊이 탐구하는 이탈리아의 복원 방식에도 매료되었습니다. 이탈리아 사람들이 예술을 대하는 모습이 무척 인상적이었습니다. 작품을 둘러싼 역사와 연구 결과를 집요하게 파고들고 분석했습니다. 그리고 작품을 마치 인간처럼 대했습니다. 복원할 때도, 감상할 때도 작품에게 휴식할 시간을 주었습니다.

눈부시게 아름다운 피렌체 새벽과 밤하늘의 별도 긴 유학 생활에 큰 위로가 되었습니다. 자전거를 타고 산타 크로체 광장의 단테 석상을 지나고, 피렌체 시내에서 10킬로미터 떨어진 복원 학교(옛 메디치 별장)에 들어설 때면 마치 수백 년의 시간을 거슬러 르네상스 시대 이탈리아에 와 있는 것 같은 기분이 들곤 했습니다.

미술 복원사를 꿈꾸며 시작한 복원 공부는 피렌체에서 로마로,

우르비노 대학원으로 이어졌습니다. 그렇게 8년을 공부했는데 공부하면 할수록 모르는 게 더 쌓여만 갔습니다. 나는 공부의 필요성을 더 느끼고 미술사학으로 공부를 이어갔습니다. 그렇게 무모한 유학길을 걷다 보니 14년이 흘렀습니다. 그 길이 이렇게 오래 걸릴 줄 몰랐습니다. 복원 공부를 괜히 했다는 후회가 밀려왔지만 미술사를 공부하면서 어느새 작품 보는 관점이 달라진 나를 발견했습니다. "천천히 가는 자가 건강하게 가고 멀리 간다"라는 이탈리아 속담의 의미를 깨닫게 되었습니다.

<p style="text-align:center">✦✦✦</p>

이탈리아에서 가장 인상 깊었던 것이 르네상스 미술입니다. '인문학'의 정확한 뜻조차 제대로 이해하지 못했던 나는 르네상스 작품들이 인간을 얼마나 섬세하게 이해하고 표현했는지를 보게 되었는데, 내가 느낀 수많은 감정이 르네상스 미술에 이미 표현되어 있었습니다. 14년 동안 늦깎이 유학생이 이방인으로 살면서 느꼈던 온갖 감정을 세련되게 포장하고 때로는 적나라하게 드러내는 작품들을 보면서 나는 그 시대 미술에 깊이 공감했습니다.

르네상스 미술의 키워드는 '이성'과 '아름다움'입니다. 나는 르네상스 미술이 왜 그토록 아름다움을 표현하려 했는지, 왜 이성에 주목했는지 궁금했습니다. 그런 궁금증을 풀어준 것은 피렌체 대학원의 로렌초 뇨키Lorenzo Gnocchi 교수님 수업이었습니다. 당시 피렌체

사람들은 동로마 제국의 학자들을 통해 스토아 철학을 접하고 새로운 관점을 얻게 되었다고 했습니다. 스토아 철학에 따르면, 물질 세계에 존재하는 모든 것에는 타고난 본성이 있는데, 본성대로 따르면 세상은 평온하게 돌아간다는 것이었죠. 이것을 자연의 질서라고 부릅니다. 교수님은 인간의 타고난 본성인 '이성'으로 생각하는 것이 자연의 질서라고 생각한 르네상스 믿음에 대해 이야기해주셨습니다.

대학원 수업 과제를 위해 피렌체에 있는 독일 미술사 전문 도서관에 갔을 때 나는 엄청난 양의 미술서적을 보고 놀랐습니다. 도서관 이곳저곳을 쏘다니며 황홀경에 빠져 있던 어느 날, 이 책들의 내용을 미술을 좋아하는 사람들에게 전해주면 얼마나 좋을까 하고 생각했습니다.

우리는 보통 미술 작품 앞에서 까막눈이라고 생각합니다. 그래서 대충 훑어보고 고상한 취미 정도로 여겨 한쪽에 치워두죠. 그런데 내가 만난 르네상스 미술은 인간의 이야기였습니다. 르네상스 미술이 인간의 모습을 어떤 방식으로 풀었는지 쉽고 재미있게 설명한다면, 작품에 담긴 인간의 진실한 이야기에 공감하며 즐겁게 감상할 수 있지 않을까, 그런 마음으로 나는 이 책을 쓰기 시작했습니다. 학교를 다니면서 미술관 가이드를 해온 경험이 대중의 눈높이에서 이야기를 전달하는 언어를 찾는 데 도움이 되었다고 생각합니다.

나는 이 책에서 르네상스 미술의 깊이를 쉽고 재미있게 소개하

고 싶었습니다. 이성과 감성, 감각과 과학적인 사고를 깨달은 화가들이 현실에서 느낀 불안과 우울까지 여과 없이 표현한 방법과 그 내용을 보여주고자 했습니다.

인간 이성이 무엇인지 처음 알던 시기에 사람들은 도나텔로의 「다비드」 청동상에서 고대 지혜의 신을 소환해서 지성에 대해 추상적으로 이해하기 시작했습니다. 이때부터 신성한 미술은 고상한 미술의 시대로 넘어갑니다. 그러나 르네상스 그림을 처음 그린 마사초는 또 다른 시선으로 인간을 이해했습니다. 그의 그림에서 나는 인간의 눈물을 발견했는데, 이성보다 더 진실한 인간의 본성 즉, 감성을 표현한 것이었습니다.

이성에 한동안 매료당한 르네상스 시대에는 현실보다 더 완벽한 공간이 그림에 등장합니다. 그뿐만 아니라 현실에서는 볼 수 없는 완벽한 아름다움을 표현하려고 애썼습니다. 이런 그림은 보티첼리에서 라파엘로에게로 이어지며 사람들에게 시각적으로 '아름다운 미술'을 보고 감상하는 즐거움을 맛보게 했습니다.

예술을 시에 비유하며 인문학을 즐기던 엘리트들의 고상함은 레오나르도 다빈치에 의해 날카로운 과학의 칼날로 무너집니다. 다빈치는 철저히 과학적인 눈으로 인간을 해부하고 못난 치부를 거리낌 없이 드러내는 미술을 선보였습니다. 그런데 그 역시 인간의 내적 아름다움에 취해서 그린 그림이 있습니다. 바로 초상화입니다. 세상에서 가장 유명한 초상화 「모나리자」처럼 이제 인간의 얼굴을 그리는 일은 똑같이 '그리는' 것이 아니라 감정을 '표현하

는' 것이 되었습니다. 외모를 재현하는 것이 아니라 생각과 감정, 심리까지 표현한 초상화를 통해 르네상스 시대에는 인간의 내면을 관찰하기 시작합니다.

이탈리아 르네상스 미술의 말미에는 인간은 심리에 지배받는 불안한 존재라는 것을 여과 없이 보여준 화가들이 등장합니다. 피렌체 화가 폰토르모와 베네치아 화가 틴토레토는 그들의 삶처럼 불안하고 고통스런 현실을 미술에 표현하며 이상 세계를 그린 르네상스 미술에 마침표를 찍습니다.

만약 여러분이 수많은 미술 작품을 보았지만 작품 안에서 인간에 대한 이런 이야기를 발견하지 못했다면, 작품을 보는 양을 줄이고 한 작품을 되도록 오래 보는 방법을 제안하고 싶습니다. 르네상스 시대에 작가들은 한 작품을 제작하는 데 오랜 시간이 걸렸습니다. 단지 주제를 이해하도록 그리지 않았기 때문입니다. 그들은 인문학을 공부하며 인간을 이해하고, 느끼고 보는 것에 대한 감각을 키운 후에 작품을 제작했습니다. 피에로 델라 프란체스카가 완벽한 원근법 공간을 그리기 위해 225장이나 되는 고대 수학자 아르키메데스의 수학 책을 모두 공부하고 그림을 그린 것처럼 말이죠.

르네상스 미술은 생각하기 시작한 인간과 느끼기 시작한 인간의 솔직한 모습에 대한 기록입니다. 이 책에는 인간의 특성을 주제로 하는 13개의 작품에 관한 이야기가 담겨 있습니다. 각 주제에 대한 역사적인 기원과 그 안에 담긴 화가의 삶, 그 시대의 생각을 표현하는 방식을 최대한 검증된 문헌 자료를 통해 소개했습니다. 또

한 복원 과정을 통해 알게 된 새로운 사실들도 담았습니다. 르네상 스 미술 작품이 제작된 과정을 알면 그림이 좀 더 쉽게 이해되기 때문입니다.

♦♦♦

이탈리아에서 안개 속에 쌓인 나의 길을 걸으며 허송세월을 보내는 것 같다고 느낀 때가 많았습니다. 그런데 르네상스 미술 작품을 제작하는 데 걸린 시간들을 알게 되면서 나는 다시 그 속담을 떠올렸습니다. 느리게 가는 길 안에서 그들도 많이 배우고 제대로 이해하게 된 게 많았을 거라고. 그래서 그들의 예술은 수백 년 동안 사람들을 감동시키는 작품이 된 거라고.

우리의 인생도 하나의 작품입니다. 꿈꾸고 그려보고 이해하고 수정하다 보면 자신만의 삶의 주제가 만들어집니다. 그래서 삶을 이해하는 데 오래 걸리는 것 같습니다. 나 역시도 나의 실수를 만나고 고치며 천천히 걸었습니다. 오래 걸어야 했던 나의 길을 동행해 준 미술이 있어 나는 건강하게 지낼 수 있었던 것 같습니다. 미술 작품과 화가들에게 감사한 마음입니다.

긴 시간 동안 이탈리아의 생활이 축복이라고 용기를 주셨던 정성호 선생님과 자주 안부를 물어주셨던 소성권 박사님, 어려울 때마다 용돈을 주며 기다려 주셨던 자전거나라 장백관 대표님께 감사 인사를 전합니다. 수업 녹음 파일을 챙겨주셨던 로렌초 뇨키 교

수님과 친절한 복원사 스테파노 스카르펠리Stefano Scarpelli 덕분에 무지에서 조금 벗어날 수 있었습니다. 늘 힘이 되어준 친구 미영이와 가족, 그리고 아낌없는 응원을 보내주신 '눈부신 학우' 님들 덕분에 책이 나올 수 있었습니다. 원고를 함께 고민해 준 파르티잔 식구들과 마감일을 넘겨도 응원하며 기다려준 박윤아 매니저님과 봉선미 팀장님께 감사 인사를 전하며, 하늘에 계신 사랑하는 엄마에게 책 소식을 전합니다.

차례

1.

지성

인간 내면의 진정한 힘을 조각하다

도나텔로 「다비드」 청동상

Donatello

인간이란 무엇인지 탐구하기 시작한 예술가들은
세상에 대해 끊임없이 질문을 던졌습니다.
질문하고, 생각하고, 깨닫는 것을 선으로 여겼습니다.

무모한 도전이었지만 희망과 기대로 가득했던 유
학 시절 초기, 피렌체에서 복원 학교를 다니며 유일하게 괴롭지만
은 않았던 수업은 미술사 강의였습니다. 이탈리아어를 거의 알아
듣지 못해 지옥 같던 다른 수업들과 달리 그림이나 조각을 사진으
로 볼 수 있어서 숨통이 트였습니다. 미켈란젤로, 조토, 마사초⋯
작가 이름이라도 알아들으니 나도 뭔가를 이해하고 있다는 즐거운
착각과, 몇 달 후엔 저 강의를 이해할 수 있으리라는 부푼 기대를
하게 되는 시간이었죠.
　그때 2회에 걸쳐 8시간 동안 도나텔로 조각에 대한 강의를 들었
습니다. 'corpo(몸)', 'umani(인간)'라는 단어가 간간이 들리는 것만으
로도 도나텔로라는 작가에게 관심이 갔습니다. 그리고 수업이 없
는 토요일 오전, 피렌체 시내에 있는 바르젤로 미술관에 갔습니다.

영혼을 조각하는
예술가

바르젤로 미술관에 있는 도나텔로의 방에 들어가
니 '주인공은 나야 나'라는 듯 의기양양한 모습으로 조각들이 서 있
었습니다. 하얀 조각은 대리석, 까만 조각은 청동, 이 정도만 겨우
안 채로 쓰윽 한번 훑어보았죠. 그러고는 이 작가가 어떤 사람인지,
왜 이 조각을 만들었는지, 어째서 유명한 건지도 모른 채 호기심 어

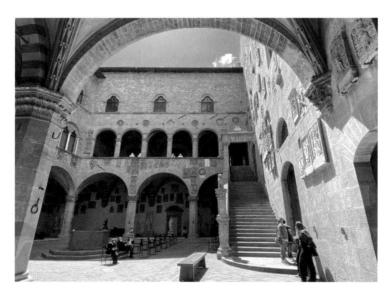

바르젤로 미술관은 피렌체에서 가장 오래된 중세 건물 중 하나로 르네상스와 바로크 시대의 조각 작
품을 전시하고 있는 곳입니다.

도나텔로 「다비드」 청동상

린 눈으로 10분 동안 「다비드」 주위를 빙빙 돌았습니다.

'음… 젊은 소년을 이렇게 섹시하게 만들다니, 남자 보는 눈이 남달랐군.'

지극히 주관적인 감상으로 결론을 내고는 오래 서 있어서 아픈 다리를 이끌고 집으로 향했습니다. 가는 동안 깊은 한숨을 내쉬었죠. 앞으로 내가 가야 할 길이 너무 멀게 느껴졌습니다. 그 깊이가 어느 정도인지, 가야 할 방향은 어느 쪽인지 가늠조차 할 수 없었습니다. 미술사 수업을 8시간이나 받고도 저 유명한 조각상 앞에서 아무것도 느끼거나 알아내지 못했다는 게 두렵기도 했습니다. 도달해야 할 그 지점까지 난 얼마나 더 걸어가야 할까…. 이탈리아에서 유학 생활을 하던 초기에는 미술관을 나설 때마다 많은 물음과 과제를 안고 무거운 발걸음을 내디뎠습니다.

14년이 흐른 지금, 나에게 도나텔로는 르네상스 미술의 시작이자 중심에 있는 예술가입니다. 르네상스 미술을 감상하는 길을 걷다 보면 어느 지점에서든 그의 작품을 만나게 됩니다. 고전에서 헬레니즘까지 300년 동안 이어져 온 고대 조각의 규칙을 도나텔로는 60여 년의 작업 안에 모두 담고 있죠. 아니, 오히려 인간 영혼에 울리는 전율까지 조각해 고대를 능가합니다.

도나텔로는 고전의 아름다움을 재해석하는 뛰어난 조각가이자 인간의 마음을 다듬는 소박한 예술가입니다. 도나텔로와 동행하는 르네상스 미술의 첫걸음은 늦깎이 유학을 시작하던 그 시절의 나 자신을 만나는 고요한 시간입니다.

인간의 재능을 이해하면
일어나는 놀라운 일들

1265년 지어진 바르젤로 미술관의 도나텔로 방에는 중세의 오래된 궁륭형 천장 아래 르네상스 조각들이 채워져 있습니다. 대리석과 청동, 회색빛 피에트라 세레나 돌로 만들어진 작품들이 활기찬 도전 정신을 느끼게 하는 곳입니다.

어떤 작품은 표정과 자세가 살아 있어 마주 보고 있으면 마치 나에게 말을 거는 듯합니다. 그 표정에 빠져들게 되죠. 작가의 독창성이 살아 있는 작품입니다. 르네상스 시대에는 이미 예술가의 '재능Ingegno'을 이해했습니다. 인간의 재능을 이해하면 어떤 일이 일어날까요? 예술적인 재능을 가진 사람들을 분별하기가 쉬워집니다. 로렌초 데 메디치Lorenzo de' Medici가 미켈란젤로 부오나로티Michelangelo Buonarroti를 발견한 것처럼 말이죠.

한 소년이 노인 조각을 기가 막히게 만듭니다. 그것을 보고 사람들은 솜씨가 좋다고 칭찬합니다. 그런데 로렌초는 실제를 모방한 작품에 불과하다며 아쉬워합니다. 기술이 뛰어난 것일 뿐이라는 거죠. 그는 "노인의 이빨이 저리 건강한가" 하는 말로 아쉬움을 내뱉고 갑니다. 실물과 똑같이 만드는 것이 최선인 줄 알았던 소년, 미켈란젤로는 그제서야 미술이란 현실을 그대로 베끼는 것이 아니라 그럴듯하게 베끼어 사람들이 공감하게 해야 한다는 것을 깨닫습니다. 미술의 목적은 '공감'이며 그 '그럴듯하게'에는 기준이 없

도나텔로 「다비드」 청동상

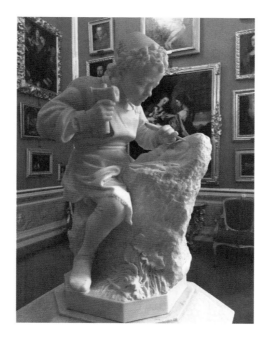

에밀리오 조키 「노인을 조각하는 어린 미켈란젤로」
1861년, 102×50×60cm, 피렌체 팔라티나 미술관

습니다. 그것이야말로 작가 개인의 생각에서 나오죠.

　미칼란젤로는 노인의 이빨 두 개를 부러뜨립니다. 그러자 로렌초의 눈이 반짝입니다. 창의적인 것이 무엇인지 단 한마디의 가르침으로 알아채다니…. 미켈란젤로에게는 기술뿐 아니라 생각하는 머리, 즉 지성의 씨앗이 있었습니다. 로렌초는 그를 자신의 집으로 들여 예술가 교육을 시킵니다.

사전적 의미로 '재능'이란 타고난 인간 본성이며 지성을 통해 발휘되는 능력입니다. 예술가들이 인간 지성을 연구한 이유죠. '예술가의 재능'에 대해 피렌체 수업에서 흥미로운 이야기를 들었습니다. 르네상스 시대 사람들은 재능은 누구에게나 있다고 믿었습니다. 다만 재능을 발휘하려면 감각이 특별히 발달해야 하고 지성이 생각회로를 연결해야 한다고 생각했죠.

저에게 특별히 르네상스 미술이 흥미로운 이유가 여기에 있습니다. 르네상스 시대는 인간을 생각하는 방식이 중세와 달랐습니다. 인간은 선과 악으로 판단되는 존재가 아니라 감각과 지성으로 세상을 이해하는 존재라는 것이죠. 인간의 감각은 자연과 연결되어 있다고 생각했기에 자연 연구를 시작합니다.

그런데 보이지 않는 지성을 표현하는 데는 예술가의 재능, 즉 독창성이 필요했습니다. 감각을 살려 보다 사실적으로 조각하는 방식이 유행했지만 예술가들에게 지성을 표현하는 일은 쉽지 않았습니다. 수많은 사람이 도전했지만 그런 독창성을 가진 예술가들은 손에 꼽힐 정도로 희귀했죠. 피렌체는 그런 예술가들의 고향 같은 곳이었습니다.

바로 그곳에서 인간의 지성을 조각하는 예술가가 새 시대의 문을 엽니다. 르네상스 조각의 선구자라 불리는 피렌체 조각가 도나텔로입니다.

도나텔로 「다비드」 청동상

고전을 재해석하는
예술가의 탄생

도나텔로는 양모직공의 아들로 태어났습니다. 노동자들의 권리를 위해 정치 활동을 하다가 사형당한 그의 아버지는 도나텔로가 왜 그토록 현실 세계를 적나라하게 묘사하는 데 매력을 느꼈는지 그 배경을 짐작케 합니다.

손으로 만지며 노는 걸 좋아했던 그는 14세에 세공 공방에서 일을 시작하고, 또 다른 괴짜 필리포 브루넬레스키 Filippo Brunelleschi 를 만납니다. 그들은 가구나 문짝에 붙이는 천편일률적인 장식 디자인보다 공방에 있던 고대 로마 유적에 대한 스케치를 더 좋아해 따라 그리곤 했습니다. 주로 장식에 참고하기 위해 공방 주인이 모아둔 것으로, 코린트 장식의 잎사귀 무늬나 이오니아 장식의 스케치가 그려져 있었습니다.

1402년 브루넬레스키는 피렌체를 떠들썩하게 했던 세례당 청동문 공모전에서 2위로 안타깝게 낙선한 뒤 새로운 희망을 찾아 로마로 떠납니다. 이때 겨우 16세였던 도나텔로도 로마에 대한 호기심을 안고 그를 따라 나섭니다. 그렇게 인류의 문화를 바꿀 르네상스 미술의 선구자들의 로마 생활이 시작됩니다.

로마의 거리에서는 수많은 성당에서 끊임없이 종소리가 들려왔고 커다란 길 위에서 마차들이 흙먼지를 내며 바쁘게 달렸습니다. 거리 곳곳에 유적이 가득했는데 대부분 기둥이 잘리거나 지붕이

없는 폐허 같은 모습이었습니다.

정작 로마인들은 자신들의 유산을 향유할 여유도 없이 살았지만 피렌체에서 온 두 젊은이는 고대의 흔적을 탐구하며 종일 땀을 흘렸습니다. 브루넬레스키는 신전의 크기를 재기 위해 열심히 발걸음을 옮겼고, 어린 도나텔로는 구석에 쭈그리고 앉아 땅에 파묻힌 석관의 장식을 자세히 보기 위해 흙을 파내며 스케치를 했습니다. 도나텔로는 생생하게 살아 있는 고대 조각에 심취해 있었습니다. 특히 로마 석관에 새겨진 부조 조각에 큰 관심을 보였죠.

로마에서 2년 동안 고대 로마와 그리스 조각들을 보았던 도나텔로는 이제 완전히 새로운 눈을 갖게 되었습니다. 그러나 훗날 르네상스 조각의 선구자가 된 그는 로마 유학의 유산만 고집하지 않았습니다. 피렌체의 메디치 저택에서 열린 그리스 지성인들의 학회에 참여하면서 인간의 지성에 대해 깨닫고 인체를 깊이 연구하는 등 인간에 대한 공부를 평생 멈추지 않았습니다.

거대한 골리앗을
쓰러뜨린 지성의 힘

도나텔로는 코시모 데 메디치Cosimo de' Medici와 우정을 쌓으며 메디치 저택을 위해 다양한 조각을 제작합니다. 그중 가장 유명한 작품이 바르젤로 미술관에 전시되어 있는 「다비드」 청동상

도나텔로 「다비드」 청동상

입니다. 1440년 무렵에 제작된 「다비드」는 당시 피렌체에 불었던 그리스 문화 열풍이 강렬하게 담긴 작품입니다.

조각의 주인공 다비드는 구약성경에 나오는 인물로, 이스라엘과 블레셋의 전쟁에서 적장 골리앗을 이긴 양치기 소년입니다. 하나님을 모욕한 무례한 골리앗에게 분노한 그는 맨 몸으로 돌 하나를 던져 골리앗을 쓰러뜨립니다. 이 용감한 소년이 훗날의 다윗왕입니다. 「다비드」가 피렌체에서 인기 있는 이유는 골리앗을 이긴 이 소년이 큰 국가들 사이에서 살아남은 피렌체 공화국을 상징하기 때문이죠.

도나텔로가 나의 첫 번째 예술가로 마음에 남은 계기가 있습니다. 피렌체 대학원 수업에서 작가에 대한 리포트를 받았을 때 나는 누구를 어떻게 조사해야 할지 몰라 로렌초 뇨키 교수님에게 상담을 신청했습니다. 교수님은 몇몇 작가의 이름을 이야기하다가 농담을 건넸습니다.

"혹시 성 세바스찬이 몇 개의 화살을 맞았는지 아니?"

나는 생각나는 대로 "6개요? 7개인가?"라고 말했습니다. 교수님은 웃으며 말했죠.

"작가마다 다르게 꽂았어. 아무튼 성 세바스찬의 인체는 르네상스 작가들이 봤던 남자의 몸이야. 또 그들은 도나텔로의 「다비드」를 보는 걸 잊지 않았지."

나는 그 말을 듣고 바르젤로 미술관으로 달려갔습니다. 그리고 「다비드」 청동상을 관찰하며 미술을 보는 재미와 감동을 느꼈습니

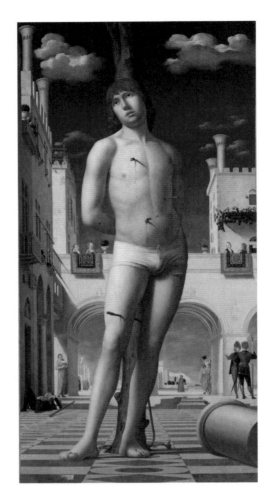

안토넬로 다 메시나 「성 세바스찬」
1475-1476년, 171×85.5cm, 독일 드레스덴 미술관

다. 소년은 어른보다 몸이 가볍기 때문에 비스듬히 서 있을 때 엉덩이가 한쪽으로 더욱 기울어집니다. 도나텔로는 성인과 다른 소년의 몸무게를 고려해 「다비드」를 조각했죠. 그런 표현들이 이 조각을 더욱 경쾌하게 느껴지게 만듭니다. 나는 그제야 이탈리아에서 르네상스 미술을 50여 년간 연구한 로렌초 교수님이 했던 말을 이해했습니다.

"도나텔로는 인간의 가장 진실한 몸을 표현한 작가야. 청동 「다비드」 상에는 인간에 대한 그의 깨달음이 담겨 있지."

이 작품은 르네상스 정신, 즉 균형의 아름다움을 보여줍니다. 균형을 위해서는 무게중심을 잡는 저울처럼 서로 다른 두 개의 추가 필요합니다. 르네상스 시대 사람들은 두 개의 추가 완벽한 균형을 이룰 때 아름답다고 생각했는데, 이 두 개의 추는 바로 이성과 감성입니다. 그리고 지성이란 이성과 감성의 중심을 잡아주는 능력입니다. 이성과 감성이 완벽한 균형을 이룰 때 완벽한 지성을 갖춘 인간, 르네상스 인간이 됩니다.

도나텔로는 지성을 표현하기 위해 다비드를 종교적인 의미와 다르게 보았습니다. 이 조각가는 자신이 표현하려는 것이 무엇인지 확실히 이해하고 있었죠. 거대한 골리앗을 이긴 다비드의 승리 요인을 지성이라고 생각한 도나텔로는 인간이 가진 진정한 힘의 원천을 보여주려 했던 것입니다.

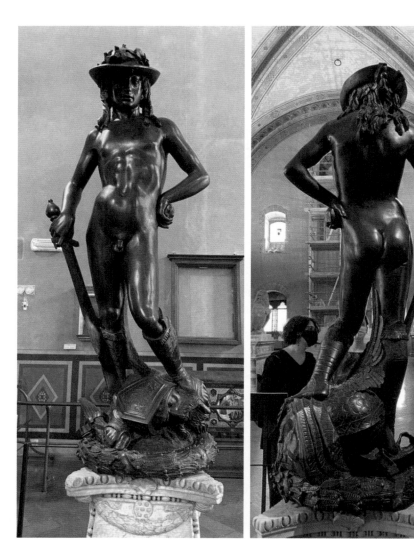

도나텔로 「다비드」 청동상
1440년경, 158cm, 피렌체 바르젤로 미술관

뜻밖의 반전이 만드는
극적인 감성

　「다비드」는 158센티미터 크기의 어린 소년 조각입니다. 무언가를 자랑하는 천진난만한 아이처럼 엉덩이를 씰룩 내밀며 서 있죠. 뒷모습을 보면 아이다운 자세가 잘 드러납니다. 허리춤에 얹은 왼손은 돌을 쥐었고 오른손은 골리앗의 머리를 벤 칼을 들었습니다. 도나텔로는 왼쪽 다리를 구부린 자세로 조각해 고대 조각의 아름다움을 소환하는데, 고대 조각보다 다리 각도를 더 기울여서 다비드의 대담한 용기를 더욱 돋보이게 합니다.

　근육 없는 아이의 몸은 청동의 고급스러운 광택과 함께 부드럽게 반짝입니다. 그런데 이 사랑스러운 몸을 가진 아이는 얼굴에서 대단한 반전을 선사합니다. 다부진 입술과 반짝이는 눈빛이 소년다운 몸과 극적인 대조를 이루죠. 이처럼 뜻밖의 반전 매력을 창조하는 건 고대 예술의 감수성입니다. 그리스 비극처럼 극적으로 대비되는 사건으로 감성을 자극하는 것입니다.

　도나텔로는 이런 대비를 몸과 발에도 담아냅니다. 발 아래는 매우 어지러운 모습입니다. 투구를 쓴 골리앗의 머리와 어디서부터 시작되었는지 모를 커다란 날개, 가죽 신발의 정교한 문양들이 조각되어 있죠. 표면도 매끄럽지 않습니다. 발아래의 굴곡진 표면은 빛을 반사하지 않기 때문에 단순하고 매끈하게 만든 몸이 더 살아나 보이는 효과를 냅니다. 여기에서 도나텔로의 의도를 읽을 수 있

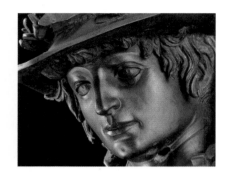

다부진 입술과 반짝이는 눈빛이 소년다운 몸과 극적인 대조를 이룹니다.

습니다. 매끄럽게 빛나는 몸으로 시선을 끌어 인간의 몸을 감상하게 하는 것입니다. 도나텔로는 고대 그리스의 영웅을 상징하고 싶어 다비드를 누드로 만듭니다. 고대 이후 첫 번째 누드 조각이죠. 그러나 그가 진짜 보여주려던 것은 영웅이 아니라 '몸' 그 자체입니다.

청동을 「다비드」의 몸처럼 매끄럽게 표현하려면 정교한 연마 작업을 수백 번 해야 합니다. 2007년 피렌체에서 「다비드」를 복원할 때 이탈리아 복원사들의 목표는 복원을 잘하는 것이 아니라 가능한 덜 훼손하는 것이었습니다. 검은 안료가 칠해진 표면은 시간이 지나면서 중후한 광택을 냈는데, 이 아름다운 광택을 유지하기 위해 식초와 같은 산성 약품을 쓰지 않았죠. 대신 레이저로 오래된 녹을 제거하는 방법을 도입했습니다. 인간의 진실한 몸을 보여주었던 르네상스 선구자에 대한 존경의 표현입니다.

도나텔로 「다비드」 청동상

골리앗의 투구와
다비드의 모자에 담긴 비밀

「다비드」 청동상의 메시지는 골리앗의 투구와 다비드의 모자에 담겨 있습니다. 다비드는 골리앗을 죽인 후 그의 머리를 밟고 섭니다. 골리앗의 머리는 주제를 이해하는 중요한 단서인데, 도나텔로 초기 작품의 골리앗 머리와 비교하면서 감상하면 재밌습니다.

도나텔로는 1409년 두오모 성당에 놓을 「다비드」 대리석상을 제작하는데 이때 골리앗은 다비드가 던진 돌덩이를 머리에 박은 채 죽은 모습으로 조각됩니다. 그런데 1442년 「다비드」 청동상에는 골리앗의 머리에 투구를 씌웁니다. 그리고 투구에 그리스 신화 '바쿠스의 승리와 아내 아리안나'의 한 장면을 새깁니다. 천사들이 춤추며 바쿠스의 마차를 끌고 가는 모습입니다. 바쿠스는 술의 신으로 인간의 충동적인 본능을 상징합니다. 다비드는 이 투구를 밟고 있죠. 도나텔로는 다비드를 '골리앗이 상징하는 야수적 인간의 본능을 제압한 승리자'라고 본 것입니다. 이 작품의 주제 '골리앗을 이긴 다윗의 승리'는 본능을 이긴 지성의 승리로 확장됩니다.

이것으로 그리스 문화를 부활시켰다고 감탄하기엔 아직 이릅니다. 이 장면은 다비드의 모자 '페타소petaso'와 연결시켜서 해석해야 도나텔로의 진정한 의도를 알 수 있습니다. 페타소는 고대부터 여행자들이 해와 비를 막는 용도로 쓴 모자입니다. 상업의 신 헤르메

스의 상징으로도 알려져 있죠. 헤르메스는 상인 출신의 메디치 가문을 상징하는 신입니다.

학자들은 왜 도나텔로가 다비드의 머리에는 헤르메스를, 발에는 바쿠스를 조각했는지 궁금해했습니다. 작품 하나를 해석할 때는 장식의 상징성도 깊이 파헤치는데 시대에 따라 상징의 의미도

도나텔로 「다비드」 대리석상의 골리앗(위)과 청동상의 골리앗(아래).

도나텔로 「다비드」 청동상

달라집니다. 르네상스 시대의 헤르메스에는 다른 의미가 있었습니다. 도나텔로가 표현한 헤르메스는 지혜로운 자를 대표하는 고대의 신 헤르메스 트리스메기투스Ermete Trismegisto입니다.

피렌체에서 펼쳐진
그리스 지성의 향연

헤르메스 트리스메기투스에 대해 이해하려면 코시모 데 메디치가 주최한 피렌체의 문화 축제를 먼저 살펴봐야 합니다. 코시모는 정치적 입지를 굳히기 위해 흑사병 때문에 갑자기 중단되었던 페라라 종교 대회의(공의회)를 1439년 피렌체에 유치합니다. 동방과 서방의 종교 지도자들이 모이는 이 종교 대회의는 피렌체에서 4년간 열리게 되죠. 그때 고대 그리스 문헌을 연구하는 그리스 석학들이 피렌체에 들어옵니다. 이들은 저물어가는 동로마 제국을 떠나 망명의 기회를 엿보며 코시모가 마련한 파티에 참석합니다.

그들 중 가장 눈에 띄는 인물은 동방 정교회 주교단장 바실리우스 베사리온Basilius Bessarion과 그리스 철학자 게오르기우스 플레톤Georgius Plethon입니다. 그들은 플라톤 철학에 정통한 비잔틴 제국의 저명한 학자로, 코시모는 그들의 이야기를 듣고 깊은 감동을 받습니다. 고대 그리스의 지성을 알아본 것이죠. 코시모는 "플라톤 철학이야말

시에나 두오모 성당에 그려진 헤르메스 트리스메기투스(왼쪽)와 헤르메스를 상징하는 「다비드」의 모자(오른쪽).

로 고대 사유 세계의 가장 아름다운 꽃"이라 말하며 고대 서적을 사 들이고 플라톤 아카데미 설립을 준비합니다.

코시모는 그리스와 피렌체의 문화 교류를 위해 중요한 행사를 자주 엽니다. 교황의 도서관장 베스파시아노 다 비스티치Vespasiano da Bisticci를 비롯한 동로마 제국의 석학들, 피렌체를 대표하는 문화계 인사들을 초청해 그리스 문화 축제를 벌였죠.[1] 저명한 건축가와 조각가, 천문학자와 함께 도나텔로가 초대됩니다. 그들은 메디치의 연회에서 그리스 지성의 향연을 체험하죠. 이렇게 피렌체는 유럽의 새로운 아테네가 됩니다.

동로마 제국의 학자들은 그들에게 헤르메스 트리스메기투스에 관해 이야기합니다. 고대 그리스와 이집트에서 지혜를 상징하는

도나텔로 「다비드」 청동상

신입니다. 코시모는 1460년 『헤르메스 전집』을 구입하고 이후 라틴어로 번역해 『코르푸스 헤르메티쿰Corpus Hermeticum』을 편찬합니다. 메디치의 가장 큰 공헌 중 하나죠. 19세기 이탈리아 학자 줄리아노 크렘메르츠Giuliano Kremmerz는 『헤르메스 용어 사전집』에서 "헤르메스는 신성한 힘을 가진 인간 지성이자 시인에게 영감을 주는 순간에 나오는 힘"이라 표현합니다. 1500년대에 제작된 시에나 두오모 성당의 바닥 모자이크에도 헤르메스 트리스메기투스가 지성의 신으로 등장합니다.

"질문하고 생각하고 깨닫는 것이 선이다"

도나텔로의 「다비드」 청동상은 야수적인 본능을 누르는 지성의 승리를 상징합니다. 다비드는 머리에 헤르메스의 지성을 얹고 충동적인 본능을 단숨에 제압합니다. 아이로 표현된 몸은 지성을 깨달은 인간의 젊음입니다. 이 지성이란 공룡처럼 먹어치운 대량의 지식이 아닌 인간의 본성에 대한 깨달음과 그것을 조절하는 능력입니다. 다비드는 자신의 지성으로 골리앗의 야수성을 제압한 후 엷은 미소를 짓죠. 다비드의 미소는 승리에 기뻐하는 것이 아니라 고요한 영혼 안에서 인간 지성의 발견을 기뻐하는 것입니다. 감정과 이성이 지성을 통해 균형을 이루는 이 미소가 르네

상스 미술이 그리는 이상적인 인간입니다.

이 작품은 로렌초 데 메디치 시대까지 메디치 저택 안뜰에 있었습니다. 그곳을 드나들던 수많은 사람은 「다비드」를 보며 인간을 승리로 이끄는 진정한 힘을 사색했습니다. 그곳에 살았던 어린 미켈란젤로도 지성의 힘을 배웠을 테죠.

르네상스 시대에 사람들은 세상에 대해 호기심 어린 질문을 끊임없이 던졌습니다. 이들은 잘 받아들이는 것을 선으로 여기는 것이 아니라 질문하고 생각하고 깨닫는 것을 선으로 여겼죠. 그렇게 르네상스 미술은 인간 지성을 탐구하는 미술이 됩니다. 동물의 움직임, 빛에 비친 그림자의 각도, 식물의 줄기에서 황금비율을 계산했고, 인간이 볼 수 있는 것과 볼 수 없는 것에 대해 물었습니다. 그 물음이 결국 인문학에 대한 깊은 사색의 출발점이 되었습니다.

"눈에 보이는 것 이상을 더 큰 지성으로 바라보기 시작한 시대"라는 로렌초 교수님의 말을 떠올리며, 일요일 오전 산책하듯 바르젤로 미술관에 들어섭니다. 「다비드」의 미소를 보러 가는 길, 투박한 돌계단을 오르는 지친 삶에 지성의 힘이 흐르는 듯합니다.

1 그리스 문화 축제에는 두오모 쿠폴라를 건축한 필리포 브루넬레스키와 「천국의 문」을 조각한 로렌초 기베르티Lorenzo Ghiberti, 두오모 성당의 오르간 연주자 테누테 스콰르찰루피Tenute Squarcialupi, 천문학자 파올로 달 포초 토스카넬리Paolo dal Pozzo Toscanelli, 르네상스 건축가 레온 바티스타 알베르티Leone Battista Alberti 등이 참석했습니다.

도나텔로 「다비드」 청동상

도나텔로

Donatello, 1386-1466

대표작 「마리아 막달레나」

피렌체에서 태어난 르네상스 조각의 선구자다. 르네상스 건축의 선구자라 불리는 브루넬레스키보다 아홉 살이 어리지만 둘은 친한 친구로 지냈다. 도나텔로는 16세에 브루넬레스키와 로마에서 3년을 공부하고 피렌체로 돌아와 로렌초 기베르티 공방에서 세례당 북문 제작에 참여한다. 그리고 두오모 성당의 대리석상을 제작하며 뛰어난 조각 솜씨로 명성을 쌓아간다.

그는 자신의 후원자였던 코시모 데 메디치와 평생 우정을 나누며 메디치 가문을 위해 많은 걸작을 제작했다. 도나텔로는 1443년 파도바에서 10년 동안 활동했는데, 이때 북부 르네상스 미술에 지대한 영향을 끼친다. 그리고 북부에서 배운 새로운 양식들을 발전

시켜 더욱 인간적인 감성을 담는 조각을 만든다. 부조 조각에서 얇은 층을 겹겹이 쪼개어 깊이감을 표현하는 '스티아차타Stiacciata' 기법을 개발해 로렌초 기베르티의 「천국의 문Porta del Paradiso」 제작에도 영감을 준다. 인간의 인체와 감각, 정신까지 담는 양식을 선보인 그는 생생하게 살아 있는 인물 조각을 통해 르네상스 시대가 도래했음을 알려주었다.

　도나텔로는 1466년 80세의 나이로 생을 마감하고, 평생 친구였던 코시모의 무덤 옆에 묻혔다. 코시모는 죽기 전 자식들에게 "도나텔로를 끝까지 돌봐주라"라는 유언을 남길 정도로 그를 예술가로서 존중했다. 도나텔로의 무덤은 피렌체 산 로렌초 성당의 지하에 있다.

도나텔로 「다비드」 청동상

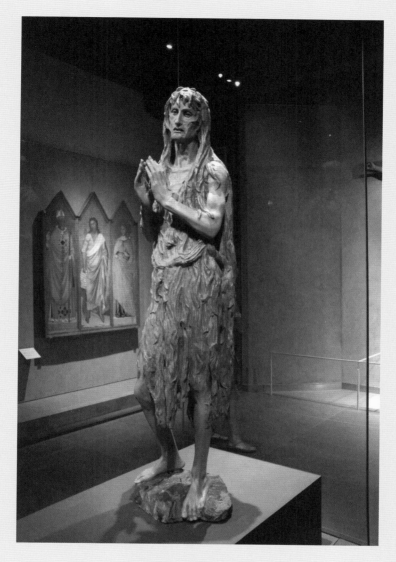

도나텔로 「마리아 막달레나」
1455년, 188cm, 피렌체 두오모 오페라 박물관

2.

사랑

평범한 인생을 작품으로 탄생시킨 예술가
마사초 '브랑카치 예배당 벽화'

Masaccio

상징적인 도상으로 가득했던 시대에 인간의 이야기를
그리고 싶었던 마사초는 광장에 앉아 평범한 사람들을 관찰했습니다.
그의 시선은 화가의 눈이자 친구의 눈이었습니다.

아르노강 건너, 카르미네 광장 근처에는 음악을 들을 수 있는 도서관 카페가 있습니다. 카페에 앉아 책을 읽고 있으면 누군가 신나는 음악을 틀고, 카페 주인이 강아지와 춤을 추며 흥얼거리고, 어디선가 큰 소리로 노래를 따라 부르는 젊은이들의 목소리를 들을 수 있죠.

어느 날 카페에 앉아 신나게 노래 부르는 젊은 친구들을 쳐다보다가 '브랑카치 예배당 벽화를 그릴 때 마사초의 나이가 딱 저맘때쯤 되지 않았을까. 그도 이곳 어딘가에서 친구들과 저렇게 놀았겠구나' 생각했습니다. 방금 전 마사초가 브랑카치 예배당에 그린 벽화를 보고 와서 그에 대한 생각이 아직 남아 있었나 봅니다.

처음으로 인간의 영혼에
빛을 비춘 화가

피렌체의 브랑카치 예배당은 르네상스 미술의 성지입니다. 이곳에 찾아오는 사람들은 그림을 보러 오는 것이 아니라 르네상스 미술의 기원을 경험하러 오죠. 르네상스 미술의 기원이란 공간을 구성하는 새로운 방식, 원근법, 그리고 현실 공간을 그림에 담는 방법과 그 효과를 깨닫는 것, 인물을 묘사하는 현실적인 표현들입니다.

마사초의 브랑카치 예배당 벽화가 있는 카르미네 성당.

마사초가 브랑카치 예배당에 그린 벽화에는 피카소가 파괴와 분열이라는 현대 미술을 들고 나오기 전까지 서양 미술사에서 가장 중요했던 변화가 담겨 있습니다. 바로 빛의 기원입니다. 이전까지 서양 미술에서 빛은 신을 상징하는 의미로 그려졌지만, 마사초의 빛은 인간 영혼을 비추는 광선으로 존재합니다. 뺨과 눈에 비친 빛이나 미세한 표정 변화를 포착하는 빛은 영혼의 표정을 표현하는 마사초의 방법이었습니다.

중세 미술 1000년 동안 오직 신에게만 비췄던 빛을, 마사초는 처음으로 인간의 영혼을 위해 비췄습니다. 그의 빛은 후대의 바로크

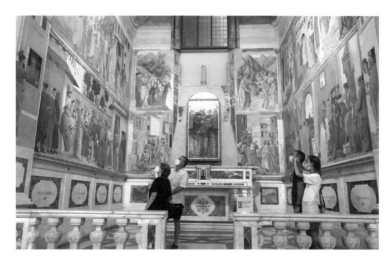

마사초의 벽화가 그려져 있는 브랑카치 예배당.

미술처럼 강렬하지 않지만 소박한 매력으로 빛나는 휴머니즘을 표현합니다. 마사초는 최초로 인간에게 자연의 빛을 비추어 연민과 공감을 불러일으킨 화가입니다.

인간의 영혼을 따뜻하게
표현하는 법

본명 톰마소 디 세르 조반니Tommaso di Ser Giovanni, 일명 마사초는 르네상스 회화의 선구자입니다. 그는 피렌체가 막 르네상스 시대를 맞아 꿈틀거릴 때 건축가 필리포 브루넬레스키, 조각가 도나텔로와 선후배로 지내며 세상을 현실적으로 묘사하는 그림의 세계를 열었습니다.

그는 1428년 불과 27세에 로마에서 갑작스러운 죽음을 맞이합니다. 너무 짧게 살았기 때문에 큰 명성을 쌓진 못했지만, 미술사에 남긴 업적은 예술가들과 비평가들에게 전해지며 미술 특히 회화 부문에서 르네상스의 기틀을 세웁니다. 그가 그린 피렌체의 산타 마리아 노벨라 성당의 벽화 「성 삼위일체Trinity」는 평면을 입체적으로 보이게 만드는 원근법 배경을 수학적인 원리로 그려낸 그림으로 르네상스 미술의 상징이 됩니다.

1418년, 17세의 마사초는 작은 마을 조반니 발다르노에서 피렌체로 올라옵니다. 아버지는 마을의 공증인으로 비교적 안정된 가

마사초 '브랑카치 예배당 벽화'

정을 꾸렸지만 마사초가 5세 때 사망했고, 재혼한 어머니는 남동생을 낳고 다시 미망인이 됩니다. 마사초는 어머니와 어린 남동생을 책임져야 했기에 일찌감치 화가 공방에서 일을 시작합니다.

가난한 형편 때문에 다른 예술가들에 비해 소박한 차림이었지만 붙임성이 좋은 마사초는 선배들을 잘 따랐습니다. 배우려는 의지도 강하고 무엇이든 빠르게 익히는 마사초에게 반해 브루넬레스키와 도나텔로는 로마 유학에서 본 것들을 가르쳐줍니다. 선배들 덕분에 마사초는 혁신적인 시야뿐 아니라 사람의 본성을 따뜻하게 표현하는 법을 배웁니다.

이러한 그의 삶을 엿볼 수 있는 작품이 브랑카치 예배당의 벽화입니다. 마사초가 남긴 몇 안 되는 작품 중 그의 예술 세계와 성격, 르네상스 미술의 새로움을 모두 볼 수 있는 그림이죠. 피렌체 상인 펠리체 브랑카치가 마솔리노 다 파니칼레Masolino da Panicale의 공방에 주문했던 것으로, 당시 마사초는 마솔리노 공방에 취직해서 그와 함께 일하고 있었습니다. 마솔리노를 마사초의 스승으로 보는 사람도 있지만 마솔리노가 나중에 마사초 화풍에 영향을 받은 걸 보면 이 벽화는 사장과 직원의 협력 작품이라 볼 수 있습니다.

브랑카치 예배당의 벽화는 큰 그림 4개, 작은 그림 8개로 이루어져 있습니다. 미완성된 아래 일부는 1480년에 다른 화가 필리피노 리피Filippino Lippi가 완성하죠.

벽화의 내용은 예수가 죽은 후 제자 베드로가 전도를 하는 이야기입니다. 신의 은총과 자비에 감동한 베드로가 그 사랑을 다른 이

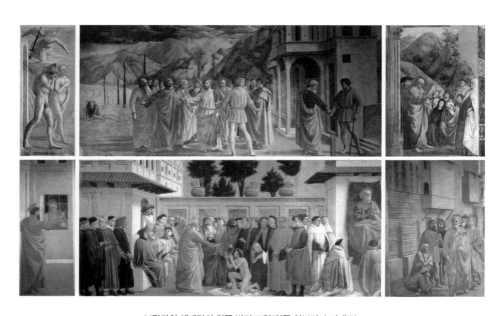

브랑카치 예배당의 왼쪽 벽면 그림(왼쪽 위부터 순서대로).
「천국에서 쫓겨나는 아담과 이브」
「세금 납부하는 예수와 베드로」
「베드로의 설교」
「바울의 방문을 받은 감옥에 갇힌 베드로」
「테오필로 아들의 부활과 주교좌의 베드로」
「베드로의 그림자 치유」

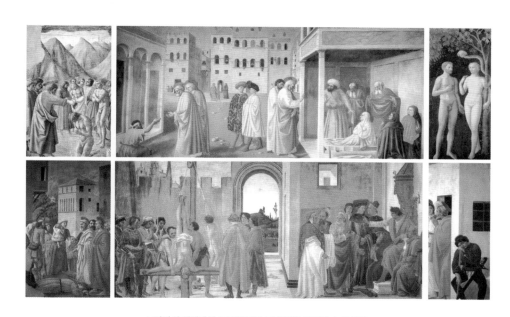

브랑카치 예배당의 오른쪽 벽면 그림(왼쪽 위부터 순서대로).
「세례받는 젊은이」
「불구자 치유와 타비타의 부활」
「유혹받는 아담과 이브」
「자산분배와 아나니아의 죽음」
「시몬 마고의 논쟁과 베드로의 순교」
「감옥에서 탈출하는 베드로」

들에게 전하는 과정이 담겨 있습니다. 종교적 메시지를 상투적으로 그렸다면 어떤 감동도 주지 못했을 텐데, 23세의 젊은 청년 마사초는 연민의 눈길을 담아 다양한 인물을 생동감 넘치게 그립니다. 그들의 처지에 공감하는 인간의 마음이 담겨 있죠. 작품의 주제는 '사랑'입니다.

마사초가 말하는 사랑이란 무엇일까요? 털털한 성격의 마사초는 계산이 빠른 현실적인 사람이 아니었습니다. 자신은 잘 입지 못해도 동생을 위해서는 무엇이든 가져다주는 따뜻한 사람이었죠. 16세기 미술사학자 조르조 바사리Giorgio Vasari는 그의 미술을 "선한 예술"이라 불렀습니다.

브랑카치 예배당을 가득 메운
인간을 향한 공감

브랑카치 예배당 벽화는 양쪽 기둥에 그려진 아담과 이브의 이야기로 시작됩니다. 마솔리노가 그린 「유혹받는 아담과 이브」입니다. 그리고 맞은편에는 마사초의 「천국에서 쫓겨나는 아담과 이브」가 있습니다. 그 오른쪽으로 「세금 납부하는 예수와 베드로」 장면이 이어지는데 그림의 순서에도 의미가 있습니다. 베드로 역시 아담과 이브로부터 나온 평범한 '인간'이라는 것을 상기시켜 주는 것입니다.

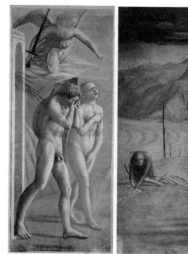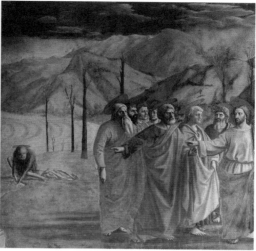

「천국에서 쫓겨나는 아담과 이브」(왼쪽)와 「세금 납부하는 예수와 베드로」 부분(오른쪽).

　「천국에서 쫓겨나는 아담과 이브」에서 마사초는 금단의 열매를 먹고 쫓겨난 아담과 이브에게 '공감'합니다. 손으로 얼굴을 가리고 하늘을 바라보며 한탄하는 남과 여, 그들이 지금 어떤 마음일지 상상한 마사초는 인간의 험난한 삶을 예고하듯 황량한 사막에 버려진 그들 뒤로 고단한 오후의 그림자를 드리웁니다. 이런 표현력은 인간에 대한 깊은 공감에서 나온 것입니다.

　중세 화풍의 마솔리노는 「유혹받는 아담과 이브」에서 짙은 배경에 아담과 이브를 밝게 그려 그들이 누구인지를 알립니다. 마사초는 그들을 배경과 같은 톤으로 그려 자연에 사는 인간의 현실을 표

브랑카치 예배당의
창문.

현합니다. 칠흑 같은 어둠 속에 살았을 것 같은 아담과 이브를 우리와 같은 공간에 사는 사람들로 표현해 우리도 그들과 같은 처지라는 것을 깨닫게 하죠.

아담과 이브가 쫓겨난 곳은 우리가 사는 인간 세상입니다. 베드로는 그곳에서 예수를 만나고 그를 따르며 많은 것을 배웁니다. 마사초는 예수가 없는 세상에서 전도 활동을 하는 베드로의 곁에 예수의 부재를 대신하는 빛을 그려 넣습니다. 빛은 예수의 본질이며 사람들을 만나는 순간마다 베드로가 느끼는 마음입니다. 마사초는 베드로의 마음에 영향을 주는 빛이 실제로 브랑카치 예배당의 창문에서 쏟아져 들어오는 자연 빛과 일치하도록 그려 현실감을 높였습니다.

르네상스의 휴머니티 화가인 마사초는 연민과 공감을 자연의 빛으로 표현한 「세례받는 젊은이」를 실제 예배당의 창문과 가까운 곳에 그렸습니다. 이 벽화는 예수의 존재를 빛으로 느끼는 베드로

마사초 '브랑카치 예배당 벽화'

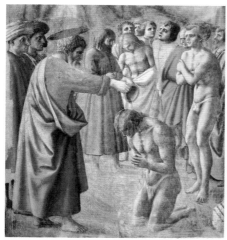

「세례받는 젊은이」의 부분.

의 마음을 감동적으로 그려냅니다.

　전도자로서 베드로는 사람들에게 세례를 합니다. 「세례받는 젊은이」에서 사람들은 물가에 모여 자신의 차례를 기다리며 옷을 벗고 있습니다. 그런데 그 소란 속에서 한 청년이 무릎을 꿇고 고개를 숙입니다. 베드로가 떨어뜨린 맑은 물이 머리 위로 뚝뚝 떨어지죠. 저도 모르게 흘리는 청년의 눈물이 눈부신 햇살에 반짝입니다. 잠들어 있던 영혼이 은밀하게 스며든 빛으로 깨어나듯 청년의 감격을 찬란한 빛으로 표현한 마사초, 그런 청년을 바라보는 베드로의 눈에도 눈물이 맺힙니다. 세례를 주는 사람이 세례받는 사람의 마음

에 공감하고 함께 감동하는 모습은 그 자체로 감탄을 자아냅니다.

베드로는 자신에게 세례를 주던 예수의 손길을 등 뒤에서 비추는 따뜻한 햇살로 느낀 걸까요? 청년의 몸과 얼굴에 내리쬐는 빛, 베드로의 등 뒤로 비추는 그 빛은 곧 하늘에서 내려온 사랑입니다. 빛은 베드로의 마음에서 청년에게 전달됩니다. 마사초는 창문에서 들어오는 빛이 베드로의 손을 통해 무릎 꿇은 청년에게 이어지는 것처럼 보이게 하기 위해 빛의 방향을 계산했습니다. 영혼을 깊이 이해한 마사초는 빛 속에서 동요하는 인간을 그려냈습니다.

왜 영혼을
탐구하는가

르네상스 사람들에게 인간의 영혼이 왜 중요했을까요? 이탈리아어로 영혼은 '아니마Anima'입니다. 현악기인 바이올린의 몸체에는 아니마라는 나무 조각이 있습니다. 바이올린의 윗면과 아랫면 중간에서 진동을 연결해 주죠. 바이올린의 음은 아니마를 통해서 나옵니다. 아니마는 내부에 있기 때문에 겉으로는 보이지 않지만, 아니마가 없으면 바이올린은 울림이 없는 나무통에 불과합니다.

르네상스 사람들은 인간의 육체를 마음과 연결시켜 주는 작은 조각, 이 아니마를 영혼이라고 생각했습니다. 육체는 있지만 영혼

마사초 '브랑카치 예배당 벽화'

이 없다면 인간은 과연 무엇일까요? 영혼은 육체와 마음을 연결하기에 외부와 소통하고 공감하는 힘을 발휘합니다. 인간의 고귀함에 눈뜨기 시작한 르네상스 사람들에게 지성만큼 중요한 것이 인간의 영혼에 대한 이해였습니다.

영혼은 어떤 모양일까요? 르네상스 시대 사람들은 그 답을 고전에서 찾으려 했습니다. 1400년대 초반 피렌체에서는 고전 열풍이 거세게 불어 수많은 고전 작품이 번역됩니다. 르네상스 미술의 정신적인 지주가 된 책도 메디치의 후원으로 번역됩니다. 서기 3세기의 철학자 디오게네스Diogenēs가 쓴 그리스 고전 『철학자들의 삶Delle vite dé filosofi』입니다.

고대 철학자들의 사상이 정리된 이 책으로 르네상스 사람들은 신비주의를 버리고 자연과학적인 세계관을 갖게 됩니다. 빛이란 물질 입자이며 끊임없이 움직이면서 만물을 서로 연결시키는 힘을 가진 것으로, 신의 섭리이자 로고스logos라고 믿었습니다. 빛은 영혼

『철학자들의 삶』 1611년 베네치아 출판본.

과 닿아 있었습니다.

마사초는 자연의 빛이 영혼을 가장 강하게 전하는 도구라는 깨달음을 「세례받는 젊은이」에 담았습니다. 자연을 보는 새로운 세계관이 르네상스 시대에 생긴 것이죠. 인간의 이성과 자연을 가장 잘 표현할 때 진리와 아름다움은 저절로 드러난다는 신념이 이제 르네상스 미술을 주도합니다.

현실을 담으려 한
리얼리즘의 장인

마사초는 브랑카치 예배당 벽화에 사람들의 다양한 모습을 현실적으로 그려냅니다. 쫓겨난 아담과 이브로부터 시작된 인간의 역사와, 베드로가 전도 활동을 하며 설교를 하고 세례를 주고 감옥에 갇히고 십자가에 거꾸로 매달리는 순교를 당할 때까지의 여정에서 만난 다양한 사람을 현실적으로 담아냅니다. 마사초는 '성인' 베드로가 아니라 그가 느낀 연민과 그를 만난 사람들의 감정에 집중합니다. 이를 위해 공간을 더 실감 나게 만들었죠.

「베드로의 그림자 치유」의 배경에는 당시 피렌체의 건물이 사실적으로 그려져 있습니다. 지금도 피렌체 시내를 걷다 보면 그림의 왼쪽 건물 2층에 걸린 장대와 고리의 흔적을 볼 수 있습니다. 당시 염색한 옷감을 널어두던 장치입니다. 그의 그림을 자료 삼아

마사초 '브랑카치 예배당 벽화'

1400년대 피렌체의 모습을 디지털로 재현할 수 있다는 사실은 정말 재미있죠.

마사초는 사람들의 소박한 모습과 특징을 인간적인 시선으로 관찰해 그립니다. 「베드로의 그림자 치유」에는 베드로가 거리의 걸인과 하반신이 마비된 사람을 치유하는 장면이 담겨 있습니다. 베드로가 이들을 애처롭게 보며 '돈은 못 주지만 주의 이름은 주겠다' 하고 그림자로 덮자 불쌍한 두 사람이 치유됩니다.

상징적인 도상학으로 가득했던 회화의 시대에 진정한 인간의 이야기를 그리고 싶었던 마사초는 광장에 앉아 오랫동안 사람들의 모습을 바라봅니다. 그의 시선은 화가의 눈이자 사람들에게 공감

「베드로의 그림자 치유」
부분.

하는 친구의 눈이고, 자연의 빛을 연구하는 과학자의 눈이었습니다. 마사초가 그린 하반신이 마비된 사람을 보면 그가 실제 거리에서 사람들을 얼마나 많이 관찰했을지 노력이 엿보입니다. 서양 미술사에서 리얼리즘 장인으로 손꼽히는 이유입니다.

마사초가 원근법을 배우고, 동네 거리를 똑같이 묘사하고, 사람들이 감동하는 모습을 현실적으로 그리려고 땀 흘린 건 신의 은총을 보여주기 위해서였습니다. 이 땅의 누구나 신의 은총을 받고 있다는 걸 보여주려던 것이죠. 마사초의 작품을 보고 있으면 그의 따뜻한 마음이 느껴져 감동적인 영화 한 편을 감상한 듯 기분이 한껏 말랑말랑해집니다.

복원의 원칙,
사랑을 훼손시키지 말 것!

14년 전 피렌체 복원 학교를 다닐 때 처음 가보았던 브랑카치 예배당은 모범적인 복원 사례로 손꼽히는 곳이기도 합니다. 1780년 화재로 훼손된 부분을 이후에 복원했는데, 훼손된 그림 층을 붓으로 수정하는 리토코Ritocco가 잘된 사례입니다.

이 작품의 복원에는 비교적 넓은 부분을 짧은 선으로 메꾸어가는 트라테초tratteggio 기술이 쓰였습니다. 훼손된 부분을 원작의 색과 가장 가까운 색으로 '칠하지' 않고 얇은 붓으로 짧은 선들을 이어서

브랑카치 예배당의 벽화는 훼손된 부분을 칠하지 않고 얇은 붓으로 짧은 선들을 이어서 채워가는 방식으로 복원되었습니다.

'채워가는' 기법입니다. 작가가 그린 원본과 복원사가 그린 부분을 구별해 후대에 물려주기 위해 고안된 것이죠. 앞으로 100년, 200년 후 또 다른 복원사가 이 작품을 복원할 때 원작을 더 이상 훼손하지 않게 하려는 이탈리아 복원의 원칙이 적용된 것입니다. 깔끔하게 마무리된 복원 작품을 보면서, 마사초가 남긴 피렌체에 대한 사랑을 현대의 피렌체인들도 훼손하지 않으려 애쓰는 마음이 느껴졌습니다.

한 학기 동안 마사초를 강의했던 로렌초 뇨키 교수님은 마지막

으로 그의 스승인 카를로 델 브라보Carlo del Bravo 교수의 이야기를 들려주었습니다. 르네상스 미술 연구자였던 그는 마사초를 가리켜 "예술을 통해 사랑을 전달하는 작가"라고 했습니다. 이 말을 전하는 로렌초 교수님의 목소리에도 사랑이 묻어 있었죠.

브랑카치 예배당의 벽화 앞에 서면 "예술가는 작품에 영혼을 담는다"라는 말이 진하게 와닿습니다. 마사초의 시선은 그가 살던 피렌체의 이웃들에게 고정되어 있었습니다. 그 이웃들이란 권력과 부를 가진 후원자가 아닌 동네 친구들과 거리의 사람들이었죠. 1420년대였음에도 그의 그림에는 매부리코나 벗겨진 머리, 긴 수염에 덮인 사람들의 인간적인 매력이 표현되어 있습니다. 르네상스 미술의 역사는 지배층이나 궁정에서가 아니라 연민의 마음을 가진 평범한 화가가 붓을 잡은 작은 성당에서 시작되었습니다. 브랑카치 예배당 벽화에는 인간을 바라보는 마사초의 애정 어린 시선이 여전히 보존되어 있습니다.

마사초
Masaccio, 1401-1428

대표작 「성 삼위일체」

피렌체 근교의 산 조반니 발다르노에서 태어났다. 1400년대 초 반 새로운 시대를 맞이해 막 부흥하던 피렌체로 이사해 비치 디 로 렌조Bicci di Lorenzo의 공방에서 화가의 길을 걷기 시작했다. 3년 후 아르 노강 건너편 카르미네 성당 근처에서 공방을 운영하는 마솔리노 와 함께 일한다. 마솔리노는 여전히 후기 고딕 양식으로 제단화와 벽화를 제작하던 화가였는데, 마사초가 그에게 그림을 배웠는지에 대해서는 여러 의견이 있다. 확실한 것은 마사초가 따르던 인물이 브루넬레스키와 도나텔로였다는 사실이다.

마사초의 초기 작품 「성 조베날레 삼단화」는 도나텔로에게서 배운 인간 형태와 브루넬레스키의 원근법이 담겨 있다. 그는 솜씨

가 좋고 영리해서 마솔리노가 주문받은 브랑카치 예배당 벽화 작업을 2년 동안 혼자 맡아서 그렸다. 이 무렵 그의 벽화를 도와주던 조수가 수도원 화가 베아토 안젤리코와 수도사였던 필리포 리피였다. 마사초는 산타마리아 노벨라 성당에 「성 삼위일체」 벽화를 주문받아 제작했는데, 정확한 원근법을 구사해 3차원의 공간을 표현한 작품으로 그의 명성을 날리는 계기가 된다. 이후 헝가리 일정을 마치고 돌아온 마솔리노와 로마의 산타 마리아 마조레 두오모 성당 제단화 작업을 하기 위해 브랑카치 예배당 작업을 중단한다.

마사초는 로마에서 그림을 그리던 중 알 수 없는 이유로 죽게 되는데, 학자들은 중독을 사망 원인으로 추정한다. 6년이라는 짧은 시간 동안 활동했기에 안타깝게도 많은 작품을 남기지는 못했지만, 회화의 중요한 기본을 세워 르네상스 회화의 선구자라 불린다. 착한 성품으로 어머니와 동생을 부양하던 젊은 가장이었으며, 연애사나 다른 가족에 대해서는 알려진 것이 없다.

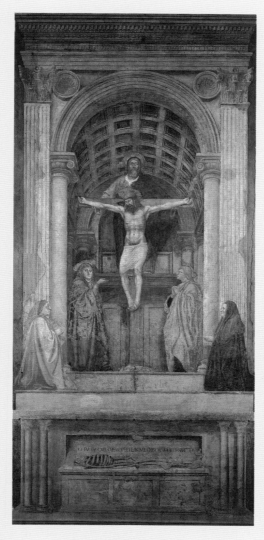

마사초 「성 삼위일체」
1426년, 667×317cm, 피렌체 산타 마리아 노벨라 성당

3.

영혼

신과 인간 사이의 결정적 변화를 그리다

베아토 안젤리코 「수태고지」

**Beato
Angelico**

그림 속 천사는 인간을 심판하는 두려운 존재에서
인간과 교감하는 다정한 모습으로 바뀝니다.
인간을 '영혼을 가진 존재'로 존중하기 시작한 것입니다

아르노 강변 카페 론디넬라는 시원한 강바람을 맞으며 차를 마시기 좋은 곳입니다. 지난여름 내내 노트북을 들고 가서 글을 썼던 곳이죠. 마을회관에서 운영하는 이곳은 피렌체 시민들의 쉼터로, 소박한 테이블과 의자가 있고 강변 옆에는 일광욕을 할 수 있는 공간도 있습니다. 주말 저녁이면 주민들의 시낭송이 펼쳐지고 가수 데뷔 50년은 족히 넘어 보이는 밴드 '펠리체 할아버지들'이 시끌벅적하게 공연을 하는 꽤 정겨운 곳입니다.

조금씩 더워지기 시작한 작년 초여름 오후, 서너 살쯤 되는 아기들이 뒤뚱뒤뚱 광장을 뛰어다니는 걸 바라보며 카페에 앉아 있었습니다. 엄마 뒤로 숨었다 고개를 내밀었다를 반복하며 까르르 웃는 아기와 눈이 마주쳐 '에구, 귀여워라. 꼭 천사 같네' 하며 웃었죠. 아기들은 정말 천사 같습니다. 나에게도 저렇게 천사 같던 시절이 있었겠지, 하며 피식 웃다가 문득 떠오릅니다. 천사를 아기 같은 존

재로 느끼게 된 게 불과 600년도 안 되었다는 사실 말이죠.

원래 천사는 무서운 존재였습니다. 중세 시대에 천사는 하나님을 보좌하며 신의 명을 인간에게 전하는 막중한 사명을 가진 호위군의 이미지였습니다. 그 시대에는 신과 인간 사이에 계급이 있다고 생각했습니다. 그보다 옛날 사람들도 천사 보기를 두려워했다고 합니다. 구약성경 '토빗기'에서 토빗은 하나님이 보낸 라파엘 천사를 보고 너무 두려워 기절해 버립니다.

그런데 우리는 아기를 보면 천사를 떠올리며 눈으로 하트를 날립니다. 무섭고 두려웠던 천사의 이미지가 시대가 바뀌면서 친근한 이미지로 변한 것이죠. 천사는 언제부터 이렇게 친근하고 다정한 모습으로 인간에게 다가온 걸까요?

다정한 천사와 마리아,
신과 교감하는 인간의 탄생

르네상스 시대에 생긴 중요한 변화 중 하나가 신과 인간의 관계에서 나타납니다. 죄를 심판하던 무서운 신은 인간에게 다정한 천사를 보내는 부드러운 이미지로 바뀝니다. 그런 관계의 변화 속에서 무서운 천사는 인간을 보좌하는 사랑스러운 천사로 변모했죠. 중세보다 살림이 나아진 15세기 초 피렌체에서 가장 먼저 신의 이미지가 부드럽게 표현되었는데, 이런 변화는 르네

베아토 안젤리코 「수태고지」

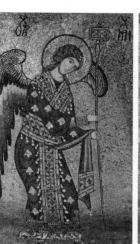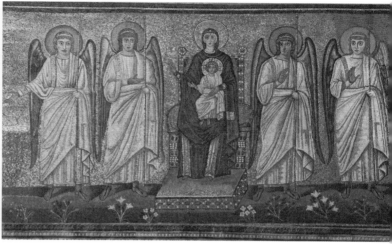

12세기에 그려진 「성 미카엘」(왼쪽)과 6세기에 그려진 「성모 마리아와 천사들」(오른쪽)입니다. 르네상스 시대 전까지 천사는 죄를 심판하는 존재로 그려졌습니다.

상스 미술 전반에 커다란 변화를 가져옵니다. 신과 가까워진 인간의 모습이 나타난 것이죠.

　신과 인간 사이에 흐르는 따뜻한 기류는 수도원의 이동에서 시작됩니다. 1200년대 산 중턱에 있던 중세 수도원이 도시로 내려오면서 도시민과의 교류가 일어났고, 1300년대 중반 흑사병에서 살아남은 사람들은 교회를 더욱 인간적인 눈으로 바라보게 됩니다. 신을 맹목적으로 섬기는 신앙생활에 이상 기류가 일자, 교회에서는 '신은 당신들이 생각하는 것보다 훨씬 다정하다'라는 식으로 그들을 다독여야 했습니다.

죽은 자를 위로하고 살아남은 자를 포용하기 위해 예수의 어머니 마리아의 역할을 강조한 것도 이 무렵입니다. 중세 시대에 마리아는 '신을 낳은 어머니' 테오토코스Theotokos라 불리며 황후 같은 고귀한 신분으로 여겨졌지만 르네상스 시대에는 평범한 가정집 여인으로 땅 위에 앉아 천사의 계시를 듣습니다.

평범한 어머니를 닮은 마리아가 등장하면서 비로소 사람들은 마리아를 처다볼 수 있게 됩니다. 이전까지 신의 어머니 테오토코스 모습의 마리아 제단화 앞에 선 사람들은 고개를 숙인 채 눈을 감고 기도를 했기 때문에 마리아를 똑바로 처다볼 일이 많지 않았습니다.

르네상스 미술에서 그림 속 마리아가 더욱 인간적으로 묘사된 것은 '수태고지' 장면입니다.

> 요셉과 약혼한 마리아는 어느 날 아침, 천사의 방문을 받습니다. 천사 가브리엘은 그녀 앞에 나타나 '성령으로 아기를 잉태하리니, 그는 신의 아들입니다'라고 전합니다.
> _누가복음 1장 26-28절

1400년대부터 소박한 이미지의 마리아 앞에 부드러운 천사가 무릎을 꿇는 그림들이 등장하자 사람들은 비로소 마리아를 처다보며 그녀가 겪었던 신비로운 일에 공감하기 시작합니다. 약혼자가 버젓이 있는 처녀에게 천사가 나타나 성령으로 임신을 한다고 말하

베아토 안젤리코 「수태고지」

는 상황, 그런 당황스러운 계시를 받는 마리아가 더 인간적으로 그려질수록 사람들은 그녀의 심정에 공감합니다. 그리고 그녀를 통해 그런 계시를 내리는 신의 마음을 생각하게 됩니다.

이 시대부터 예술가들은 마리아의 상황을 이해하려고 숙고하며 인간을 깊이 탐구합니다. 마리아는 평범한 여인이 하기에 쉽지 않은 말을 합니다.

"주의 뜻대로 이루소서."

도대체 그녀는 어떤 인간이기에 이런 말을 침착한 자세로 할 수 있는가, 과연 인간은 어떤 존재일까, 그리고 나라면 그녀처럼 순종하는 반응을 보일 수 있을까, 하며 마리아를 달리 보기 시작합니다. 그렇게 마리아는 정서가 달라진 르네상스 사람들에게 탐구하고 싶은 인간 존재의 새로운 모델이 됩니다.

이 무렵 종교의 주제가 '신'이 아닌 '신과 교감하는 인간'에게로 옮겨집니다. 마리아는 천사를 직접 만난 인간, 현대 과학으로도 설명이 안 되는 성령에 의한 임신, 그리고 십자가에 매달려 죽으면서 신의 구원자라 불리는 아들의 어머니 역할을 끝까지 수행하며 신과 교감하는 인간입니다.

수태고지의 마리아, 그녀는 어떻게 그렇게 대처할 수 있었을까요? 이것은 땅에 내려온 천사를 통해 신과 인간의 영혼이 만나는 순간에 일어난 일입니다. 마리아의 행동은 곧 인간 영혼의 힘에 대해서 생각하게 했죠. 학자들은 이것을 '영혼의 잠재력'이라 부릅니다. 이러한 인간 영혼에 대한 잠재력이 안젤리코가 그린 「수태고

산 마르코 수도원의 안뜰 정원(왼쪽)과 수도원의 「조롱받는 그리스도」에 그려진 안젤리코 수도사의 모습(오른쪽).

지」의 마리아에 대한 해석에서 표현됩니다. 신과 연결되는 인간의 영혼, 마리아는 신과 인간 사이의 외교관처럼 보였습니다.

신의 마음으로
그림을 그리는 수도사

이제 사람들은 신과 교감하는 인간의 영혼에 주목합니다. 그런 질문에 나름의 답을 갖고 그림을 그리려면 마리아뿐 아니라 신도, 천사도, 믿음도, 인간의 영혼도 알아야 했기에 신학을 잘 이해하는 사람이 화가로서 종교화를 그리기에 더 유리했

베아토 안젤리코 「수태고지」

을 것입니다. 피렌체에는 솜씨 좋은 예술가이자 영성이 깊은 화가가 있었습니다. 산 마르코 수도원에 살았던 수도사 화가 베아토 안젤리코입니다.

안젤리코는 성경에 삽화를 그려 넣는 필사 화가였는데, 성경에 감동을 받고 수도사가 되기로 결심합니다. 수도사이자 화가로 산 그는 피렌체의 산 마르코 수도원이 재건축되었을 때 새 수도원의 모든 방에 벽화를 그려 유명해집니다.[1] 안젤리코가 2층 복도에 그린 벽화 「수태고지」는 오늘날 가장 아름다운 종교화로 칭송받는 작품으로, 수도원에서 가장 유명한 그림입니다. 그는 교황의 예배당에 벽화를 그릴 정도로 인정받는 당대 최고의 화가였지만 소박하고 경건한 삶을 살았습니다.

안젤리코의 작품은 모두 '묵상' 속에서 그려졌습니다. 그는 그림 앞에서 기도를 하고 한참 동안 묵상을 한 후에야 붓을 잡았다고 하죠. 자신의 손이 아니라 신의 손으로, 신의 마음으로 그림을 그린다고 말하던 수도사의 그림에서 우리는 인간의 어떤 모습을 발견할 수 있을까요?

2층의 수도사들 거주 공간으로 계단을 오르면 눈앞에 마리아의 모습이 보입니다. 한 계단씩 오를 때마다 서서히 마리아의 얼굴과 천사의 모습이 가까워지죠. 회벽으로 지어진 소박한 집 현관에 마리아가 앉아 있습니다. 나무 의자에 앉아 겸손한 자세로 두 손을 모은 마리아의 영혼이 파란 도포 위에 반짝입니다. 부드러운 장밋빛 옷을 입고 무릎을 꿇은 천사는 날개를 다소곳이 접습니다. 평화로

베아토 안젤리코 「수태고지」
1445년, 230×321cm, 피렌체 산 마르코 수도원

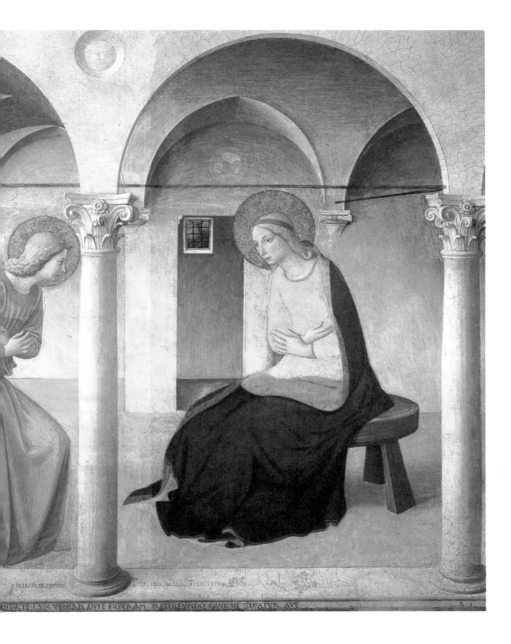

RECTE LVM VENERIS ANTE FIGVR AM PRETEREVNDO CAVE NE SILEATVR AVE

운 아침 한때, 정원의 울타리 너머로 새가 지저귑니다. 겸손한 마리아는 천사의 방문을 받아도, 그의 놀라운 메시지를 들어도 흔들림이 없습니다. 그녀는 믿음으로 지상에 뿌리를 내린 나무처럼 앉아 고요히 가라앉은 영혼으로 신의 뜻을 묵상합니다.

안젤리코는 묵상에 잠긴 마리아의 영혼을 그렸습니다. 그림 속 마리아는 말이 없지만 그녀의 단호한 표정과 안정된 자세는 겸손한 마음으로 신의 뜻을 받는 데 주저하지 않겠다는 한 여인의 영혼을 보여주죠. 깊은 신앙심뿐만 아니라 인간적인 면에서도 모든 이의 존경을 받았던 안젤리코가 공감하는 마리아의 모습입니다.

안젤리코 「수태고지」들에 담긴 비밀

안젤리코의 마리아는 그가 그린 다른 버전의 「수태고지」에서 미묘하게 달라집니다. 1430~1440년대에 안젤리코는 4개의 「수태고지」를 그립니다. 주목할 만한 작품으로 코르토나 교구 박물관의 「수태고지」(1430년)와 프라도 미술관의 「수태고지」(1435년)가 있습니다.

코르토나 교구 박물관 작품에서 천사는 조금 위협적으로 보입니다. 마리아보다 크게 그려졌고, 손으로 지시하며 '메신저 역할을 하는 천사' 임무를 수행하죠. 아직 중세의 두려운 천사 이미지가 남

베아토 안젤리코 「수태고지」

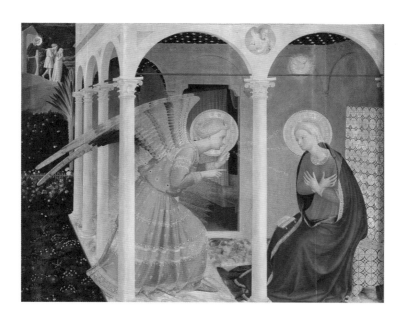

베아토 안젤리코 「수태고지」
1430-1434년, 175×180cm, 코르토나 교구 박물관

아 있습니다. 두 번째 그린 프라도 미술관의 작품에서 천사 이미지
는 부드러워집니다. 마리아 앞에 몸을 숙이고 소식을 전하는 천사
는 조금 흥분한 듯 보이죠. 미처 다 착지하기도 전에 마리아에게 메
시지를 전하려는 듯 몸을 앞으로 숙이는 천사, 이때부터 천사는 마
리아보다 눈높이가 낮아집니다. 마리아에게 경배하는 모습은 인간
에 대한 시선의 변화를 보여주는 것이죠. 천사의 경배를 받는 인간
마리아!

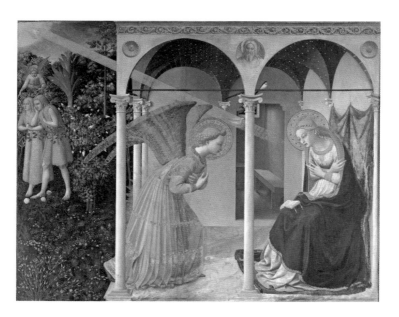

베아토 안젤리코 「수태고지」
1435년, 154×194cm, 마드리드 프라도 미술관

마지막 작품인 산 마르코 수도원의 「수태고지」에서 천사는 마리아 앞에 조용히 내려앉았습니다. 이제 천사는 흥분 상태가 아닌 묵상 상태죠. 영적으로 소식을 전하는 천사와 조용히 듣는 마리아, 둘은 여기서 완전히 영적인 대화를 나누는 모습입니다.

마리아의 영혼이 천사의 영혼과 통한다는 생각, 이렇게 르네상스 시대 사람들은 인간의 영혼에 천상의 존재와 공감하는 부분이 있다고 보았습니다. 르네상스 시대 사람들은 인간의 영혼은 하늘

로부터 나왔다고 생각했습니다. 인간의 육체는 지상의 물질로 만들어졌지만 영혼은 천상의 것이기 때문에 신과 교감이 가능하다고 생각했죠. 수도사 화가 안젤리코는 신과 교류하는 자신의 영혼을 마리아의 영혼에 빗대어 그린 것입니다.

"인간 세상의 중심은 누구인가"
원근법의 대답

이 그림의 배경에도 많은 의미가 있습니다. 르네상스 작가들은 배경을 사실적으로 그릴 뿐 아니라 주제와 맞는 상징적인 의미도 함께 담았습니다. 「수태고지」 역시 그런 르네상스 미술의 특징을 잘 보여주는 작품이죠.

안젤리코의 「수태고지」 세 작품의 배경은 모두 정원이 딸린 집으로, 마리아와 천사는 집 안 현관에서 만납니다. 피렌체에서 그려진 수태고지 장면은 대부분 이 배경으로 그려집니다. 레오나르도 다빈치Leonardo da Vinci의 「수태고지」 역시 집 현관 앞에 앉은 마리아와 울타리가 있는 정원에 앉은 천사로 그려졌죠. 중세와 르네상스 미술에서 이 울타리 정원은 상징적인 의미로 '닫힌 정원hortus conclusus'이라 하는데 원래 아담과 이브가 살던 에덴동산입니다. 그리고 중세 궁정의 정원으로 보호받는 공간, 마리아의 처녀성을 상징합니다.

안젤리코는 원근법으로 아름다운 르네상스 건축을 그립니다.

마사초의 「세금 납부하는 예수와 베드로」는 예수가 원근법의 중심점입니다.

원근법으로 그림을 그리려면 중심점(소실점)을 정해야 하는데, 르네
상스 화가들은 중심점의 자리에 주인공을 그렸습니다. 브랑카치
예배당 벽화를 그릴 때 마사초도 중심점에 예수를 그려 넣었죠. 즉
원근법이란, 단순히 입체 공간을 그리는 화법일 뿐 아니라 인간 세
상의 중심이 누구인가를 기하학으로 보여주는 방법이었습니다. 원
근법의 중심점은 세상의 중심, 예수를 상징한다는 것이 르네상스
미술의 특징 중 하나입니다. 마사초에게 그림을 배운 안젤리코 역
시 이런 화법을 「수태고지」에 활용하는데, 마사초보다 한 단계 더
은유적으로 주인공의 위치를 표시합니다.

베아토 안젤리코 「수태고지」

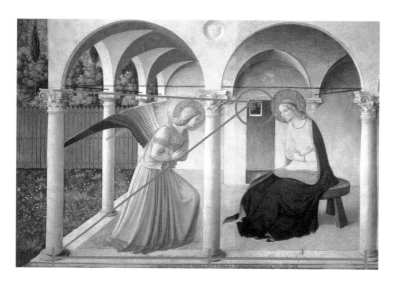

「수태고지」의 원근법을 측정해 보면 천사와 마리아의 공간이 1대 1로 나뉘어 있음을 알 수 있습니다(빨간 선). 또 바닥의 선들과 기둥 장식의 선들을 연장해 보면 원근법의 중심점을 찾을 수 있는데, 바로 마리아의 방에 있는 창문입니다(파란 선).

 피렌체 대학의 건축과 교수 마리아 테레사 바르톨리Maria Teresa Bartoli 와 모니카 루솔리Monica Lusoli는 안젤리코가 원근법을 어떻게 그렸는지 조사하기 위해 이 작품의 비율을 측정했습니다. 산 마르코 수도원 그림은 천사와 마리아의 공간이 1대 1로 나누어져 있죠. 바닥의 선들과 기둥 장식의 선들을 연장해 보면 이 선들의 첫 출발점, 즉 중심점을 찾을 수 있는데, 바로 마리아의 방에 있는 '창문'입니다. 방 안의 창문이 그림의 주인공과 관련이 있다는 의미입니다.

 성경에서 예수는 '빛'입니다. 「수태고지」에서 기하학의 중심점

인 창문은 마리아입니다. 빛이 창문으로 들어오듯 신을 이 땅에 들어오게 만드는 통로, 그것이 마리아라는 것이죠. 천사가 마리아에게 전하는 메시지를 창문으로 비유한 것입니다. 르네상스 작가들은 기하학과 신학의 의미를 이해하고 자신만의 화법으로 응용하는 재능을 보여주었는데, 이 작품에서도 잘 감상할 수 있습니다. 신학과 철학의 시각적인 만남을 보여주죠.

미술사학자들은 고전 미술의 인문학적인 의미를 끊임없이 연구합니다. 인문학적 해석이란 하나의 학문에 대한 이해가 아니라 서로 다른 분야가 어떻게 교류해 새로운 가치를 만들어내는지 생각하는 것입니다. 기하학을 신학의 상징과 연관 지었던 르네상스 시대에는 그래서 더 많은 의미를 탄생시킬 수 있었습니다. 인문학적 질문의 답이 객관식이 아닌 주관식인 이유죠.

왜 '열린 문'을
그렸을까?

안젤리코의 「수태고지」 세 작품에 공통적으로 등장하는 배경이 있습니다. 바로 마리아의 집 안에 그려진 '열린 문'입니다. 이 문은 마리아를 상징합니다.

경건한 수도사 안젤리코에게 마리아는 어떤 존재였을까요? 그는 신과 인간 사이에서 마리아가 어떤 역할을 했는지 깊이 연구했

습니다. 신학 이론에 따르면 마리아는 하늘과 땅을 연결하는 '열린 문'으로 비유됩니다. 중세 교리에서 프랑스 신학자 우고 디 산 빅토르Ugo di San Vittore는 다음과 같이 말합니다.

마리아는 문, 그리스도는 현관, 하나님은 신비.

도메니코 수도회의 성 안토니오S. Antonio도 구약성경의 '에제키엘서'에 다음과 같이 주해를 답니다.

성전에 두 개의 문이 있는데 하나는 닫힌 문, 하나는 열린 문이다.
이 두 개의 문은 곧 그리스도 그리고 성모 마리아이다.

교회의 4대 박사 중 한 명인 아우렐리우스 아우구스티누스Aurelius Augustinus는 마리아를 창문에도 비유합니다.

마리아는 하늘의 창문입니다.
그 창문을 통해 하나님은 참된 빛을 세상에 비추기 때문입니다.

마리아는 신과 인간 사이를 이어주는 문으로, 예수가 이 땅에 오도록 그의 통로가 되어준다고 해석합니다. 그런 마리아의 역할을 안젤리코는 그림에 분명히 보여줍니다.

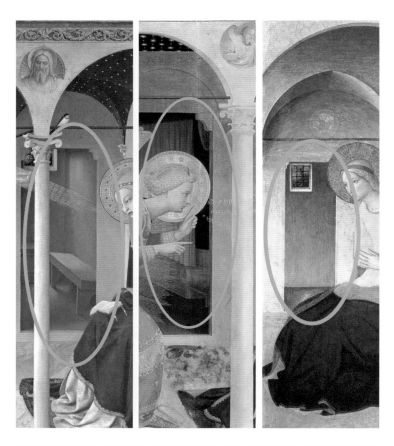

안젤리코의 「수태고지」 세 작품에는 공통적으로 '열린 문'이 그려져 있습니다. 그는 열린 문을 통해 무엇을 표현하려 했을까요?

신과 인간 사이에 생긴
결정적 변화

코르토나의 「수태고지」에는 커튼을 친 방 앞에 열린 문이 있습니다. 그 공간은 여인의 방처럼 묘사되었죠. 프라도의 「수태고지」에서는 파란 청금색이 하늘이라는 세상을 더욱 빛나게 하는데, 열린 문 안에서 빛이 가구를 비춥니다. 이 무렵 안젤리코의 마음에도 어떤 은총의 빛이 내면에 들어온 것입니다. 이 빛은 화려한 파스텔 색감으로 아름다운 신의 세계를 반짝입니다.

그러나 산 마르코 수도원의 「수태고지」에서 보듯, 그는 작품 후기에 와서 화려한 세상의 아름다움을 인간 내면에 끌어들이는 작품으로 선회합니다. 소박한 수도원의 방처럼, 마리아의 집에는 더이상 파란 하늘과 황금별이 그려지지 않습니다. 공간은 더욱 균형잡힌 기하학 구조를 띠는데, 이 세상이 기하학의 균형 잡힌 질서 안에 있을 때 아름답다는 피렌체 정신이 스며들기 시작한 것입니다. 인간 내면의 아름다움은 순수한 영혼으로 화답한다는 생각, 순수한 영혼은 정제된 생활과 묵상과 같은 삶에서 느끼고 만나고 공감한다는 생각이 안젤리코의 후기 미술에 표현됩니다. 마리아의 심정을 이해하려 했던 화가가 인간의 영혼이 고요하게 영적인 것을 받아들이는 진정한 순간을 찾아낸 것이죠.

산 마르코 수도원의 벽화 「수태고지」는 평화로운 작품입니다. 아침햇살이 따스하게 거실 안을 비출 때 찾아온 반가운 손님처럼

「수태고지」가 있는 산 마르코 수도원 복도의 모습.

조용히 내려앉은 천사와 마리아의 만남 장면이 부드러운 파스텔
톤으로 펼쳐집니다. 이 그림에서 달라진 천사와 마리아의 이미지
는 신과 인간 '사이'에 변화가 생겼음을, 인간은 존중받고 사랑받는
영혼을 가진 존재임을 알려줍니다.

　안젤리코는 천사의 마음으로 마리아에게 인사하는 순간, 영혼
의 울림을 경험할 수 있다는 사실을 잊지 않습니다. 1440년 이 벽화
를 그릴 때 그림 아래에 다음과 같은 문구를 적어둡니다.

VIRGINIS INTACTAE CUM VENERIS ANTE FIGURAM
PRETEREUNDO CAVE NE SILEATUR AVE

마리아 앞을 지날 때 '아베 마리아'라고 인사하는 걸 잊지 마세요.

그림 앞에서 따스한 햇살을 받으며 우리의 맑은 영혼을 만나는 순간을 위한 작가의 배려입니다.

1 피렌체 시내에 있는 산 마르코 수도원은 코시모 데 메디치의 후원으로 1439년 재건축됩니다. 코시모는 이 수도원에 자신만의 기도실을 하나 만듭니다. 수도원에는 46개의 방과 니콜로 니콜리의 도서관, 그리고 피렌체를 정복할 기회를 노리는 주변의 도시국가들과 자신의 가문을 몰아내려는 내부 세력들에게 지친 코시모를 위한 기도실이 북쪽 복도 끝에 있습니다. 그는 마음을 온화하게 만들어줄 맑은 그림을 감상하기 위해 이곳에 자주 들렀습니다. 자신의 기도실에 갈 때마다 안젤리코의 「수태고지」를 볼 수 있었습니다.

베아토 안젤리코

Beato Angélico, 1395-1455

대표작 산 마르코 수도원의 「수태고지」, 「로렌초의 봉헌」

초기 르네상스 미술의 화가이다. 필사본 삽화 작가로 미술계에 입문한 후 교리에 감화되어 스스로 수도사의 길로 들어섰다. 피렌체 근교 피에졸레 마을의 도메니코 수도회 소속으로 살았고, 그림을 그리는 솜씨가 뛰어나 수도사이면서 화가 일을 겸하였다.

1430년대 이후 도메니코 수도원이 산 마르코 수도원으로 이전한 후 피렌체에서 수도원 벽화와 제단화를 그렸다. 영성이 뛰어났던 그는 종교화에 신과 만나는 인간의 영혼을 담았다. 그의 그림은 대부분 고요한 영혼의 바다를 경험하는 것 같은 분위기를 준다.

르네상스 회화의 선구자라 불리는 마사초와 작업했고, 그에게서 원근법으로 공간을 그리는 방법을 배웠다. 1400년대 전기 작가

베아토 안젤리코 「수태고지」

중에서 원근법으로 공간을 그릴 수 있는 몇 안 되는 화가였다. 현실적인 공간을 배경으로 그린 뒤 질서 잡힌 구도 안에 인간의 맑은 영혼을 단순하고 소박한 표정과 파스텔 색채로 표현해 화사하고 투명한 미술 화풍을 보여준다.

후기에는 로마의 니콜로 5세 교황의 부름으로 바티칸 박물관의 개인 예배당에 벽화를 그렸다. 이 작품은 현재 관람객에게 공개되고 있지 않다. 인간의 영혼, 그리고 신의 공간에 공존하는 인간의 올바른 삶에 대해 고민한 수도사 화가 안젤리코는 1982년 요한바오로 2세 교황에게 '복사Beato'라는 시성을 받아 예술가들의 수호성인으로 존경받고 있다.

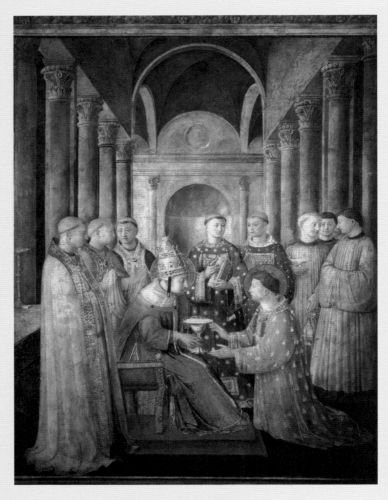

베아토 안젤리코 「로렌초의 봉헌」
1448년, 바티칸 궁전

4·

행복

평범한 일상 속 완벽한 행복을 그린 화가
필리포 리피 「리피나」

**Filippo
Lippi**

중세에는 신의 은총이나 죽음만 중요하게 여겨졌습니다.
그러나 끝없이 행복을 추구했던 필리포 리피에 이르면
평범한 사람들이 일상에서 느끼는 소소한 즐거움도 예술이 됩니다.

　　　르네상스 미술만큼 이탈리아 인상파가 흥미로워서 가끔 모던 미술관을 찾습니다. 피렌체 피티 궁전의 고전적인 분위기로 가득한 팔라티나 미술관에서 한 계단을 오르면 입구부터 현대로 시간 여행을 온 것처럼 세련된 공간을 만나게 됩니다. 피티 궁전 3층에 있는 모던 미술관은 1900년대 이탈리아의 인상파_{Macchiaioli} 작품을 볼 수 있는 곳으로 고전 미술이 주는 안정감과 달리 가벼운 감각들을 깨우는 신선한 공기를 만날 수 있습니다.

　어느 봄날, 보랏빛 안개로 뒤덮인 그림 앞에서 나는 빛 속에 떠다니는 색의 향연을 만끽한 적이 있습니다. 아기를 들어 올린 어머니와 가족들의 즐거운 오후 풍경이 보랏빛과 황금빛으로 눈부시게 아롱거리며 독특한 공간감을 만드는, 이탈리아 인상파 화가 플리니오 노멜리니_{Plinio Nomellini}의 1914년 작품 「첫 번째 생일」입니다. 점묘법 채색으로 어른거리는 공간의 신비로움 속에서 아기의 노란

피렌체 피티궁 3층 모던 미술관의 내부 전경.

드레스가 행복한 순간을 더욱 찬란하게 만드는 그림이죠. 「첫 번째 생일」은 화가가 넷째 딸의 첫 번째 생일을 축하하며 자신의 가족을 그린 그림입니다.

그런데 이 작품에는 흥미로운 비밀이 숨겨져 있습니다. 마리아를 연상시키는 파란 옷을 입은 어머니와 유독 아기에게만 빛이 후광처럼 비치는 모습은 르네상스 미술의 흔한 주제 '마리아와 아기 예수'를 비유한 것입니다. 첫 생일을 맞은 딸을 안고 기뻐하는 아내의 모습에 마리아와 아기 예수의 이미지를 입혀 종교적인 축복으로 묘사하고 있죠. 르네상스 미술의 DNA를 가진 이탈리아 사람들은 현대 미술을 그릴 때도 전통을 담는 걸까요?

필리포 리피 「리피나」

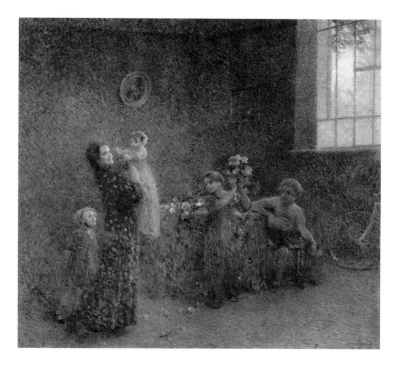

플리니오 노멜리니 「첫 번째 생일」
1914년, 285×305cm, 피렌체 피티궁 모던 미술관

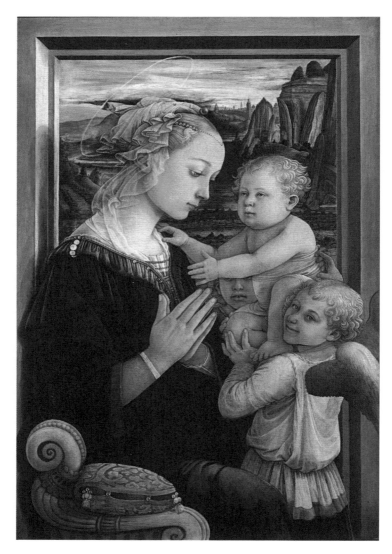

필리포 리피 「리피나」
1465년, 92×63.5cm, 피렌체 우피치 미술관

필리포 리피 「리피나」(왼쪽)와 노멜리니의 「첫 번째 생일」(오른쪽) 부분.

「첫 번째 생일」과 비슷한 방법으로 가족의 행복을 종교적인 이미지에 비유한 르네상스 작품이 있습니다. 필리포 리피의 1465년 작 「마리아와 아기 예수」입니다. 파란 옷을 입고 두 손을 모은 마리아와 천사들이 받치고 있는 아기 예수가 그려져 있죠. 그런데 사실 이 그림 속 여인은 화가의 부인이고 아기 예수의 얼굴은 둘째 딸입니다. 이 작품의 또 다른 제목은 「리피나」로, '필리포 리피의 여인'이라는 뜻입니다. 아내와 아기를 마리아와 아기 예수로 묘사한 르네상스 그림입니다.

나는 어머니의 미소가 인상적인 현대 미술 「첫 번째 생일」을 보며 르네상스 그림 「리피나」를 떠올리고, 행복을 표현하는 르네상스 시대의 분위기를 상상했습니다.

'리피는 행복을 그린 것이구나.'

천사는 웃고 있고 아기는 엄마에게 안아 달라며 다가가고 마리아는 평온하게 미소 짓습니다. 인간의 가치를 발견한 르네상스 시대에는 영혼과 이성만큼 '행복'도 가볍게 여기지 않았다는 걸 보여주는 작품이죠. 필리포 리피는 르네상스 초기에 인간의 행복을 그린 화가입니다.

일상의 행복을 좇는
피렌체의 '인싸' 화가

필리포 리피는 르네상스의 걸작 「비너스의 탄생」을 그린 보티첼리의 스승으로, 귀여운 아이와 아름다운 여인, 화려한 의상들을 세련되게 그린 화가입니다. 그의 작품을 보면 그가 가족의 단란함, 쇼핑 같은 평범한 일상의 행복을 좋아한 인물이라는 걸 알 수 있죠. 피렌체의 '인싸' 화가로 인기가 높았고 코시모 데 메디치의 보호를 받으며 활발하게 활동했습니다. 제단화 주문이 끊이지 않았죠.

성공한 화가의 화려한 삶처럼 보이지만 그는 이런 행복을 엄청난 스캔들 속에서 쟁취해 갔습니다. 사실 그는 아이도, 여인도, 화려한 의상도 금지된 수도사였기 때문입니다. 수도사 화가인 그는 왜 인간의 행복을 그리는 르네상스 화가라 불릴까요?

리피는 피렌체의 어느 정육점 집 아들로 태어납니다. 그는 2세에

부모를 여의고 8세에 고모의 손에 이끌려 수도원으로 들어갑니다. 그렇게 자신의 의지가 아니라 주변 상황에 이끌려 15세에 수도사가 됩니다.

그러나 예술적 재능과 자유로운 기질을 타고난 성품 덕분에 성경 공부보다 그림 그리고 낙서하기를 좋아해 수도원장이 화가로 교육을 시킵니다. 그가 살던 수도원에서 마사초의 브랑카치 예배당 벽화 작업을 도우며 조수로 일했죠. 당시 브랑카치 벽화 작업을 도운 또 한 명의 조수가 베아토 안젤리코입니다.

리피와 안젤리코는 수도사 화가라는 공통점이 있었지만 성격만큼이나 그림 스타일도 완전히 달랐습니다. 안젤리코는 화가의 길을 걷다가 스스로 수도사가 되었기에, 신과 영적인 교감을 위해 영혼의 내면을 표현하는 종교화를 차분하고 평온하게 그렸습니다. 반면에 리피는 문제아였습니다. 평생 수도사로 살았지만 종교적인 윤리를 무시하고 사치와 여인들을 좋아하며 수도원의 규칙을 깨는 삶을 살았죠. 코시모 데 메디치가 그의 재능을 아껴 파문되는 위기를 막아주고 그림에만 몰두하도록 방에 가두었지만 그는 수시로 탈출해 자유로운 생활을 끊임없이 즐겼습니다.

인생을 즐기는 수도사라는 이중생활을 하던 리피는 그림에 대한 엄청난 재능으로 20대에 이탈리아 북부 도시 파도바에서 제단화 주문을 받아 몇 년을 보내면서 북부 유럽 화풍인 플랑드르 화풍을 접합니다. 플랑드르 화가들이 집 안의 물건들을 세밀하게 묘사하는 것에 흥미를 느끼며 그는 아름답고 화려한 것들을 더 많이 그

려갔습니다. 수도사 옷을 입고 사는 것을 운명처럼 받아들였지만 현실 세계에 대한 관심과 욕구를 자유롭게 표현하며 집요하게 자신의 행복 추구권을 포기하지 않는 화가였습니다.

수도사 화가의
위험한 사랑

필리포 리피의 자유로운 기질에 시대가 너무 관대했던 걸까요? 수도사 리피는 결국 사건을 일으킵니다.

1456년 피렌체 근교 도시 프라토의 마르게리타 수녀원 책임자로 부임한 리피는 그곳에서 아름다운 수녀를 만나게 됩니다. 당시 21세였던 루크레치아 부티Lucrezia Buti로, 귀족 가문 출신이지만 경제적인 이유로 여동생과 함께 수녀로 살던 여인입니다. 아름다운 그녀에게 반한 리피는 그림의 모델이 되어 달라는 핑계로 수시로 그녀를 불러냈습니다. 그는 이 시기에 그린 프라토 두오모 성당의 「성 스테파노 세례자 요한 이야기」 벽화와 다른 그림에도 그녀의 얼굴을 그려 넣습니다.

수도사와 수녀로 만났지만 화가와 모델로 일하다가 사랑이 깊어진 두 사람은 결국 1년 후 수녀원을 탈출해 동거를 시작합니다. 그들의 탈출 소식은 다음 날 루크레치아의 여동생이 언니를 따라 떠나겠다며 수녀 몇몇과 수녀원을 탈출하면서 세상에 알려집니다.

리피는 프라토 두오모 성당의 「성 스테파노 세례자 요한 이야기」 벽화에 루크레치아를 그려 넣습니다. 흰색 드레스를 입고 춤추는 인물이 루크레치아입니다.

집단 수녀 탈출 사건이 벌어지고 수도사와 동거 설까지 퍼지자 스캔들은 일파만파 커집니다. 곤욕을 치른 로마 교황청은 분노의 메시지를 보내 탈출한 수녀들에게 즉시 복귀할 것을 명했죠. 도망친 수녀들은 수녀원으로 복귀하지만 정작 스캔들의 두 주인공은 돌아가지 않았습니다.

화가 필리포 리피를 도와준 것은 이번에도 너그러운 코시모 데 메디치였습니다. 그는 루크레치아의 임신 사실을 알고 그들을 위해 교황청에 여러 번 선처를 호소하는 편지를 보냅니다. 결국 1462년 교황청으로부터 직분을 벗고 결혼해도 좋다는 허가를 받게 됩니다.

기록에 의하면 수녀였던 루크레치아는 수녀 신분을 벗었지만

필리포 리피는 죽을 때까지 수도사 신분을 벗지 않고 수도사로서의 일을 수행하면서 가정을 꾸렸습니다. 주어진 운명을 받아들이지 않고 자신이 좋아하는 행복을 추구하며 산다는 그의 세계관이 허용된 것은 피렌체였기에 가능했을 것입니다.

작품 「리피나」는 리피가 교황청으로부터 그들의 관계를 인정받은 후에 자신의 가족을 위해 그린 가족 초상화입니다. 그들은 두 명의 자녀를 두었는데 나중에 화가가 되는 첫째 아들 필리피노 리피는 아기를 받치고 미소 짓는 천사로 묘사되어 있습니다. 진주와 투명한 레이스로 아름답게 꾸민 루크레치아 부티의 모습은 결혼하는 신부를 상징합니다.

리피가 수도사직을 끝까지 수행했기 때문에 이 그림은 공식적인 가족 초상화는 될 수 없었습니다. 그래서 마리아와 아기 예수의 성모자 제단화 형식으로 그린 것입니다. 「리피나」는 종교적 스캔들로 얼룩진 작품이지만 개인의 행복을 추구하는 현대적인 감성을 상징합니다. 인생의 가치를 스스로 정하며 당당하게 살았던 작가의 삶이 담겨 있죠.

이전까지는 신의 은총이나 죽음을 표현한 보편적인 가치만이 그림의 주제로 그려졌습니다. 이 작품에서 리피가 그린 것은 자신이 느낀 행복입니다. 이제 개인의 행복이 르네상스 미술의 중심으로 들어오기 시작합니다.

"단 한 줄의 선으로
실력을 입증하라!"

사생활의 굴레에서 자유로워지면서 필리포 리피는 새로운 데생으로 보다 활기찬 인물화를 선보입니다. 그러면서 데생의 중요성이 부각됩니다. 원근법으로 그린 입체적인 공간 묘사가 르네상스 미술에서 주목받았지만, 아름답고 완벽한 그림을 탄생시키는 데 데생의 기술이 얼마나 중요한지가 드러난 것도 르네상스 미술의 혁신이었습니다.

데생의 중요성은 르네상스 시대 미술 이론가 레온 바티스타 알베르티[1]가 1436년 출간한 『회화론』에서 정의를 내리며 주목받습니다. 알베르티에게 데생이란 윤곽선으로 만든 형태circumscriptione로, 우리가 세상을 이해하기 위해 사용하는 지적인 수단이라고 말합니다. 인간 지성이 생각한 것을 손을 통해 형상으로 그리는 것이 데생이라는 것이죠. 이것을 가장 잘 활용한 인물이 바로 레오나르도 다빈치입니다. 그는 상상하는 것들을 이해하기 위해 손으로 일일이 스케치해 방대한 『다빈치 코드』를 남겼습니다.

알베르티의 이론으로 보면 르네상스 사람들에게 그림이란, 단순히 미술이 아니라 형태로 그리는 지식백과 사전과 같은 것이었습니다. 그는 이 세상을 보다 정확하게 이해하려면 화가가 그림을 정확하고 아름답게 그려야 한다고 했죠. 『회화론』은 르네상스 미술가들에게 그림에 대한 매우 중요한 지침서로 여겨집니다.

알베르티는『회화론』에서 데생과 관련해 고대 로마의 백과사전 『박물지 Naturalis historia』[2]에 언급되었던 흥미로운 고대 화가를 소개합니다. 바로 전설의 고대 화가 아펠레스 Apelles 입니다.

아펠레스는 기원전 4세기 그리스 헬레니즘 시대에 살았던 인물입니다. 알렉산더 대왕의 궁정화가로, 완벽한 데생과 섬세한 색감으로 그림을 그렸습니다.『박물지』에는 그의 명성에 대한 일화 '아펠레스와 프로토게네스의 대결'이 나옵니다.

> 아펠레스는 그리스 전역에 명성이 자자했던 화가 프로토게네스의 작품을 보러 로도스섬에 갑니다. 그의 화실에 들렀을 때 프로토게네스는 자리에 없었습니다. 그는 이젤에 걸려 있는 커다란 그림을 보다가 붓을 들어 아주 얇은 선을 하나 긋고 돌아갑니다. 외출에서 돌아온 프로토게네스는 그 선을 보고 아펠레스가 자신의 화실에 들렀다는 걸 알아봅니다. "이렇게 완벽하고 얇은 선을 그을 수 있는 자는 오직 아펠레스뿐이다"라고 말하면서 그 선 위에 다른 색으로 완벽하게 똑같은 선을 긋습니다. 자신의 그림 실력을 보여주려는 것이었죠.
> 다시 돌아온 아펠레스는 프로토게네스가 그은 선을 보고 또 다른 색으로 더 얇고 더 완벽한 선을 그 위에 그어놓고 섬을 떠납니다. 이 선을 본 프로토게네스는 아펠레스에게 그림 대결을 신청한 자신을 후회하며 그를 붙잡으러 항구로 달려갑니다.
> _『박물지』35권 '자연색들 편'에서

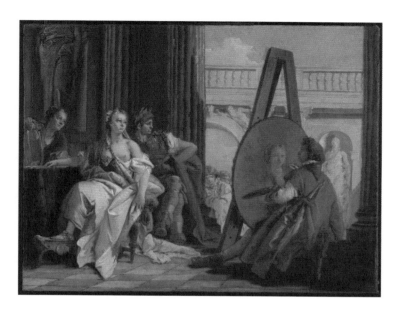

조반니 바티스타 티에폴로 「고대 알렉산더 궁정에서 그림을 그리는 아펠레스」
1740년, 425×540cm, 로스앤젤레스 게티 뮤지엄

아펠레스처럼 완벽하게 데생을 할 줄 아는 화가들은 오직 선 하나만으로도 그 실력이 입증된다는 이 일화는 르네상스 예술가들에게 그림을 어떻게 그려야 하는지를 다시 생각하게 만들었습니다. 무엇보다도 고대 화가 아펠레스가 데생의 달인이었다는 사실은 1400년대 중반부터 사실적으로 그리는 르네상스 미술 양식을 빠르게 발전시키는 계기가 되었습니다. 아펠레스가 완벽한 데생을 위해 단 하루도 쉬지 않고 연습을 했다고 전해지자, 르네상스 화가들

은 데생 연습에 열을 올리기 시작합니다. 고대 조각상을 보고 재고 그리기를 반복했죠. 조각상과 닮은 풍만한 육체와 정확한 비례, 안정된 자세를 그리는 이탈리아 화풍은 데생 연습 열풍으로 만들어진 것입니다.

데생 기법의 차이
필리포 리피 vs. 레오나르도 다빈치

필리포 리피는 '윤곽선으로 그리기 linearismo'라는 데생 기법으로 탄탄한 밑그림을 완성합니다. 검은 펜이나 흑연으로 정확한 윤곽선을 잡아 형태를 그리고 흰 파스텔로 밝은 부분을 강조하는 명암을 넣어 그림의 볼륨감까지 표현한 후 완벽한 데생 위에 채색했습니다. 그가 알베르티의 『회화론』을 그림에 적용하면서 피렌체 미술은 화가가 의도한 대로 더욱 사실적으로 그려져 아름다운 미술이 실현되는 발판이 됩니다. 그의 제자 보티첼리의 그림들은 이러한 데생의 완성도 위에서 걸작으로 탄생합니다.

내가 피렌체에서 공부할 때 데생의 역사를 강의한 크리스티아노 조메티 교수님은 필리포 리피의 데생과 레오나르도 다빈치의 데생을 비교하는 과제를 내준 적이 있습니다. 리피의 스케치는 정확한 치수를 재고 그리기 때문에 천천히 윤곽선을 만든 후 선을 또렷하게 다듬어 나갑니다. 이 과정에서 화가는 관찰력을 기르고 손

으로 기술을 숙련시키죠. 리피가 구사하는 데생 기법은 화가들의 데생 실력을 키우는 훈련법으로 발전합니다.

리피가 정착시킨 르네상스 화법과 달리 다빈치는 선을 뭉개는 데생법을 구사했습니다. 그는 오랫동안 관찰한 후, 빠르게 선들을 그어 나가는 동시에 교차되는 짧은 선들로 명암을 완성하며 최종적으로는 그림의 뚜렷한 윤곽선을 제거해 나갔습니다. 다빈치의 데생은 선을 제거하고 흐릿하게 겹쳐서 뭉개는 스푸마토 기법으로 발전합니다. 그의 데생이 윤곽선을 또렷하게 그리는 르네상스 데생 기

필리포 리피 「리피나」 데생
1465년, 330×240cm, 피렌체 우피치 미술관

법 시대에 나왔다는 것이 흥미롭습니다. 형태를 끊임없이 관찰한 그는 실제로 보이는 형태는 선으로 이루어지지 않았다고 생각한 것이죠. 그의 화법은 1500년대에 빠르게 그리는 마니에리즘 화풍에 영향을 줍니다.

종교적 경건함을 버리고
일상의 행복을 발견하다

르네상스 시대 초기에도 화가들은 중세 기법인 도안의 윤곽선을 따라 그리는 데생에 의존했는데, 필리포 리피의 방법은 그림에 부드럽고 자유로운 이미지를 선사했습니다.

리피의 데생이 그림을 얼마나 부드럽고 우아하게 만드는지는 후기 작품 「바르톨리니 원형화」에서 확인할 수 있습니다. 아기 예수를 안고 있는 어머니 마리아와 그녀의 탄생 과정을 그린 작품입니다. 주인공 아기 예수와 마리아는 앞에 크게 그려져 있고 마리아의 탄생에 관한 3개의 에피소드가 3개의 공간으로 나뉘어 뒤에 그려져 있습니다. 마리아의 아버지 요아킴이 천사의 계시를 받은 후 황금의 문 앞에서 아내 안나를 만나는 첫 번째 장면은 오른쪽 가장 높은 층에 그려져 있습니다. 안나가 마리아를 낳는 장면은 왼쪽 중간에, 붉은 옷을 입은 안나를 붙잡고 있는 마리아의 어린 시절은 그 아래층에 묘사되어 있습니다.

필리포 리피 「바르톨리니 원형화」
1453년, 135×135cm, 피렌체 팔라티나 미술관

각기 다른 시간에 일어난 3개의 에피소드가 서로 다른 시점의 원근법으로 그려져 이야기를 더욱 역동적으로 만들어내는 독특한 작품입니다. 요즘 방식으로 치면 마리아가 각각의 에피소드 영상을 배경으로 자신의 탄생 이야기를 들려주는 것처럼 보입니다.

이 작품은 무엇을 전하는 걸까요? 그것은 한 가정에 경사가 된 아기 탄생의 기쁨입니다. 그때까지 아기 예수의 배경에는 마굿간에서 예수가 태어나는 장면이 그려졌지만 리피는 어머니 마리아의 에피소드를 선택합니다. 그는 탄생을 종교적인 경건함보다 새 생명이 한 가정에게 주는 기쁨으로 그린 것이죠. 평범한 일상의 행복을 그리려 한 것입니다.

달라진 인생관을
보여주는 그림

당시에는 평범한 사람들이 누리는 일상의 행복이 조금씩 그림의 소재로 들어오고 있었습니다. 이중생활에 발을 담그고 있던 수도사의 행복에 대한 가치관은 종교화에서도 일상의 행복을 발견하는 시선으로 표현되며 현실 생활의 가치를 일깨워 주었습니다. 그의 부드러운 데생은 자칫 의미 없어 보이는 일상의 풍경을 천박하지 않고 세련되고 우아하게 보이도록 만들었습니다. 여인들의 자연스러운 몸짓과 투명한 옷 주름에는 이런 우아함

이 스며들어 있죠. 데생의 부드러움이 그림의 인상을 어떻게 바꾸는지 생각하게 만드는 작품입니다.

자유로운 영혼을 가진 수도사 화가에 의해 이전에는 없던 자유로움이 그림에 담겼습니다. 그의 그림에서는 집 안의 소소한 도구나 평범한 가정의 풍경도 특별한 의미로 그려집니다. 중세 미술이 성경의 종교적 메시지를 담기 위해 발전되어 왔다는 사실을 떠올려보면, 1453년에 그려진 이 작품에서 르네상스 시대 사람들의 인생관이 달라졌음을 이해할 수 있습니다.

필리포 리피는 소소한 일상의 행복이 주는 기쁨을 가치 있게 그리며 현실을 즐기던 시대를 보여줍니다. 그의 그림에는 항상 이야기를 들려주는 자가 등장합니다. 화가 또는 다른 인물이 미소를 지으며 관객을 바라보죠. 이런 방식으로 필리포 리피는 관객에게 쾌활하고 경쾌한 어조로 평범한 사람들의 이야기를 들려줍니다.

"자, 여러분. 우리 동네 사람들을 소개해 올리겠습니다!"

1 레온 바티스타 알베르티는 제노바 출신의 르네상스 건축가이자 미술 이론가입니다. 『회화론』, 『조각론』, 『건축론』을 저술했습니다. 그의 저서들은 르네상스 미술 이론의 기초가 되었습니다.
2 『박물지』는 고대 로마의 군인이자 학자인 가이우스 플리니우스 세쿤두스Gaius Plinius Secundus의 저서입니다.

필리포 리피

Filippo Lippi, 1406-1469

대표작 「쿡 원형화」

피렌체에서 태어난 르네상스 시대 전기의 화가이다. 카르미네 수도원에서 수도사로 살았고 그곳에서 미술 교육을 받았다. 1424년 마사초의 브랑카치 예배당 벽화 작업에 조수로 일하면서 원근법을 배운다. 르네상스 전기 작가 중 원근법으로 공간을 그릴 수 있는 몇 안 되는 화가였다.

20대 중반에 파도바에서 그림 작업을 하면서 북부 유럽 화풍인 플랑드르 화파를 접하고 그의 화풍에 도입하면서 피렌체의 르네상스 미술에 새로운 전통을 만든다. 주로 종교화를 그렸는데, 잔디 위의 다양한 꽃들과 실내 벽의 세밀한 장식들을 묘사해 그때까지 소박했던 피렌체 미술에 풍부한 장식적 요소를 가미했다.

사실적이면서 생동감 넘치는 그림을 그리기 위해 데생을 중시했고 윤곽선을 또렷이 그리는 데생 기법으로 그렸다. 공방을 따로 운영할 만큼 화가로 성공한 수도사로, 프라토에 있던 그의 공방에서 보티첼리가 그림을 배웠다.

　우피치 미술관에는 커다란 필리포 리피 전시실이 있는데 30대 전성기에 그린 「마링기 제단화: 성모 대관식」에서 알 수 있듯이 여인을 우아하고 아름답게 그렸다. 그림의 분위기는 전체적으로 온화하고 밝은 인상을 준다. 낙천적이고 정열적인 성격의 수도사로 메디치 가문의 후원 외에 프라토 도시에서도 중요한 활동을 했다. 프라토 두오모 성당 예배당에 그린 「성 스테파노와 세례자 요한 이야기」 벽화는 르네상스 미술의 우아함을 예고하는 작품으로 보티첼리의 작품에 특히 많은 영향을 주었다.

　말년에 스폴레토 두오모 성당의 벽화를 그리며 살다가 죽어 그곳 성당에 묻혔다. 그가 죽었을 때 로렌초 데 메디치는 그의 유해를 피렌체로 돌려주기를 원했지만 스폴레토 사람들이 받아들이지 않아 스폴레토 두오모 성당에 무덤이 세워졌다.

필리포 리피 「마링기 제단화: 성모 대관식」
1439-1447년, 200×287cm, 피렌체 우피치 미술관

5.

이성

완벽한 균형을 그리기 위해 수학자가 된 화가

피에로 델라 프란체스카 「브레라 제단화」

Piero della
Francesca

균형 잡힌 화면은 안정감을 주고 아름다움을 느끼게 합니다.
피에로는 오로지 완벽한 아름다움을 그리기 위해서
기하학과 수학을 공부하고 이성을 그림에 담아냅니다.

　　　　　밀라노 브레라 미술관 앞에는 COS라는 옷가게
가 있습니다. 심플한 디자인에 시원한 원단이 맘에 들어 가끔 들러
보는 그곳에서 여름 세일을 할 때 더위도 식힐 겸 시간을 보내고 있
었습니다. 뒤가 트인 회색 셔츠를 유심히 보다가 문득 창문 너머의
미술관이 눈에 들어왔습니다.

　붉은 벽돌의 브레라 미술관 벽에 「브레라 제단화: 신성한 회합」
인쇄본이 걸려 있었습니다. 짙은 파란색 외투를 입고 붉은 카펫 위
에 앉아 있는 마리아, 그 뒤에 서 있는 여인들의 장식이 유난히 반
짝입니다. 밀라노 보석 디자이너 줄리오 만프레디 Giulio Manfredi가 500년
전에 그려진 제단화의 보석들을 직접 디자인해 보았다고 하죠. 그
는 「브레라 제단화」를 그린 피에로 델라 프란체스카가 기하학 도
형에 얼마나 열성이었는지 확인해 보고 싶었다고 합니다.

　쇼핑을 마치고 브레라 미술관을 찬찬히 둘러보았습니다. 반짝

이는 자갈이 깔려 있는 안뜰에 들어서는 순간, 왠지 모르게 고요한 웅장함이 느껴지는 미술관입니다. 그 신비로운 공간 안에서 조금 어두운 조명 아래 밝은 빛 하나가 「브레라 제단화」를 비추고 있었습니다.

「브레라 제단화」는 완벽한 원근법으로 그려졌습니다. 그림에서 3미터 정도 멀어지면 공간의 입체감이 살아납니다. 대리석으로 장식된 배경 속 벽면이 둥글다는 것도 보이죠.

복원 학교에서 수업 시간에 이 그림을 각도계로 재며 반쯤 투명한 기름종이에 옮겨본 적이 있습니다. 원근법을 이해하는 수업이었죠. 그때는 이 그림이 이토록 아름다운 줄 몰랐습니다. 그런데 그날 오후에 발걸음을 옮겨가며 이 그림을 이리저리 보는데, 깊이감이 뚜렷한 배경 속 건축이 무척 아름답게 느꼈습니다. 기하학이 무엇이기에 이 그림을 특별하게 만든 걸까요?

현대의 우리는 기하학이 적용된 원근법을 당연하게 받아들이지만 원근법을 모르던 당시 사람들에게도 수학과 예술의 접목이 그렇게 자연스럽게 받아들여졌는지 궁금해졌습니다. 이 생각은 꼬리에 꼬리를 물며 다른 호기심으로 이어졌습니다. 왜 원근법이 피렌체에서 나왔을까, 피렌체에서 기하학을 원근법 원리로 적용한 이유가 있었을까, 그럼 피렌체에서 고대 그리스에 대한 관심이 과연 언제부터 생겼을까, 이런 생각을 하며 「브레라 제단화」를 바라봤습니다.

「브레라 제단화」를 감상할 때 3미터 정도 멀어지면 공간의 입체감이 살아납니다.

르네상스 미술의 혁명, 원근법

르네상스는 왜 피렌체에서 시작된 걸까요? 이에 대한 대답은 원근법의 역사로 대신할 수 있습니다. 르네상스 미술을 이해하면 원근법이 단순히 그림을 그리는 화법만은 아니라는 걸 알게 됩니다. 원근법이 만들어진 과정과 그림의 배경에 적용된 과정은 곧 화가들, 나아가 사람들이 완전히 새로운 관점으로 세상을 보기 시작하는 과정에 대한 기나긴 서사입니다.

그 서사는 피렌체의 메디치 가문 도서관 라우렌치아나에 보관

『지리학』의 세계지도 필사본(1482년).

되어 있는 중요한 고대 문서에서 시작됩니다. 2세기 이집트 알렉산
드리아 도서관에서 일하던 지리학자 클라우디오스 프톨레마이오
스Klaudios Ptolemaeos가 저술한, 세상에서 가장 오래된 세계 지도집 『지리
학La Geografia』입니다.

　　14세기 말 피렌체 상인들은 동로마 제국에 보관된 고대 문화에
많은 관심을 보였습니다. 1397년 피렌체의 부유한 무역상인 팔라
스트로치Palla Strozzi는 동로마 제국의 석학 마누엘레 크리소롤라Manuele
Crisolora[1]를 그리스어 교수로 초빙해 그의 망명을 돕죠. 멸망하고 있던
동로마 제국을 떠난 크리소롤라는 귀한 고대 문서 꾸러미를 가지

고 피렌체로 망명합니다.

　그런데 그의 짐 보따리를 본 스트로치의 눈이 휘둥그레집니다. 소가죽에 검은 잉크로 그려진 아름다운 지도들, 분실되었던 『지리학』 원전이 들어 있었던 것입니다.[2] 석학의 망명을 도운 호의가 생각지도 않은 엄청난 보답으로 피렌체에 돌아온 것이죠. 소문을 들은 비잔틴 황제와 동로마 교회 총대주교도 이 문서를 무척 보고 싶어 했다고 합니다.

　1406년부터 이 지도집은 크리소롤라의 지도 아래 라틴어 번역의 필사본으로 제작됩니다. 그것들은 바티칸으로, 프랑스 왕실로, 베네치아로 그리고 피렌체의 메디치 도서관으로 팔려 나가 세상에 퍼집니다.

　『지리학』에는 땅의 모양을 그리는 방법과 땅의 크기를 측정하는 방법이 담겨 있습니다. 종이에 격자무늬로 줄을 그은 후 측정한 길이를 축소해 땅의 모양을 그리는 방법이 소개되어 있죠. 공간과 형태의 실제 크기를 측정한 후 격자무늬가 그려진 도안에 옮기는 이 방식은 축소된 비율을 정확하게 계산해 냅니다.

　건축가 브루넬레스키는 이 방법으로 피렌체의 세례당과 건축들이 그의 눈에서 멀어지면서 얼마나 축소되는지 거리와 비율을 측정합니다. 그는 격자무늬 도안 안에서 축소된 비율이 일정하게 줄어든다는 사실을 확인하고 원근법으로 그리는 방법을 발견하죠. 잃어버린 고대에 대한 피렌체의 열정이 르네상스 미술의 혁명이라 할 수 있는 원근법의 발명으로 이어진 것입니다.

고대 지도에서 찾은
원근법의 비밀

 르네상스 미술은 우리가 사는 입체적인 공간을 표현하기 위해서 원근법으로 그려졌습니다. 르네상스 원근법은 3차원의 세계를 표현하는 투시도법으로, 고대 수학자 유클리드Euclid 의 기하학에서 원리를 가져왔죠. 우리 눈에서 가까운 것은 크게 그리고, 먼 것은 작게 그리는 방법인데, 이 도안법의 핵심은 일정한 비

피사넬로의 원근법 그림입니다. A, B는 바닥이 되고 C는 건물의 벽이 되어 정확한 입체감이 만들어집니다.

피에로 델라 프란체스카 「브레라 제단화」

율로 크기를 조절해야 보다 더 정확하게 그릴 수 있다는 것입니다.

레온 바티스타 알베르티는 『회화론』에서 원근법으로 그리는 방법을 상세히 설명하는데, 르네상스 시대의 화가 안토니오 피사넬로Antonio Pisanello가 이것을 그림으로 그립니다.

> 사각형을 그리고 가로선 B에 같은 간격으로 눈금을 긋습니다. 사각형 안에 인간의 눈높이와 같게 중심점 A를 찍은 후, 그 중심점에서 가로선 B에 표시한 눈금으로 선을 연결합니다. 이제 A, B의 교차점 위에서 세로선 C를 그으면 3개의 선들이 화면에 만들어집니다. A, B는 바닥의 선이 되고 C는 건물의 벽을 만드는 선이 되어 정확한 입체감을 가진 건축으로 그려집니다. 그 교차선 위에 사람들을 그리면 일정 거리에 서 있는 사람들을 크기와 거리에 비례해서 자연스럽게 그릴 수 있습니다.

계산된 간격으로 그은 교차선 위에 인물을 그리면 일정한 규칙이 생깁니다. 가령 '가장 먼 사람의 발은 가장 가까운 사람의 무릎과 같은 선 위에 있다' 같은 것입니다. 이것이 원근법입니다. 선들은 기준이 되는 하나의 중심점(소실점)으로 모입니다. 이 중심점은 인간의 눈높이와 같죠. 세상을 바라보는 기준이 인간으로 바뀌었음을 상징합니다.

르네상스 원근법을 최초로 그림에 적용한 화가는 마사초입니다. 그러나 원근법을 더욱 정확하게 그려 그림 안에 완벽한 건축을

재현한 화가는 따로 있습니다. 스스로 원근법을 이해하고 그림에 완벽하게 적용한 르네상스 화가, 피에로 델라 프란체스카입니다. 마사초는 선배 건축가 브루넬레스키의 도움을 받아 원근법을 그렸습니다.

피에로는 그림을 그리기 위해 원근법을 공부하다 아예 수학자의 길로 접어들어 수학 책을 저술합니다. 그의 수학 책들은 당대의 베스트셀러로 이후 수많은 예술가에게 영감을 주었습니다. 레오나르도 다빈치가 집필한 『회화 강론Trattato della pittura』도 피에로의 수학 책에서 영감을 받아 쓴 것입니다.

그림보다 수학을
사랑한 화가

피에로 델라 프란체스카는 이탈리아 중부 지역 산세폴크로에서 부유한 상인의 아들로 태어났습니다. 수도원에서 라틴어를 배우고 중등 교육을 받았으며 10대 후반부터 그림을 그렸습니다. 학자들은 세금명세서와 협회 가입 기록을 통해 고전 화가의 경력을 이해하는데, 이때는 문헌자료가 남아 있지 않아 그의 스승이 누구이고 어떤 경로로 화풍을 갖추게 되었는지는 여전히 연구 중입니다.

그의 화가 경력에서 중요한 시기는 이탈리아의 리미니에 머물

때와 로마를 방문했을 때입니다. 그는 리미니에서 『회화론』의 저자이자 건축가인 알베르티를 만난 후 원근법에 대한 열정을 불태웁니다. 그뿐만 아니라 알베르티에게 고대 기하학자 유클리드의 『광학』과 『기하학 원론』을 소개받고 수학에 대한 열정으로도 가득 차게 됩니다. 이 고전들에서 원근법의 중요한 원리를 배우죠.

그의 원근법 연구는 로마 생활에서 깊어집니다. 1458년 그의 먼친척이었던 프란체스코 델 보르고Francesco del Borgo가 교황청 건축가로 임명되면서 피에로에게 교황청 일자리를 제안합니다. 그 일로 로마 교황청에 머무르는 동안 그의 인생을 바꾸어줄 또 한 명의 위대한 수학자를 만나게 되는데, 바로 아르키메데스Archimedes입니다. 왕이 의뢰한 순금의 무게를 계산해 "유레카!"를 외쳤던 바로 그 수학자죠. 그는 원주율과 포물선을 계산하고 입체적인 형태의 면적을 계산하는 수학 책을 남겼는데, 피에로는 로마에서 이 책들을 필사하는 일을 맡게 됩니다.

2005년, 기록으로만 남아 있던 피에로의 작업물들이 세상에 공개됩니다. 피렌체의 리카르디아나 도서관(옛 메디치 저택)에서 아르키메데스의 수학 책을 베껴 쓴 피에로의 필사본들이 무더기로 발견된 것이죠. 225개의 아르키메데스 그림에 일일이 설명을 달아둔 이 필사본에는 고대 수학에 대한 피에로의 열정과 정성이 그대로 담겨 있어 세상을 놀라게 합니다. 이때 피에로가 화가이자 수학자로 얼마나 뛰어났는지 세상에 알려졌죠. 이 발견으로 '수학자' 피에로에 대한 연구가 본격화됩니다.

피에로 델라 프란체스카의 『아르키메데스 논문』 필사본(피렌체 리카르디아나 도서관 소장).

피에로는 아르키메데스를 만나고 그림보다 수학에 더 많은 관심을 갖게 되었습니다. 점점 그림을 적게 그리고 수학 책 집필에 전념해 세 권의 수학 책을 남기죠. 화가 피에로의 수학 책은 오로지 그림을 정확하게 그리는 데생 방법을 설명하기 위해 쓰였습니다.

피에로의 유명한 책 『회화의 원근법에 대하여 De Prospectiva pingendo』는 우르비노 공작 페데리코 몬테펠트로의 후원으로 1479년 완성됩니다. 페데리코 공작이 피에로의 수학 연구를 위해 자신의 서재를 내주었다는 일화는 유명하죠. 오로지 학문 발전을 위해 아낌없이 투자한 그는 피에로에게 메디치 가문과 같은 후원자였습니다.

『회화의 원근법에 대하여』에서 피에로는 회화의 3요소를 데생, 공간 배치, 채색이라고 말합니다. 그리고 사람의 몸을 그릴 때 아르키메데스의 다면체 측정법으로 치수 재는 방법을 소개합니다. 놀랍도록 사실적인 르네상스 그림들의 이면에는 예술가의 각고의 노력이 있었던 것이죠. 피에로는 두 명의 고대 수학자, 유클리드와 아르키메데스의 유산을 이해하려 애쓰는 동안 화가에서 수학자로 바뀌어갔습니다.

아름다움은 완벽한
균형에서 나온다

우르비노 공국에서 궁정화가로 보내던 시기에 피에로는 공간에 대한 원숙한 이해와 완벽한 원근법을 담아낸 작품을 선보입니다. 바로 밀라노의 브레라 미술관에 있는 「브레라 제단화」입니다.

이 제단화는 페데리코 몬테펠트로 공작이 1472년에 주문한 것입니다. 이 그림에는 기쁘고도 슬픈 사연이 담겨 있죠. 서글픈 사연은 같은 해에 먼저 그려진 「우르비노 공작 부부의 초상화」에서 시작됩니다. 이 그림 속 여인은 공작의 두 번째 아내로, 14세에 결혼해 신사적이고 다정한 공작과 행복한 삶을 살았습니다. 5명의 여자아이를 낳은 후 1472년 첫 아들 구이도발도를 낳죠. 그러나 기쁨도

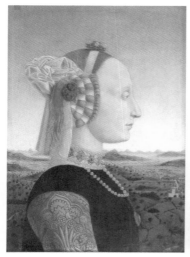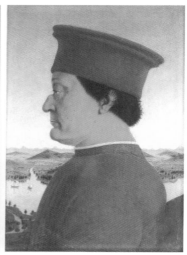

피에로 델라 프란체스카 「우르비노 공작 부부의 초상화」
1469-1474년, 47×66cm, 피렌체 우피치 미술관

잠시, 그녀는 출산 후 병상에서 회복하지 못하고 사망합니다. 그녀
나이 겨우 26세, 안타까운 죽음이었죠. 초상화 속 그녀의 얼굴이 백
지장처럼 하얀 것도 죽은 모습이기 때문입니다.

슬픔에 잠긴 페데리코 공작은 죽은 아내를 추모하고 아들의 탄
생을 기념하기 위해 「브레라 제단화」를 주문합니다. 이 그림에서
아기 예수가 마리아의 무릎에 이상한 자세로 누워 있는 건 탄생과
동시에 죽음을 피할 수 없는 예수의 운명, 그 이중적인 은유로 가족
의 기쁨과 슬픔을 동시에 담았기 때문입니다.

피에로 델라 프란체스카 「브레라 제단화」

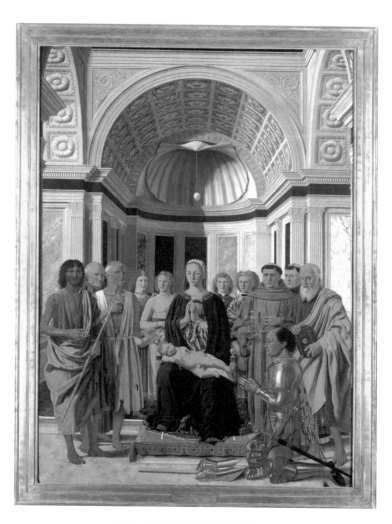

피에로 델라 프란체스카 「브레라 제단화」
1472년, 251×173cm, 밀라노 브레라 미술관

이 그림은 피에로가 평생 연구한 기하학적 공간을 완벽하게 표현한 걸작입니다. 그림을 마주한 채 뒤로 물러나면 평면의 공간이 깊은 입체적 공간으로 변하는 것을 볼 수 있습니다. 수학자 피에로가 기하학적 공간을 완벽하게 재현했기 때문이죠.

왜 그는 그토록 기하학을 고집한 걸까요? 르네상스 미술의 주제는 인간과 자연입니다. 르네상스 화가들은 인간과 자연을 이해하기 위해 데생을 하고 기하학을 통해 공간을 정확하게 재현했습니다. 기하학은 세상을 이해하는 도구였던 셈이죠. 인간이 살아가는 공간은 자연과 도시로 나뉘는데, 도시에 있는 건축 공간은 원근법으로 깊이감 있게 그리고 자연은 대기 원근법[3]으로 그렸습니다. 자연에 더 관심이 많았던 레오나르도 다빈치는 대기 원근법을 즐겨 사용했고, 도시에 더 관심이 많았던 피에로는 원근법으로 인간의 공간을 그리는 데 몰두했죠.

「브레라 제단화」의 중심점은 마리아의 얼굴입니다. 얼굴 위로는 마리아의 눈을 지나는 원 안에 반원형 아치를 만들고, 아래에는 삼각형을 만들어 그 안에 마리아와 아기 예수, 자궁을 상징하는 조개를 담았습니다. 이것이 아치를 이용해 입체적인 공간을 그리는 방식입니다. 마리아를 중심으로 세로로 그은 선이 그림의 중심축이 되어 좌우 대칭의 균형을 이루는 화면이 만들어집니다. 이러한 균형의 질서를 갖춘 르네상스 화면은 보는 이에게 안정감을 주죠. 이것을 우리는 균형의 아름다움이라 느끼는 것입니다.

피에로는 수직선과 수평선이라는 직선에 주목합니다. 「브레라

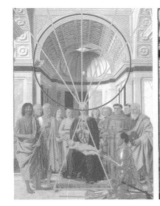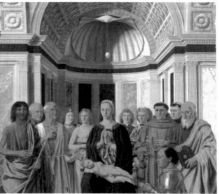

「브레라 제단화」의 중심점은 마리아의 얼굴입니다. 마리아의 눈을 지나는 원 안에 반원형 아치를 그렸습니다(왼쪽). 그림 속에서 나란히 서 있는 사람들은 자주색 수평선을 강조합니다(오른쪽).

제단화」에서 제단의 아치 부분(앱실)의 자주색 대리석은 수평선을 강조하며 그 아래 벽면의 하늘색, 자주색, 흰색의 긴 대리석들은 수직선을 강조합니다. 서 있는 사람들의 모습 역시 세로로 긴 대리석과 수직적인 느낌이 일치하죠. 사람들은 같은 높이의 키로 그려졌는데 이들은 자주색 수평선을 강조합니다. 기하학은 추상적인 것이 아니라 우리 안에 공존한다는 의미를 담은 작품입니다.

기하학이 당시 르네상스 사람들에게 어떤 의미였는지를 알 수 있는 구절이 있습니다.

기하학을 모르는 자는 그림을 그릴 능력이 없는 것과 같다.

_레온 바티스타 알베르티 『회화론』 3장 5절에서

"기하학을 모르는 자, 나의 아카데미에 들어올 자격이 없다"라고 말했던 고대 철학자 플라톤과 같은 어조로 말이죠. 르네상스 시대 사람들도 고대인처럼 기하학에 열정적이었다는 사실이 놀랍습니다.

그들은 보이는 것을 데생으로 정확하게 그려 세상을 이해하려 했던 만큼 보이지 않는 세상을 그려보려는 열정도 대단했습니다. 보이는 세상 '자연'과 보이지 않는 세상 '기하학'의 세계를 동시에 접목한 이런 시도는 이미 고대를 능가해 새로운 문화를 만들어가고 있었습니다. 왜냐하면 기하학은 르네상스 그림 속에서 빛과 만나 새롭게 태어나고 있었기 때문입니다.

왜 하필 타조 알을
매달았을까?

「브레라 제단화」에서 눈에 띄는 것은 중앙에 매달린 알입니다. 조개 장식 아래 매달린 둥근 알은 이브의 사과나무에 있었다는 타조 알입니다. 부활의 상징으로 르네상스 미술에 종종 등장하죠. 피에로는 왜 이 타조 알을 매달아 두었을까요?

타조 알이 매달려 있는 조개 장식에 빛이 쏟아져 들어옵니다. 타

피에로 델라 프란체스카 「브레라 제단화」

조 알은 빛의 존재를 보여주는 장치입니다. 조개의 오른쪽 일부가 빛과 그림자로 선명하게 나뉩니다. 밝게 빛나는 타조 알은 조개의 어두운 공간과 대조를 이루며 공간의 깊이를 더욱 뚜렷하게 창조하고 있죠. 이는 피에로 미술의 독특한 특징인 빛과 공간의 관계를 표현한 것입니다.

가느다란 금줄에 매달린 타조 알이 어둠 사이에서 빛나는 이 공간은 그림에 특별한 분위기를 자아냅니다. 기하학의 선으로만 만들어졌다면 딱딱한 인상이 강했겠지만 사선으로 깊게 비친 빛의 존재로 공간은 우아하고 시적으로 표현되었습니다. 내가 이 작품에서 아름다움을 느꼈던 이유도 완벽하게 창조된 공간에 담긴 빛 덕분이었을 것입니다.

피에로 작품에서 빛은 공간의 깊이감을 강조하며 색채를 더욱 돋보이게 하는 그림의 생명입니다. 그의 그림을 자세히 들여다보고 있으면 마치 르네상스의 밝은 빛이 사람들을 중세의 잠에서 깨우는 것처럼 쏟아져 들어옵니다. 무릎을 꿇은 공작의 갑옷에도, 마리아의 얼굴에도, 대리석 바닥과 선지자들의 옷자락에도 쏟아져 들어옵니다. 정확한 데생과 빛이 만들어낸 르네상스 미술의 걸작입니다.

타조 알은 고대에는 이성에 대한 믿음을 상징하기도 했습니다. 사람의 얼굴 형태를 연구하는 기하학과도 관련이 있죠. 우리는 계란형 얼굴을 미적 기준으로만 보지만 피에로는 수학적으로 접근합니다. 인간의 몸과 얼굴, 여러 가지 직선과 곡선 형태가 어떻게 다

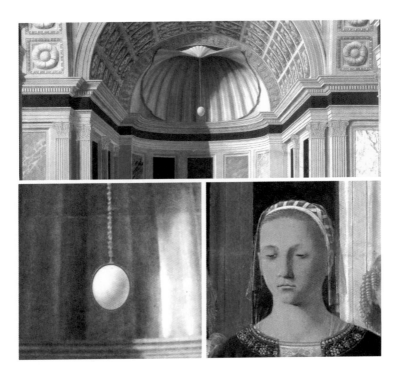

타조 알은 얼굴 형태를 연구하는 기하학과도 관련이 있습니다. 계란형의 마리아 얼굴은 타원형에 대한 이해를 바탕으로 그려졌습니다.

른지도 연구했습니다.

계란형의 마리아 얼굴은 타원형에 대한 이해를 바탕으로 그려졌습니다. 기하학 형태에 대한 그의 호기심은 천사들의 보석 디자인에서도 엿볼 수 있습니다. 보석 디자이너 만프레디는 피에로의

피에로 델라 프란체스카 「브레라 제단화」

만프레디는 「브레라 제단화」의 천
사 머리 장식 디자인으로 실제 보
석을 만들었습니다.

그림 속 보석을 직접 만들며 기하학을 현실에 적용시킨 시도에 감
탄했습니다.

무질서한 화면에
질서를 부여하다

피에로 델라 프란체스카의 그림은 좀 딱딱한 인
상을 줍니다. 우피치 미술관에서 처음 「우르비노 공작 부부의 초상
화」를 보았을 때 나는 세밀하게 그려진 공작의 무표정한 얼굴이 실

제와 얼마나 똑같을지 상상하는 데 집중했습니다. 그림이 있는 공간은 르네상스 시대 초기에 그려진 전쟁화와 제단화들로 둘러싸여 있었는데 모두 사람의 형태 묘사에 신경 쓴 작품들이었습니다. 그런데 미술관을 전체적으로 둘러보고 다시 그의 작품 앞에 서니 새로운 것이 보였습니다. 서로 마주 보고 있는 공작 부부가 같은 높이, 같은 크기, 심지어 같은 배경의 지평선으로 데칼코마니 같은 질서를 이루고 있었던 것이죠.

같은 시대의 다른 작품들과 비교해 보아도 유독 피에로의 그림에는 정제된 질서가 있습니다. 이때까지도 다른 화가들은 의미를 표현하는 형태와 도상학에만 집중했죠. 그러나 피에로는 무질서한 화면에 새로운 질서를 제시했습니다. 그 질서란 기하학으로 만든 것이었죠. 르네상스 시대에 다시 주목받은 기하학은 여전히 철학자나 건축가들을 위한 도구로 여겨졌습니다. 그림으로 보여주려는 열정은 비로소 이 화가에게서 시작됩니다.

고대의 지식인 기하학을 그림으로 표현할 수 있다고 믿은 피에로의 신념이 곧 르네상스 미술에 모던 시대를 열었습니다. 흔히 미술은 감성으로 그리는 것이라고 생각합니다. 그러나 르네상스 시대에는 이성이 감성보다 먼저 미술의 세계를 구축했습니다. 피에로 델라 프란체스카가 인간 이성으로 네모난 화면에 기하학의 질서를 부여하자, 예술가들은 각자의 취향으로 그 질서를 변주하기 시작했죠. 레오나르도 다빈치는 안정감을 주는 삼각형 구도를 구상했고 라파엘로는 좌우 대칭을 이루는 아름다운 그림으로 발전시

피에로 델라 프란체스카 「브레라 제단화」

켰습니다. 예술가의 감성이란 이런 취향의 발전에서 나온 것입니다. 꾸미지 않은 듯 단순해 보이지만 세련된 느낌을 좋아하는 나의 취향 때문에 그의 그림을 좋아하는지도 모르겠습니다. 복잡한 것을 단순하게 만드는 세련됨이 르네상스 취향이었다니요!

1 마누엘레 크리소롤라는 동로마 제국 콘스탄티노플에서 태어난 비잔틴 학자입니다. 그리스 문헌에 정통한 인문학자로, 피렌체에 초대되어 그리스어와 문헌을 가르쳤습니다. 이탈리아의 고대 그리스 문화 부활에 지대한 공을 세운 인물입니다.
2 『지리학』은 '프톨레마이오스 Urb. Gr.82 문서'라는 이름으로 현재 바티칸 도서관에 보관되어 있습니다. 크리소롤라는 동로마 제국 수도사 막시모 플라누데스 Maximos Planudes에게서 이 문서를 구입했다고 밝힙니다.
3 대기 원근법은 15세기 레오나르도 다빈치에 의해 발전한 기법으로 사람과 물체 사이에 있는 공기의 밀도를 고려해 인간의 눈에서 멀리 떨어진 사물은 점점 더 흐릿하게 보이도록 그리는 회화 기법입니다.

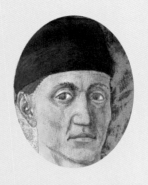

피에로 델라 프란체스카

Piero della Francesca, 1412-1492

대표작 「그리스도의 책형」

 피에로 디 베네데토 데 프란체스키 Piero di benedetto de Franceschi, 일명 피에로 델라 프란체스카는 이탈리아 중부 아렛조 지방 출신의 화가이자 수학자이며 인문학자이다. 필사본 화가로 그림을 시작했고 르네상스 초기 양식에 플랑드르 화풍을 접목하는 방식으로 그림을 그렸다.

 아렛조와 피렌체, 우르비노 공국에서 주로 활동했으며 오랜 기간 고대 수학과 기하학을 공부해 당대 최고의 수학 지식을 바탕으로 원근법에 관한 세 권의 수학 책을 집필했다. 그의 수학 책은 원근법을 그림에 어떻게 적용할 수 있는가에 대한 실용서적으로 당대 예술가들이 그림을 그리는 데 많은 도움을 주었다. 공부하는 화

피에로 델라 프란체스카 「브레라 제단화」

가로 유명했으며 수학 지식뿐 아니라 신학에 대한 깊은 이해로 그림에 새로운 해석을 담아냈다.

피에로는 플랑드르 화풍의 빛에 대한 화법을 이탈리아 미술에 적용하는 그림을 소개한 화가이기도 하다. 말년에는 고향 아렛조에서 살았다. 돈을 많이 벌었으나 결혼하지 않았기 때문에 모든 재산을 조카들에게 물려주었다.

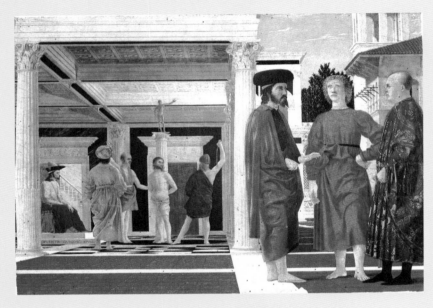

피에로 델라 프란체스카 「그리스도의 책형」
1453년, 58.4×81.5cm, 우르비노 시립 미술관

6.

여성

신화에 갇힌 여성을 현실로 소환하다
「비너스의 탄생」과 시모네타 베스푸치

Simonetta
Vespucci

고대부터 여성은 신비한 신화 속 이미지에 갇혀 있었습니다. 시모네타 베스푸치는 자신의 삶으로 아름다움을 보여줌으로써 '여신'이 아닌 '여성'으로 존재한 뮤즈입니다.

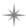

　　　　　　몇 년 전 피렌체의 우피치 미술관에서 작은 소동이 있었습니다. 3월이 끝나갈 무렵, 관광객이 별로 없어 한산한 미술관에서 한 남자가 보티첼리가 그린 세기의 걸작 「비너스의 탄생」을 한없이 바라보다가 옷을 하나씩 벗기 시작한 것입니다. 그는 실오라기 하나 걸치지 않은 알몸으로 그림 앞에 주저앉았습니다. 그리고 가방에서 장미꽃잎을 꺼내 뿌리면서 "에 아르테, 에 포에지아Es arte, Es poesia. 이것이 예술, 이것이 시!"라고 외쳤습니다. 파격적인 소동은 달려온 경비원들에 의해 제지되면서 5분의 해프닝으로 끝났지만 그 여운은 오래 남았죠.

　　25세의 이 스페인 청년은 경찰서에서 비너스가 자신의 이브라고 주장했습니다. 아담인 자신이 이브를 만나 태초로 돌아가기 위해 옷을 벗었노라고! 무슨 미친 소리냐며 질타하는 기사들이 신문 지면을 장식했고, 그는 외설죄로 처벌을 받았습니다.

그런데, 이 남자 아드리안 피노 올리베라Adrian Pino Olivera는 사실 행위예술가였습니다. 그는 인간의 원초적 자유를 표현하고 싶었다고 합니다. 그런 원초적 자유는 보티첼리가 그린 '비너스'의 누드에서 나온다고 생각한 거죠. 그는 자신도 그녀처럼 벌거벗는 것으로 원초적 자유를 누리고 싶었다고 말했습니다. 그의 말에 사람들은 얼마나 공감했을까요?

당시 그는 자신의 퍼포먼스를 기록하기 위해 옆에 있던 학생에게 사진을 찍어 달라고 요청했는데 그 여학생은 그가 옷을 벗자, 기겁하며 도망칩니다. 관람객으로 온 소녀가 충격을 받는 동안 그는 비너스 앞에서 완전히 황홀경에 빠져 있었습니다. 왜 비너스는 벌거벗고 있는지, 그녀를 이브로 보는 이 남자의 시선이 왜 그리 낯설지 않은지, 그 시대에 비너스에 대한 시선은 어땠을지 다시 생각해 보는 계기가 되었습니다.

이성이 아닌 감각으로
아름다움을 보다

1485년 제작된 「비너스의 탄생」은 바다에서 막 태어난 미의 여신을 그린 그림입니다. 한쪽 발에 몸 전체를 기대고 서 있는 자세는 마치 몸무게가 없는 여인처럼 비현실적으로 보이죠. 비너스 주변은 온통 물과 하늘입니다. 비너스의 영혼이 순수한

자연과 천상에서 왔음을 암시하죠. 순수한 자연의 재료로 만들어진 그녀가 지상에 도착하자, 계절의 여신이 환영합니다.

이 그림에서 르네상스 사람들은 고대 그리스 시대의 관념을 다시 소환합니다. 아름다움을 상징하며 신화 속에서 탄생한 비너스 조각상이 피렌체의 정원에 다시 등장했을 때 풍만한 여성의 육체를 바라보며 사람들은 고대인이 사랑한 아름다움에 눈뜨기 시작했습니다. 이 작품은 이성으로 세상을 바라보는 것이 인간의 덕이라고 여겼던 르네상스 사람들도 미에 대한 생각만큼은 달랐다는 것을, 이성이 아닌 관념과 감각으로 여인의 아름다움을 바라보았던 고대인의 생각을 르네상스 시대의 관념으로 받아들였다는 것을 보여줍니다. 그림 속 여인은 작은 얼굴에 금발, 백옥 같은 피부 그리고 9등신 비율까지, 흔히 말하는 서양 미인의 '넘사벽' 이미지로 그려졌습니다.

엄격한 중세를 막 지난 이 시대에 여인의 누드가 허용되었다는 것도 파격적입니다. 여기에는 르네상스식 감상법이 작용했습니다. 순수한 영혼을 지닌 인간의 몸은 자연에서 태어난 그대로 누드로 표현해야 하며 그것은 관능이 아니라 자연의 아름다움을 담은 것이라는 생각입니다. 아름다움에 대한 그들의 생각이 참 관념적으로 보입니다. 그러나 이상화된 비너스의 이미지는 살아 있는 여신 같은 한 여인을 통해 현실로 재탄생합니다. 보티첼리의 모델, 시모네타 베스푸치입니다.

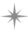

산드로 보티첼리 「비너스의 탄생」
1485년, 180×280cm, 피렌체 우피치 미술관

르네상스의 미를
상징하는 여인

르네상스 시대에는 초상화를 제외하고 여인이 그림의 모델이 되는 경우도 드물었지만 그림을 통해 한 여인이 전설적인 인물이 된 것도 무척 희귀한 경우였습니다. 시모네타 베스푸치는 당시 피렌체의 엘리트들에게 '르네상스의 아름다움을 상징하는 여신'이라 찬사받았고 시와 그림의 모델이 되었습니다. 그녀의 매혹적인 이미지는 21세기에도 다양한 콘텐츠로 소비되고 있습니다.

피렌체 화가 피에로 디 코시모Piero di Cosimo가 1483년 그린 시모네타의 초상화「클레오파트라 같은 시모네타 베스푸치」는 보티첼리 그림보다 더 상징적인 모습입니다. 이 작품은 그녀의 초상화 중 가장 아름다우면서도 강렬한 인상을 주는데, 화려하게 땋아 장식한 금발과 백옥 같은 피부를 가진 여인의 긴 목에 치명적인 독을 품은 뱀이 그녀를 노리며 휘감겨 있습니다. 고대 이집트에는 뱀에게 물려 죽으면 젊음을 영원히 유지할 수 있다는 믿음이 있었습니다. 뱀에게 물려 자살한 클레오파트라처럼 화가는 뱀으로 그녀의 젊은 모습을 박제하려 했던 걸까요?

이 그림은 상상화입니다. 순수한 영혼을 상징하는 누드에 고급스러운 옷감으로 세속의 아름다움을 더한 이 작품에서 흙빛 배경은 자연계를, 하늘 배경은 천상에 속한 영혼을 암시해 그녀를 영원한 아름다움의 화신으로 묘사합니다. 시모네타의 실물을 보지 못

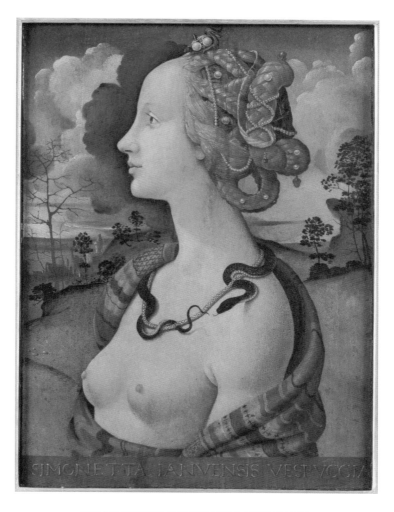

피에로 디 코시모 「클레오파트라 같은 시모네타 베스푸치」
1483년, 57×42cm, 샹티이 콩테 미술관

한 피에로는 상상 속 그녀를 보티첼리보다 더 아름답게 그릴 정도로 이상적으로 느꼈던 것이죠. 이탈리아 명품 브랜드 로베르토 카발리가 출시했던 향수 세르펜티네Serpentine의 광고에서 여성 모델의 목에 뱀이 감겨 있는 모습도 시모네타의 이미지에서 착안한 것입니다. 땅의 기운을 강조한 여성 모델의 흙빛 피부와 녹색 배경은 순수한 아름다움보다 고급스럽고 강한 비너스를 더 선호하는 현대인들의 취향을 반영한 것입니다. 시대마다 미의 기준이 달랐지만 르네상스의 아름다움을 대변하는 그녀의 이미지는 우피치 미술관의 소동처럼 여전히 사람들에게 주목받고 있습니다. 시모네타가 살았던 르네상스 시대, 여성을 보는 시선은 어떻게 변해왔을까요?

참하고 조신한
여성의 '모범 사례'

성녀로 상징되는 순교자로서의 여성을 제외하고 중세 시대에는 여성에 대한 기록이 드뭅니다. 피렌체의 전기 작가 베스파시아노 다 비스티치Vespasiano da Bisticci가 103명의 삶을 기록한 책 『생애Le vite』에는 여성의 이야기가 단 한 번 나옵니다. 누군가의 딸이자 아내, 어머니로 충실히 살았던 알렉산드라 바르디Alessandra Bardi의 '모범 사례'가 기록되어 있죠. 이 시대에는 한 여성의 삶이 아니라 그 삶을 바라보는 시선만 존재했습니다.

알렉산드라 바르디는 1412년 피렌체 바르디 가문에서 태어나 부모님을 여의고 친척 손에서 자란 뒤 당시 피렌체에서 가장 부유한 가문과 결혼한 여성입니다. 베스파시아노는 그녀가 재벌가로 시집갈 수 있었던 이유를 그녀의 '참한' 행실 덕분이라고 설명하죠. 이 시기 피렌체는 축제와 결혼식, 외국인들의 다채로운 행사가 연일 벌어지는 전성기였습니다. 여성이 다닐 수 있는 장소는 제한되었지만 어린 소녀들은 규칙을 어기며 구경하러 다녔고 피렌체의 주교 안토니오 피에로치는 수녀원 교육을 강화해야 한다며 투덜댔습니다. 집 밖을 나갈 수 없었던 소녀들은 창문 너머로 거리를 구경하는 소위 '창문 살이'를 했습니다.

그러나 알렉산드라는 달랐습니다. 밖을 보기 위해 창문에 매달리지도 않았고 외출도 하지 않았습니다. 교회 미사 때만 얼굴을 모두 가리고 외출할 뿐이었습니다. 기도 시간을 지키고 자수 같은 교육에 전념했습니다. 그녀가 스트로치 가문의 며느리가 되었을 때 사람들은 당연하다는 반응을 보였죠. 이 '조신한' 여성은 결혼 후 훌륭한 아내의 역할을 해냅니다. 집 안을 아름답게 꾸미고 초대한 손님들이 흡족해하는 식사를 준비하고 쾌활하고 사교적인 여인의 모습을 보여주었습니다.

현모양처로 살던 그녀의 삶은 가문이 정치적인 역공을 맞으며 위기에 처하게 됩니다. 메디치 가문의 위협적인 성장을 막기 위해 코시모 데 메디치를 추방하는 일에 가담한 스트로치 가문은 피렌체에서 추방되었죠. 남편과 두 아들이 일찍 세상을 떠난 뒤 알렉산드

라는 여러 도시를 옮겨 다니며 타향살이를 합니다. 거듭되는 시련
에도 그녀는 흐트러짐 없는 모습을 보여주었고 롤 모델로 삼은 고
대 로마 여인들을 자수로 새기며 강해지려 노력했습니다. 그녀의
삶은 곧 1400년대 초반 여인의 미덕이었습니다.

변화한 인간관:
자신감 넘치는 여성이 등장하다

아내이자 어머니의 삶이 곧 여성의 삶이었던 시
절, 그녀는 딸도 같은 운명으로 살기를 원했을까요? 르네상스 시대
인간관이 달라지면서 여성에 대한 시선도 조금씩 변화했습니다.
알렉산드라 바르디의 딸 마리에타 스트로치Marietta Strozzi는 어머니와
달리 신세대 여성이었습니다. 그녀는 입는 옷부터 자유로웠죠. 그
때까지 여인들은 여러 겹의 옷을 갖춰 입었는데 마리에타는 거추
장스러운 겉옷을 던져 버리고 안에 입는 과르넬로guarnello라는 얇은
원피스만 입고 다녔습니다. 발랄한 성격으로 어디에나 적극적으로
나서길 좋아하는 그녀의 활동적인 이 속옷 패션은 곧 신세대 여성
들의 유행이 되었습니다.

그녀의 모습은 조각상에서 볼 수 있습니다. 1460년대 초 데시데
리오 다 세티냐노Desiderio da Settignano가 제작한 「마리에타」 조각상은 당
시에는 드물게 10대 소녀의 모습으로 만들어졌습니다. 이 조각상

「비너스의 탄생」과 시모네타 베스푸치

데시데리오 다 세티냐노 「마리에타」
1460년경, 높이 52.5cm, 베를린 보데 박물관

안드레아 델 베로키오 「루크레치아 도나티」
1475년, 높이 61cm, 피렌체 바르젤로 미술관

에는 당시 유행하던 패션과 여성에 대한 시선이 담겨 있습니다. 위로 끌어올린 머리 장식과 짧게 묶은 머리, 활동이 편한 속옷 패션은 그녀의 발랄한 성격을 보여줍니다.

나는 베를린에서 이 조각상을 보았을 때 전혀 고전적이지 않은 자세에 놀랐습니다. 르네상스 미술은 균형과 안정감을 율법처럼 따르는데 이 작품은 한쪽으로 살짝 기울어져 있습니다. 아마도 세티냐노는 작품을 제작하는 동안 그녀가 웃음을 참지 못하고 계속 움직이는 통에 동적인 자세로 조각했을 겁니다.

앳된 얼굴을 살짝 들어 앞을 바라보는 모습에서 마리에타의 자신감 넘치고 당당한 성격이 생생하게 드러납니다. 피렌체에서 추방당해 당시 정치적인 입지가 좁았던 스트로치 가문의 위기를 떠

올려보면 그녀의 호기로움이 더 멋지게 느껴집니다. 10년 뒤에 안드레아 델 베로키오Andrea del Verrocchio가 제작한 로렌초 데 메디치의 연인 「루크레치아 도나티」 조각상이 주는 성숙한 여성의 느낌과 비교해 봐도 마리에타의 당돌함이 얼마나 매혹적인지 느껴지죠.

마리에타가 주목받는 또 다른 이유는 피렌체에서 있었던 행사 때문입니다. 1464년 2월 14일 밸런타인데이에 벤치 가문의 소년 바르톨로메오Bartholomaeus는 16세가 된 마리에타 스트로치의 저택으로 사랑의 마차를 몰고 갑니다. 보석으로 치장된 안장을 얹은 말이 황금마차를 끌고, 사랑의 희망을 상징하는 녹색 옷을 입은 100명의 수행원이 뒤를 따르는 퍼포먼스였습니다. 마리에타의 저택 앞에 도착한 바르톨로메오는 마차 위에 서서 "사랑에 빠졌노라!"라고 외칩니다. 지성인, 예술가와 어울리던 피렌체의 엘리트들은 당당하고 자신감 넘치는 이 여성에게서 아름다움을 느꼈습니다.

학자들은 바르톨로메오의 행렬에 문화적인 가치를 넘어 정치적인 의도가 있다고 해석합니다. 바르톨로메오는 사실 그녀에게 반하지 않았고, 메디치 가문의 친구들이 반대파였던 스트로치를 받아들인다는 의미이거나 메디치 반대파의 동맹을 보여주는 행사라는 것입니다. 여기서 주목할 것은 남자들의 정치 싸움을 화해시키는 중재자의 상징으로 여성이 등장했다는 것이죠. 얼굴을 가리며 외출을 제한당했던 어머니 세대와 달리 그녀는 미모를 뽐내며 자신감 넘치는 이미지로 살벌했던 정치를 중재하는 퍼포먼스의 주인공이 되었습니다. 로렌초 데 메디치에게 그의 친구가 "정말 굉장한

「비너스의 탄생」과 시모네타 베스푸치

아폴로니오 디 지오반니 「사랑의 승리」
1460-1470년, 72×72cm, 런던 빅토리오 앨버트 박물관

광경이었네. 축제를 어떻게 즐겨야 하는지 아는 사람처럼 발랄하게 행동한 그녀의 아름다움이 단연 돋보였다네"라고 쓴 편지를 보면 그녀의 태도는 확실히 당시 사람들을 사로잡았던 것 같습니다.

150년 전 단테는 『신곡』에서 길을 잃은 자신의 영혼을 천국으로 안내하는 구원자로 사랑하는 여인 베아트리체를 상징화했습니다. 그런데 르네상스 시대에 여성은 현실 정치의 중재자로 상징됩니다. 마리에타 스트로치가 그 시작이었죠. 1460년대 말 피렌체는 마리에타를 잃게 되지만(20세가 된 그녀는 결혼 후 페라라로 떠납니다) 곧 피렌체의 전설로 남을 여인이 등장합니다. 「비너스의 탄생」의 실제 모델, 시모네타 베스푸치입니다.

피렌체의
전설이 된 여인

시모네타 베스푸치는 몰락한 제노바 가문의 딸로, 총독이었던 오빠가 살해된 뒤 추방되는 바람에 언니 바티스타가 시집간 작은 도시국가 피옴비노에서 살았습니다. 그런데 언니 바티스타가 남편과 함께 의문의 죽음을 맞이합니다. 이 무렵 어머니에게 시모네타의 결혼은 가문의 안정을 위한 중대사였습니다. 그녀는 1469년 피렌체의 마르코 베스푸치와 결혼합니다. 베스푸치 가문은 와인 사업으로 성장하며 피렌체에 병원을 설립해 정치적인

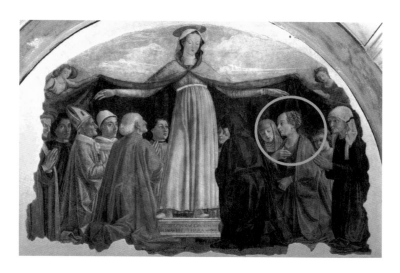

도메니코 기를란다요 「자비의 마리아와 베스푸치 가문」
1472년, 피렌체 오니산티 성당 베스푸치 예배당

입지를 다지며 자리를 잡은 집안입니다. 그녀는 16세에 사치스럽지 않은 결혼식을 올리고 피렌체로 들어옵니다.

초창기 그녀는 집안일을 돌보는 평범한 여인이었습니다. 피렌체 화가 도메니코 기를란다요Domenico Ghirlandajo가 그린 베스푸치 가문의 예배당 벽화 「자비의 마리아와 베스푸치 가문」에는 금발을 땋아 올린 19세의 시모네타를 볼 수 있습니다. 르네상스 여인을 상징하는 시모네타의 전설은 그녀가 나폴리 영주 알퐁소 부부를 수행하면서 시작됩니다. 시모네타는 시아버지와 인연이 있던 알퐁소 부부의 피렌체 방문을 도왔는데, 어찌나 친절하고 세련되게 대했는지 알퐁

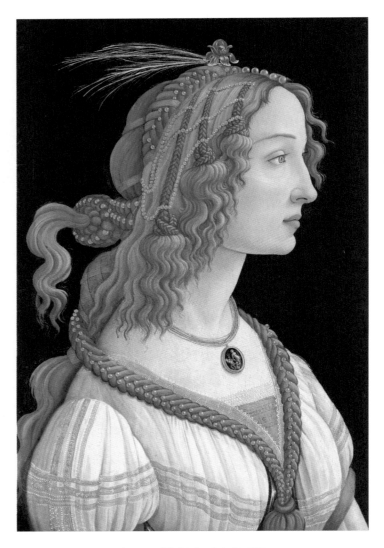

산드로 보티첼리 「시모네타 베스푸치」
1482-1485년, 82×54cm, 프랑크푸르트 슈테델 미술관

소는 그녀에게 푹 빠지게 됩니다. 몰락한 가문이었지만 여러 도시에 살며 경험을 쌓고 라틴어, 문학, 그림, 자수, 음악, 춤까지 다양한 교육을 받은 시모네타는 문화적인 교양과 세련된 매너를 갖춘 여성의 이미지를 보여주었죠. 20대가 된 그녀는 큰 키에 기다란 목을 가진 성숙한 모습으로 점점 사람들의 눈에 띄기 시작합니다.

이탈리아 북부 출신의 시모네타는 큰 키에 작은 얼굴, 금발에 피부가 하얀 여성이었을 것입니다. 보티첼리가 그린 시모네타의 초상화를 보면 작은 얼굴과 긴 목선에 프랑스풍의 풍성한 소매를 단 의상, 화려하게 땋아 올린 머리로 그녀의 세련된 패션 감각을 짐작할 수 있죠. 거기에 북부 유럽 문화에 대한 풍부한 교양을 갖춘 지성적인 이미지가 더해져 이국적인 멋을 풍겼을 겁니다. 그녀가 왜 축제의 여신이 되었는지 이해가 됩니다. 보티첼리의 초상화에서 머리에 단 깃털과 진주는 그녀의 순수함과 고귀함을 상징하는 장식들로, 그녀를 보는 화가의 인상이 어떠했는지 느끼게 합니다.

1475년 1월 28일, 시모네타 베스푸치의 22세 생일에 산타 크로체 광장에서 마상시합인 조스트라Giostra가 열립니다. 칼과 창, 말을 얼마나 능숙하게 다루는지 뽐내는 이 시합은 우승자가 승리의 화관을 당대 최고의 미녀에게 바치는 의식으로 끝납니다. 축제 날, 여인들은 아름답게 치장한 의상을 입고 시인은 시를 읊으며 조각가는 섬세하게 조각한 청동 투구를 선보이기에 마상시합은 문화와 예술이 어우러진 르네상스 축제였습니다.

그해 마상시합의 승리자는 로렌초의 동생 줄리아노 데 메디치

였습니다. 줄리아노는 아름다운 모습으로 인기를 누렸던 시모네타 베스푸치에게 승리의 화관을 씌워주었고 시인 안젤로 폴리치아노 Angelo Poliziano 는『마상시합을 위한 시』를 낭송합니다. 125장으로 구성된 이 서사시는 큐피드의 계략으로 사슴을 사랑한 젊은이 줄리오의 이야기입니다. 사슴을 사랑한 인간의 이루어질 수 없는 사랑은 비너스의 도움으로 사슴이 요정 님프로 변신하며 희망의 노래가 됩니다. 줄리오는 다정함과 지성을 지닌 님프에게 사랑의 아름다움을 노래합니다. 님프는 시모네타를 상징하죠. 보호받는 사슴이 아니라 부드러운 지성을 갖춘 여성의 이미지로 그려진 시모네타는 여성을 보는 시선이 진보했음을 보여줍니다. 시모네타는 수동적이며 윤리적인 기준으로 보던 여성 이미지를 감각적이며 지성적인 이미지로 전환해 주는 '문'이었습니다.

르네상스 시대에는 인간에 대한 이해가 깊어지면서 여성을 보는 태도도 달라졌습니다. 친절하고 세련된 지성을 내면의 아름다움으로 보게 된 것이죠. 시모네타는 내적인 성숙이 외적인 아름다움을 더 돋보이게 하는 모델로 여겨져 피렌체 사람들에게 깊이 사랑받았습니다. 보티첼리가 그린 비너스는 외모뿐 아니라 내적인 순수성과 외적인 아름다움이 균형을 이룬 여인의 이미지를 그린 것입니다.

그럼 보티첼리와 시모네타는 어떤 인연으로 만났을까요? 그녀는 보티첼리의 이웃이었습니다. 그의 화실이 있던 구역은 베스푸치 가문의 동네였고 보티첼리 화실의 건물주가 베스푸치 가문이었

습니다. 그녀는 건물주의 며느리였죠. 보티첼리는 사랑이나 아름다움, 지성 같은 추상적인 개념들을 그려야 할 때 시모네타의 이미지를 모델로 삼았습니다. 그토록 시모네타의 이미지를 마음껏 그릴 수 있었던 이유가 그녀의 이른 죽음 덕분이라는 사실은 참 아이러니합니다.

신화 속에 갇힌 여성을
현실로 소환하다

시모네타는 피렌체에서 스포트라이트를 받으며 화려한 전성기를 누린 지 1년이 지나 병에 걸립니다. 시아버지 피에로 베스푸치는 로렌초 데 메디치에게 그녀의 위중함을 알렸습니다. 4월 18일 급한 전갈을 보내 "시모네타의 생명이 곧 꺼질 것 같다"라고 전하죠. 대학 설립 문제로 피사에 머물고 있던 로렌초는 참담한 마음으로 자신의 주치의를 보냅니다.

그런데 메디치 주치의는 그녀가 계속 토하고 숨을 가쁘게 쉬며 고열에 시달리는 증상을 보였지만 약 처방을 주저합니다. 당시 시모네타의 침상에는 두 명의 의사가 있었습니다. 로렌초가 보낸 메디치 주치의 스테파노와 시아버지가 부른 의사 모이제입니다. 그들은 서로 다른 의사 소견을 냅니다. 모이제는 결핵으로 생긴 급성 폐렴이라 확신했지만 스테파노는 다른 병을 의심했죠.

두 의사가 충돌하는 동안 시모네타는 회복과 악화를 반복하다가 1476년 4월 26일 23세의 나이로 세상을 떠납니다. 오늘날 그녀의 사인을 결핵이라고 100% 확언하지 않는 이유는 당시 그녀를 진찰한 두 의사의 소견이 달랐기 때문입니다. 보티첼리는 결핵이라 생각했던 것 같습니다. 결핵에 걸리면 폐가 있는 왼쪽 어깨가 처진다는 것을 알고 있었기에 「비너스의 탄생」에서 그녀의 왼쪽 어깨를 처지도록 그린 것이라고 말하는 학자도 있습니다.

피렌체 사람들은 시모네타의 마지막 모습을 보기 위해 관 뚜껑을 열고 장례 미사를 치렀습니다. 그녀를 사랑한 가족과 줄리아노 데 메디치가 슬픔에 잠겨 있는 동안 폴리치아노는 추모시를 낭송했죠. 그녀를 잃은 슬픔에 한동안 방황했던 줄리아노는 2년 후 피렌체 두오모 성당에서 열린 부활절 미사에서 파치가의 습격으로 살해됩니다. 그가 죽은 날은 우연히도 4월 26일, 시모네타의 생명이 꺼진 날이었습니다.

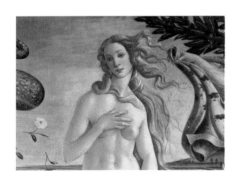

「비너스의 탄생」에서 비너스는 왼쪽 어깨가 처져 있습니다. 정말 결핵 때문일까요?

르네상스 시대에 맑고 순수한 이미지와 지적인 우아함을 가진 시모네타 베스푸치는 '아름다움'에 영감을 준 여성이었습니다. 오늘날 르네상스 미술을 감상할 때 그녀의 이미지가 주목받는 이유는 아름다운 외모 때문입니다. 여성의 아름다움을 감상하는 시대가 다시 열린 것입니다. 고대부터 여성은 이집트 최고의 미녀로 불린 네페르티티 흉상처럼 신비한 이미지에 갇혀 있었습니다. 시모네타 베스푸치는 신화 속에 갇힌 여성의 이미지를 현실 세계로 가져왔다는 의미가 있습니다. 베스푸치는 여신처럼 묘사되었지만 피렌체 거리와 사교 모임에서 만날 수 있었기 때문에 점차 여신보다 여성으로 인식되었습니다.

르네상스 시대에 미술은 아름다움의 이미지에 여성을 맞추는

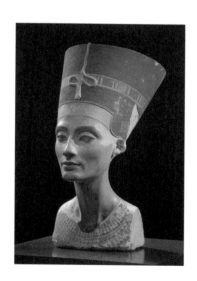

고대부터 여성은 이집트 최고의 미녀로 불린 네페르티티 흉상처럼 신비한 이미지에 갇혀 있었습니다.

것이 아니라 여성의 이미지에서 아름다움을 찾는 것으로 바뀌었습니다. 「모나리자」는 미소의 아름다움으로 새로운 이미지를 보여주었고 우아하고 부드러우며 따뜻한 온기로 가득 찬 라파엘로 산치오Raffaello Sanzio의 「베일을 쓴 여인」에서도 여성은 신화보다 현실적인 미모 안에서 그려졌습니다. 강인한 유디트를 그린 여성 화가 아르테미지아 젠틸레스키Artemisia Gentileschi나 자신의 짙은 눈썹을 그린 자화상으로 아름다움을 보여준 프리다 칼로Frida Kahlo처럼, 여성이 미술에서 자유로운 이미지를 그릴 수 있는 시대로 바뀌었습니다. 충격적인 퍼포먼스를 펼쳤던 스페인 청년도 보티첼리의 '비너스'에게서 그런 자유로운 여성의 이미지를 느낀 걸까요?

시모네타 베스푸치는 신화가 아닌 그녀의 삶을 통해 아름다움의 이미지를 만들어낸 여성입니다. 적극적이고 지적인 삶을 살았던 그녀 앞에 처음 보는 남성이 발가벗고 손을 내민다면 그녀는 이렇게 대답할지도 모르겠습니다.

"너, 밥은 먹고 다니냐?"

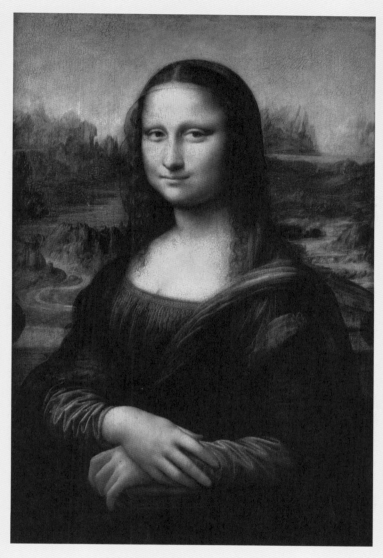

레오나르도 다빈치 「모나리자」
1503-1506년, 77×53cm, 파리 루브르 박물관

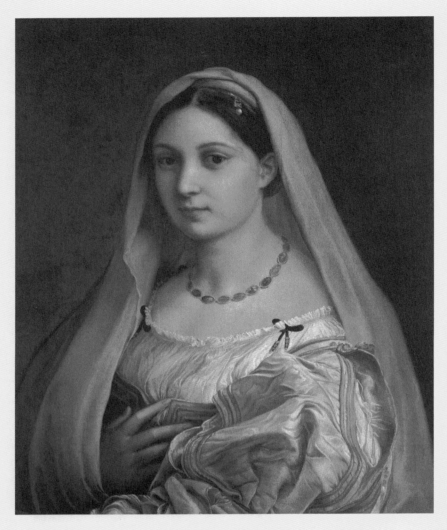

라파엘로 산치오 「베일을 쓴 여인」
1516년, 82×61cm, 피렌체 팔라티나 미술관

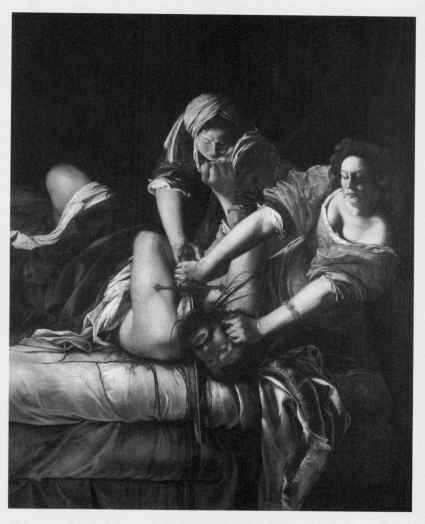

아르테미지아 젠틸레스키 「홀로페르네스의 목을 베는 유디트」
1614-1620년, 158.8×125.5cm, 피렌체 우피치 미술관

7.

인문학

500년 동안 아무도 풀지 못한 수수께끼
산드로 보티첼리 「봄」

**Sandro
Botticelli**

꽃이 만개한 정원에서 여인들이 드레스를 하늘거리며 서 있는
「봄」은 과연 어떤 장면을 그린 작품일까요?
가장 매혹적인 해석은 '인문학의 탄생'에 관한 이야기입니다.

＊

 피렌체의 복원 학교가 있는 메디치 별장에는 2만
평의 정원이 있습니다. 4월부터 날씨가 포근해지기 시작하면 동료
들과 정원의 벤치에 앉아 빵을 먹고는 했는데, 한창 이야기를 나누
다 보면 어느새 참새들이 날아와 양귀비와 바이올렛 사이를 뛰어다
니며 부스러기를 쪼아 먹었습니다. 싱그러운 봄의 모든 색감을 탄
생시키려는 듯 푸른 잔디를 알록달록 장식한 정원의 꽃들을 보면서
가을을 좋아하던 나도 어느새 봄을 가장 기다리는 계절로 꼽게 되
었습니다.

 피렌체의 아름다움은 봄과 함께 시작됩니다. 그 봄기운이 세계
최고의 르네상스 미술관인 우피치 미술관에도 가득하죠. 특히 산
드로 보티첼리의 방은 사람들의 발길이 끊이지 않습니다. 그 유명
한「비너스의 탄생」이 있기 때문이죠. 그런데「비너스의 탄생」을
보러 온 사람들은 정작「봄」에 반해 돌아간다고 합니다. 봄바람에

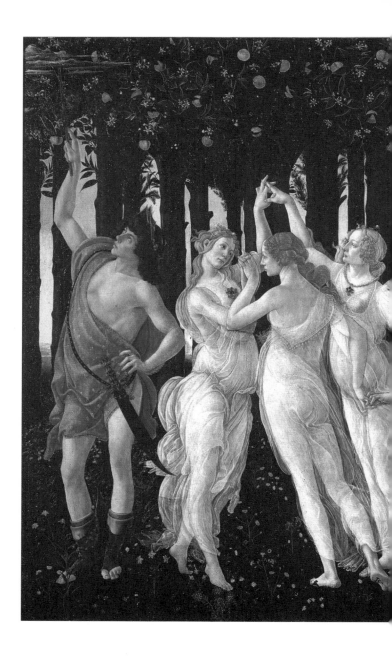

산드로 보티첼리 「봄」
1480-1481년, 207×319cm, 피렌체 우피치 미술관

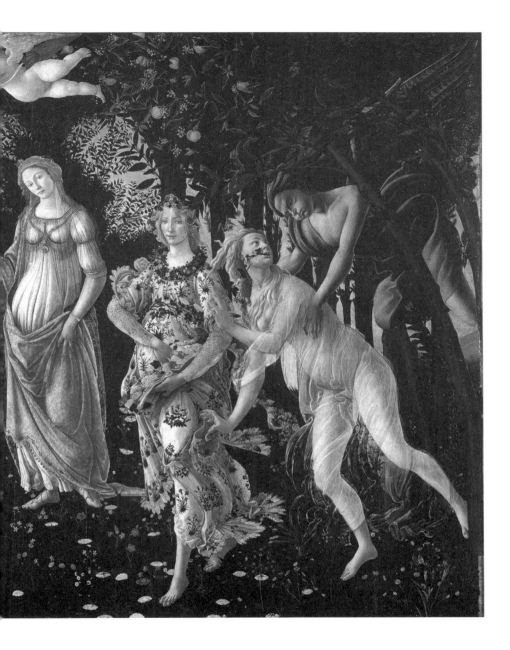

춤추는 여신, 아름답고 고급스러운 드레스의 황홀한 모습과 정원의 신비로운 분위기가 매력적인 그림입니다.

바로 그 「봄」 앞에서 한 남자가 탄식합니다.

"그의 그림에서 사랑과 진실을 찾을 수 없었다. 나에게는 수수께끼만 남았을 뿐."

르네상스 미술 연구가 에드거 윈드Edgar Wind가 남긴 말입니다. 그는 왜 이런 말을 했을까요?

상형문자처럼 미스터리한
골칫덩이 작품

보티첼리의 「봄」은 「비너스의 탄생」과 함께 세계에서 가장 유명한 르네상스 작품입니다. 그러나 정작 작품 해석은 미궁에 빠져 있습니다. 지난 100여 년간 수많은 학자가 이 그림의 해석에 도전했지만, 해석을 하면 할수록 풀리지 않는 마지막 퍼즐 때문에 수수께끼 같다는 말을 남기며 한발 뒤로 물러났습니다. 『서양미술사』의 저자 에른스트 곰브리치Ernst Gombrich는 일찍이 "이 작품을 제대로 설명하기 전까지 나에게 휴식은 없을 것이다"라고 했고 에드거 윈드는 "결국 수수께끼로 남았다"라고 선언해 버렸습니다. 이탈리아 미술연구가 페데리코 제리Federico Zeri는 "아직 「봄」에 대한 '로제타 돌'을 찾지 못했는지도 모른다"라며 이 작품에 대한 해

석이 무거운 과제로 남아 있음을 인정했습니다. 로제타 돌이란 세 가지 고대 문자가 새겨진 비석으로, 문자를 해독하는 해석학을 상 징합니다(가장 어려운 이집트 상형문자가 해석된 뒤에야 그리스어, 콥트어도 해석되 었습니다). 등장인물들의 정체가 무엇이든 사랑스러운 옷을 입고 우 아한 자세로 서 있는 모습을 봄 풍경처럼 행복하게 감상할 뿐인 우 리와 달리 해석학자들에게 「봄」은 상형문자처럼 복잡하고 혼란스 러운 골칫덩이 작품인 것이죠.

꽃이 만개한 정원에서 여인들과 남자들이 아름다운 드레스 를 하늘거리며 서 있는 이 장면은 과연 무엇을 그린 걸까요? 16세 기 미술역사가 조르조 바사리가 '봄Primavera'이라는 제목을 붙인 후 사람들은 봄의 여신 이야기라고 추정하기 시작했습니다. 그리고 1893년 아비 바르부르크Aby Warburg가 로마의 고전 문학『변신 이야기』 와 연관 지은 것을 시작으로 「봄」 해석의 역사는 130년의 시간 동 안 이어집니다. 그간 피렌체 시인의 시로 풀이한 버전, 메디치 가문 의 결혼 버전 등 다양한 해석이 나왔지만 여전히 로제타 돌은 완성 되지 않았다고 여겨졌습니다.

그런데 1990년대에 기존과는 완전히 다른 해석이 나왔습니다. 이탈리아 베르가모 대학의 중세학 교수인 클라우디아 빌라Claudia Villa 의 이 해석을 보고 비평가 마리아 코르티Maria Corti는 말합니다.

"마침내 보티첼리의 상형문자를 해독하는 로제타 돌의 마지막 퍼즐을 찾았습니다."

보티첼리의
시적인 그림 언어

이탈리아 피렌체에서 태어난 산드로 보티첼리는 르네상스의 전성기 로렌초 데 메디치[1] 시대의 화가입니다. 금은 세공사였던 보티첼리는 필리포 리피의 공방에서 그림을 시작하고 플라톤 철학 아카데미에서 배운 르네상스의 정신을 그림으로 형상화하며 독보적인 명성을 쌓아갔습니다.

복원 공부를 하던 시절 나는 밀라노에 있는 보티첼리의 작품을 보면서 그가 얼마나 섬세한 감수성의 소유자인지 느꼈습니다. 엄격한 금욕주의로 억눌린 사보나롤라 시대에 그가 그린 「죽은 그리스도를 애도함」을 보면 이렇게 암울한 그림을 그린 작가가 「비너스의 탄생」을 그린 것이 맞나 싶을 정도로 화풍이 달라져 있습니다. 예술과 철학을 자유롭게 즐기던 메디치 시대의 작품부터 종교적인 성찰을 설교한 수도사 사보나롤라의 정치 시대 작품까지 삶에 대한 성찰을 다양한 화풍으로 그려낸 화가 보티첼리, 기록되지 않아 알 수 없는 그의 생각에 대한 궁금증이 더욱 커져갑니다.

1482년 완성된 「봄」은 9명의 등장인물을 어떻게 해석하느냐에 따라 그림의 주제가 달라집니다. 이는 보티첼리의 실수가 아니라 의도였습니다. 원래 서양에서 그림은 성경의 메시지를 전하기 위해 단순 도상학으로 그려졌습니다. 종교화의 단순 도상학은 물건이나 사람의 형상을 표현하는 데 일정한 규칙을 적용했죠. 가령 '열

산드로 보티첼리 「봄」

산드로 보티첼리 「죽은 그리스도를 애도함」
1495년, 107×71cm, 밀라노 폴리 페촐리 미술관

쇠 2개를 든 인물은 예수에게 천국과 지상의 열쇠를 건네받은 제자 베드로다'처럼 'A는 B이다'라는 해석의 규칙이 있었습니다. 종교화는 '그림 성경'이기 때문에 메시지가 명확하게 전달되도록 단순 도상학으로 그려진 것이죠.

그러나 보티첼리는 비유법으로 그렸습니다. 'A는 마치 B 같은 것이다'라고 은유하는 방식, 이를 '메타포 기법'이라 합니다. 그래서 다양하게 해석할 여지가 생기는 것이죠. 이 방식은 주로 시문학과 철학에서 쓰이는데, 그런 이유로 사람들은 보티첼리 작품을 가리켜 시적이며 철학적인 그림 언어라고 말합니다. 학자들은 이를 '보티첼리의 상형문자'라고 부르기도 하죠.

해석 1.
봄의 탄생을 축하하는 그림이다?

「봄」에 어떤 장면이 담겨 있는지 한번 볼까요? 수많은 꽃과 오렌지 열매가 탐스럽게 열린 정원, 몸이 시퍼런 남자가 날아올라 한 여인을 붙잡습니다. 놀란 여인이 그를 돌아보며 곁에 있는 여인에게 손을 대자, 머리에 화관을 얹은 그 여인은 꽃으로 장식된 아름다운 옷을 바람에 휘날리며 한 걸음 앞으로 내딛습니다. 그 옆에는 눈부시게 하얀 옷에 붉은 가운을 두른 금발의 여인이 중앙에 서서 왼편을 향해 손을 들고 있습니다. 그녀의 우아한 분위기

산드로 보티첼리 「봄」

에 취한 큐피드는 그 옆에 있는 세 여인에게 화살을 겨눕니다. 투명한 실크 옷을 입고 손을 맞잡은 세 여인은 고운 자태로 춤을 추고, 붉은 가운을 걸친 남자는 손을 들어 이 모든 순간을 지휘하는 것처럼 보입니다. 황금빛 열매가 주렁주렁 달린 나무로 울창한 비밀의 숲에서 봄의 향연이 열리는 중입니다.

「봄」에 등장하는 이들은 무엇을 하고 있는 걸까요? 일반적으로 알려진 해석은 독일의 미술사 연구가 아비 바르부르크가 주장한 것입니다. 그는 박사 논문을 쓰기 위해 피렌체에 머물던 시절, 당시 아카데미아 미술관에 있던 보티첼리 작품을 보고 빠져듭니다. 「봄」과 관련된 문헌들을 찾던 그는 고대 로마 시인 푸블리우스 오비디우스 나소Pūblius Ovidius Nāsō의 『변신 이야기』에서 첫 번째 단서를 발견합니다.

『변신 이야기』를 「봄」에 적용하면, 그림의 오른쪽 끝에서 바람을 타고 날아오르는 시퍼런 남자는 차가운 파란색으로 묘사된 서풍의 신 제피로스입니다. 그가 꽃의 요정 클로리스를 붙잡아 아내로 삼자 그녀는 꽃이 만발한 옷으로 갈아입고 꽃의 여신이 됩니다. 아직 춥지만 따뜻한 봄의 기운을 가진 서풍의 신이 요정에게 바람을 불어넣어 꽃의 여신 플로라로 탄생시킨 '봄의 탄생'을 그린 것이라는 해석입니다.

바르부르크는 이제 중앙의 여인을 해석하려고 문헌을 뒤지다가 피렌체 시인 안젤로 폴리치아노의 『마상시합을 위한 시』를 발견합니다. 이 시는 1475년 마상시합에서 우승자 줄리아노 데 메디치와

『변신 이야기』(왼쪽)와 『마상시합을 위한 시』(오른쪽).

미의 여신으로 꼽힌 시모네타 베스푸치를 노래한 것으로, 『변신 이야기』에서 영감을 받아 봄의 여신이 탄생하는 광경과 그들의 사랑을 이어준 큐피드 이야기를 다룹니다. 바르부르크는 이제 중앙의 여인이 정원의 주인인 비너스라고 해석합니다.

춤추는 세 여인은 그리스 신화에 나오는 삼미신으로 순결과 기쁨, 아름다움을 상징하며 이 세 가지가 합쳐지면 아름다움이 완성된다고 합니다. 아름다움을 의인화한 것이죠. 세 여인에 대한 해석에는 큰 이견이 없습니다. 이렇게 술술 풀린다면 「봄」의 해석이 별

로 어렵지 않아 보입니다. 그러나 곧 버퍼링이 생기기 시작합니다. 바로 정원 끝에 서 있는 남자 때문이죠. 그는 날개 달린 신발과 모자, 손에 든 지팡이의 모양을 근거로 상업을 상징하는 그리스 신 헤르메스로 해석됩니다. 그런데 문제는 왜 그가 이 정원에 등장하느냐는 것입니다. 영감을 받았다는 두 문학에 헤르메스는 등장하지 않습니다. 이 남자의 정체를 밝히기 위해 새로운 버전의 해석이 연이어 등장합니다.

해석 2.
두 연인을 추모하는 그림이다?

「봄」에 관한 가장 매력적인 해석은 메디치의 결혼 이야기입니다. 그러나 메디치의 결혼을 기념한 작품이라는 이 해석에도 미로 같은 사건이 얽혀 있습니다. 이탈리아 문헌 연구가 레비 안코나Levi Ancona는 그림의 첫 후원자가 로렌초의 동생 줄리아노였다고 밝힙니다. 1478년 줄리아노가 혼전임신으로 얻은 아기 줄리오의 탄생을 기념해 주문했다는 것이죠. 그러나 줄리아노는 메디치 가문을 시기하던 파치 가문의 음모에 연루되어 그해 잔인하게 살해당합니다.

형 로렌초가 동생을 추모하며 사촌 피에르프란체스코의 결혼 선물로 그림을 완성시켰다는 해석도 있습니다. 그래서 그림의 제

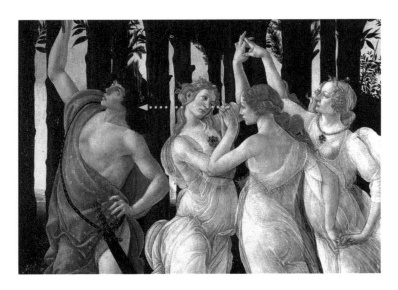

삼미신 중앙의 여인이 헤르메스를 바라보고 있습니다.

작 연도에 관한 견해도 줄리아노가 죽은 1478년과 피에르프란체스코가 결혼한 1482년으로 갈라지죠. 메디치의 결혼 이야기로 보면 「봄」은 결혼의 계절인 5월을 기념하는 꽃밭과 사랑의 신 비너스가 등장하며 행복한 순간을 축하하는 삼미신이 결혼식 분위기를 띄우는 그림입니다. 결혼식의 두 주인공도 등장하는데 신랑은 헤르메스로 비유됩니다. 신부 아피아니 세미라미데는 삼미신 중앙의 여인입니다. 그녀가 헤르메스를 바라보고 있기 때문이죠. 이 해석이 설득력 있는 이유는 헤르메스가 별자리로 수성인데 피에르프란체스코의 별자리와 같기 때문입니다.

죽은 두 연인을 동시에 추모한 그림이라는 해석도 있습니다. 헤르메스를 줄리아노로, 세미라미데로 보이는 여인을 줄리아노의 연인 시모네타 베스푸치로 해석하는 것이죠. 세미라미데는 시모네타의 사촌입니다. 이처럼 죽은 연인과 결혼하는 연인 모두를 기념한다 하여 예술 역사가 찰스 뎀프시 Charles Dempsey는 「봄」을 '사랑의 초상화'라고 부릅니다.

그나마 단순해 보이는 이 해석에 또 다른 해석이 등장합니다. 세미라미데는 삼미신 중 한 사람이 아니라 플로라라는 것입니다. 꽃을 이렇게 정성스럽게 그린 보티첼리의 의도가 궁금했던 이탈리아의 중세 미술 연구자 니콜레타 발디니 Nicoletta Baldini는 그림 속 꽃들에 대해 조사합니다. 그리고 이 작품이 있던 카스텔로 저택의 정원에 피는 꽃들이라는 사실을 알아냅니다.

플로라의 옷을 장식한 카네이션, 수레국화, 은매화는 결혼을 상징합니다. 그렇다면 플로라가 세미라미데일까요?

「봄」에는 활짝 핀 꽃 190개와 피지 않은 꽃 240개가 그려져 있습니다. 피지 않은 꽃들은 봄의 생명력을 의미합니다. 꽃이 모두 활짝 펴 있으면 여름이지만 꽃이 절반도 피지 않았으니 그림 속 정원은 앞으로 피어날 생명에 대한 강한 에너지를 품은 봄인 것이죠. 이토록 섬세하게 계절을 담아냈다는 사실이 놀랍습니다.

정원에 그려진 마르게리타, 제라늄, 바이올렛, 젤소미나, 카네이션, 카모밀라, 백합, 양귀비, 장미 등 30여 종의 꽃들은 봄의 순간과 전성기를 축하하는 의미를 담고 있습니다. 꽃으로 장식한 결혼식장은 르네상스 시대 사람들이 누린 풍요와 삶의 기쁨을 보여줍니다.

이러한 꽃의 의미 때문에 머리에 화관을 쓴 봄의 여신 플로라를 세미라미데로 보는 해석이 나옵니다. 플로라가 결혼하는 신부의 상징으로 장식되어 있다는 것입니다. 그녀의 옷을 장식한 카네이션은 결혼을, 옷에 그려진 수레국화는 5월을 상징합니다. 목 테두리를 장식한 은매화는 신랑 신부의 행복한 미래를 기원하며 신부의 부케로 쓰이는 꽃입니다.

신부 세미라미데가 삼미신인지 봄의 여신인지 혼란스러워지자 신랑을 상징하는 헤르메스에 대한 해석에도 학자들이 도전장을 내밉니다. 그러나 헤르메스를 해석할수록 그림에 대한 맥락은 오히려 미궁 속으로 빠져들어 갑니다.

　　　　　　　　　　　　　　　산드로 보티첼리 「봄」

해석 3.
이성과 인간성에 관한 그림이다?

헤르메스는 이 그림에 왜 등장하는 걸까요? 삼미신 옆에서 팔을 들고 무엇을 하고 있는 걸까요? 보티첼리가 왜 그를 그렸는지 학자들이 연구하기 시작하면서 「봄」의 해석은 더욱 다양해졌습니다. 그를 어떻게 해석하느냐에 따라 그림의 의미가 완전히 달라졌죠. 그가 「봄」 해석의 키 맨이 된 셈입니다.

먼저, 아비 바르부르크는 르네상스 시문학에 등장하는 메르쿠리우스를 떠올렸습니다. 수성을 상징하는 메르쿠리우스는 상업의 신 헤르메스의 별이기도 합니다. 『마상시합을 위한 시』에서 줄리아노를 상징하는 메르쿠리우스는 삼미신을 이끄는 지휘관으로 등장하죠. 그는 손을 들어 하늘로 비너스의 메시지를 전합니다. 이런 해석으로 그림을 보면 정원에는 봄의 여신과 비너스 그리고 메르쿠리우스가 등장합니다. 그들의 회합은 무엇을 의미하는 걸까요?

이 해석은 작품을 더 미궁으로 빠뜨립니다. 이제 메르쿠리우스의 수수께끼를 푸는 것이 그림 해석에 중요한 열쇠가 되었죠. 곰브리치는 신플라톤주의자 마르실리오 피치노Marsilio Ficino가 로렌초의 사촌에게 보낸 편지에서 단서를 얻습니다. 피에르프란체스코 데 메디치의 별자리를 설명하는 이 편지에서 피치노는 다음과 같이 말합니다.

왼쪽 끝의 남성은 메르쿠리우스를, 큐피드 아
래 여인은 비너스를 상징하는 걸까요?

달은 영혼과 육체를 움직이는 동력이며 화성은 속도, 토성은 완
만함입니다. 금성과 태양 사이에 있는 수성인 메르쿠리우스는
신과 인간의 관계를 이어주는 인간 이성입니다.

실제로 천문학에서 수성은 태양과 금성 사이에 있습니다. 이렇
게 보면 메르쿠리우스의 몸짓은 하늘과 비너스(금성) 사이에서 하
늘로 손을 뻗어 무언가를 이어주려는 것처럼 보이기도 합니다. 무
엇을 이어주는 걸까요?

수성이 태양과 가장 가깝다는 이유로 르네상스 철학자 마르실
리오 피치노는 메르쿠리우스(수성)를 인간 이성으로 해석합니다. 인
구의 절반 이상이 문맹인 그 시대에 피치노는 글을 알지 못하는 인
간은 눈 먼 사람과 같다고 말했습니다. 글을 배우고 무언가를 연구
하는 것은 이성을 사용하는 것이고 이성을 사용하는 인간에게는

산드로 보티첼리 「봄」

비너스 같은 아름다운 인간성이 있다는 뜻이었죠. 곰브리치도 「봄」
은 인간의 이성과 인간성에 대한 신플라톤주의를 보여준다고 해석
합니다. 그러나 이 해석도 봄의 여신 플로라와 비너스가 한자리에
모인 이유를 설명하지는 못합니다.

해석 4.
인문학의 탄생에 관한 이야기다?

어떤 미술 연구가들은 결혼과 「봄」의 관련성을
다른 관점에서 주목합니다. 「봄」은 아름다운 드레스와 여인들의
춤, 꽃밭에 핀 꽃들로 축제 분위기를 느끼게 합니다. 무엇을 위한
축제인지 연구한 빌라 교수는 고대 문헌 『문헌학과 수성의 결합』
에서 영감을 받은 것이라고 완전히 다른 해석을 내놓습니다. 4세기
로마의 문헌학자 마르티아누스 카펠라Martianus Capella가 쓴 『문헌학과
수성의 결합』은 문헌학의 기원에 대한 이야기입니다.

> 젊음의 꽃이 활짝 핀 메르쿠리우스가 적당한 신부를 찾지 못하
> 자 신들이 걱정합니다. 메르쿠리우스는 세 명의 여인을 좋아했
> 는데 제일 좋아한 소피아는 처녀로 남겠다며 결혼을 거부했고,
> 만티카는 아폴론이 가로챘으며, 프시케는 큐피드의 연인이 되었
> 기 때문에 그는 적당한 신부를 찾을 수 없었습니다.

메르쿠리우스의 결혼이 늦어지자 신들은 그의 형제인 아폴론에게 조언을 구합니다. 아폴론은 메르쿠리우스의 신부로 지식의 어머니라 불리는 여인 필롤로지아를 추천합니다. 필롤로지아는 세상의 지식을 모두 습득한 가장 박식한 처녀였으나 신이 아니었기에 불멸의 신과 결혼할 수 없는 처지였죠.

신들은 불멸의 생명을 얻는 방법을 찾아내서 메르쿠리우스에게 알려줍니다. 메르쿠리우스는 그녀를 하늘로 데려가면서 7개의 학문을 세상에 떨어뜨려 그녀가 흡수한 지상의 모든 지식으로부터 그녀를 해방시킵니다. 이내 가벼워진 필롤로지아는 불멸의 여신 아타나시아가 준 영원한 생명의 음료를 마십니다.

그렇게 하늘로 올라간 필롤로지아는 메르쿠리우스와 결혼하고 지상에는 7가지 지식이 뿌려집니다. 그 지식이란 문법, 변증법, 수사학, 기하학, 산술과 천문학 그리고 화성학입니다. 세상의 모든 지식을 습득했던 필롤로지아는 인간 세상에 지식을 선물로 남기고 문헌학의 어머니가 됩니다.

지상의 지식을 가진 여인이 신과 결혼하여 불멸의 생명을 얻는다는 소재도 상징적이지만 7가지 지식들의 탄생 과정도 무척 재미있는 이야기입니다. 르네상스 시대 사람들은 이 지식들을 인문학의 탄생으로 봤습니다. 그녀가 지상에 떨어뜨렸다는 7가지 학문은 유럽 대학의 교양 과목이 되었고, 이 이야기는 중세 시대에 문학으로 전승되어 1300년대에 다양한 문학 작품으로 출간되었습니다.

산드로 보티첼리 「필롤로지아와 7가지 지식의 여인들」
15세기, 237×269cm, 파리 루브르 박물관

보티첼리는 이 이야기를 알고 있었을까요? 『문헌학과 수성의 결합』과 「봄」의 연관성에 대한 의견을 처음 낸 사람은 1906년 미술사학자 프란츠 비크호프Franz Wickhoff입니다. 그는 보티첼리가 그린 벽화 「필롤로지아와 7가지 지식의 여인들」과 「봄」의 여인들 모습이 서로 닮았다는 것을 발견하고 「봄」과 『문헌학과 수성의 결합』에 어떤 연관성이 있으리라고 짧게 언급했습니다.

보티첼리는 문헌학의 어머니 필롤로지아가 7가지 교양 지식에

둘러싸인 장면을 「필롤로지아와 7가지 지식의 여인들」이라는 벽화로 그렸습니다. 벽화에는 한 여인이 남자의 손을 잡고 서 있는데, 7가지 지식 중 필롤로지아가 가장 사랑해 늘 곁에 두었다는 수사학의 여인입니다. 필롤로지아는 빨간 옷을 입고 상석에 앉아 오른손을 들어 올리고 있습니다. 그런데 그 모습이 「봄」에 등장하는 비너스의 모습과 똑같습니다. 빌라 교수는 여기에 주목해 「봄」을 새롭게 해석합니다.

빌라 교수는 「봄」의 주인공이 신랑 메르쿠리우스와 신부 필롤로지아라고 해석합니다. 그동안 비너스라고 생각했던 중앙의 여인이 필롤로지아라는 것이죠. 그에 따르면 메르쿠리우스가 하늘을 향해 지팡이를 위로 들어 올린 건 태양신 제우스에게 필롤로지아를 신부로 인정받는 순간을 표현한 것입니다.

메르쿠리우스가 손에 들고 있는 지팡이는 먹구름을 걷어내어 진실의 빛을 보게 하는 매직 봉입니다. 이것은 지성을 가로막는 무지를 걷어내는 행위로 해석되기에 '봄'은 행성의 주기로 생긴 계절적인 변화와 인간의 지성과 신의 결합으로 피어난 인문학의 봄을 상징하게 됩니다. 필롤로지아가 하늘로 올라가면서 지상에 선물한 7가지 지식으로 인문학이 탄생하였으니 그들의 결혼이 인문학의 봄을 가져온 셈이죠.

이렇게 비너스로 알려졌던 여인을 메르쿠리우스의 신부 필롤로지아로 해석한다면, 이 둘이 왜 같은 색의 옷을 입었는지 이해가 됩니다. 붉은색 커플룩을 입고 있는 것이죠. 붉은 옷은 열정적인 사랑

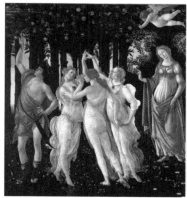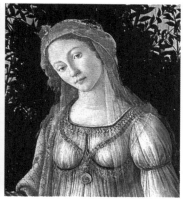

빌라 교수는 붉은 옷을 걸친 여인을 메르쿠리우스의 신부 필롤로지아로 해석합니다. 루비 펜던트, 금실로 장식된 하얀 실크 드레스 등은 신부를 상징합니다.

을 상징합니다.

　황금 줄로 장식된 하얀 드레스를 입고 머리에 투명한 베일을 쓴 필롤로지아는 가슴에 초승달 모양의 루비 펜던트를 달았습니다. 루비와 초승달은 결혼식 첫날의 신부를 상징하죠. 투명한 베일, 금과 루비로 만든 펜던트, 진주와 금실 장식으로 치장된 하얀 실크 드레스…. 빌라 교수의 해석을 통해 중앙의 여인을 보면 정말 신부로 꾸며진 장식이 보입니다. 결국 중앙의 여인은 필롤로지아인 걸까요?

　「봄」에서 메르쿠리우스와 필롤로지아만이 유일하게 신발을 신고 하늘로 올라갈 준비를 하고 있습니다. 필롤로지아의 머리 뒤에 있는 후광 모양의 월계수나무는 그녀가 곧 신이 될 것임을 예고합

니다. 여기서 빌라 교수는 재미있는 해석을 더합니다. 필롤로지아의 얼굴이 유독 창백한 이유가 책만 읽는 독서광이었기 때문이라는 것이죠. 도서관에서 책만 보는 사람은 하얗고 창백할 것이라는 생각은 예나 지금이나 별반 다르지 않은 것 같습니다. 볼터치 화장에도 창백한 얼굴은 숨길 수 없었나 봅니다.

해석 5.
시문학의 탄생을 축하하는 그림이다?

화려한 꽃무늬 옷을 입고 화관을 쓴 여인은 정말 봄의 여신 플로라일까요? 이쯤 되면 그녀의 정체도 의심해 봄직 합니다. 그녀가 만약 봄의 여신 플로라이면 「봄」은 오비디우스의 『변신 이야기』와 마르티아누스의 『문헌학과 수성의 결합』이라는 두 가지 이야기로 나뉘어 해석 오류에 빠집니다.

빌라 교수는 화관을 쓴 이 여인을 필롤로지아와 관련된 인물로 해석합니다. 「필롤로지아와 7가지 지식의 여인들」에서 남자와 손을 잡고 있던 여인, 바로 수사학입니다. 수사학이란 말하는 기술인데 요즘 말로 스피치 법칙과 훈련입니다. 과거에는 대중을 움직이는 말의 힘을 기르는 것이 중요했습니다. 수사학은 인간의 마음을 움직이는 말이기 때문에 인간의 마음을 이해하는 것을 전제로 하죠.

상대를 설득하고 감동시키는 수사학의 이미지는 투구를 쓰고

수사학을 묘사한 필사본(왼쪽)과 봄의 여신(오른쪽).

손에 언어라는 무기를 든 언어의 전사로 묘사되다가 중세에 와서 꽃의 여신처럼 변신합니다. 아름다운 언어를 상징하는 꽃으로 만든 화관을 머리에 쓰고 끝단이 꽃으로 장식된 옷을 입은 수사학의 이미지가 문헌에 남아 있습니다. 이런 이미지는 13세기에 더욱 유행하는데 중세 르네상스를 이끌었던 나폴리 왕 페데리코 2세 Federico Ruggero는 "수사학은 지혜의 수레 위에서 꽃을 뿌리는 잔디 정원"이라고 말합니다. 수사학은 꽃 같은 언어로 장식된 이미지, 플로라의 모

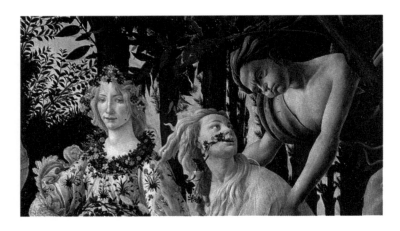

시적 흥분의 신과 시인으로 해석되는 제피로스와 클로리스. (「봄」의 부분)

습과 닮았네요.

　플로라가 수사학의 여인이라면, 바람에 휘날리는 제피로스는 무엇을 상징할까요? 새로운 시각으로 해석된 제피로스는 씨앗을 품은 '흥분하는 신'으로 볼 수 있습니다. 그의 얼굴을 보면 잔뜩 바람을 머금어 볼을 부풀린 채 흥분과 열광의 표정을 짓고 있습니다. 그 이상한 표정은 시적 흥분을 묘사한 것으로, 옆에 있는 클로리스 요정에게 시적 영감을 불어넣기 위함입니다. 시적 영감을 얻은 클로리스의 입에서 월계수 잎이 나옵니다. 월계수는 시인의 상징이죠. 시인이 된 클로리스의 입에서 흘러나오는 꽃의 언어는 곧 시문학의 탄생을 의미합니다. 마침내 시학과 수사학이 한자리에 모였습니다.

이 해석으로 보면 보티첼리는 플로라, 제피로스, 클로리스를 통해서 시가 수사학의 꽃이라 말하고 있는 것이죠. 빌라 교수는 보티첼리의 「봄」이 '시의 언어로 꽃피는 르네상스 인문학'을 새롭게 보여주는 작품이라 설명합니다. 이 해석으로 「봄」을 정리하면 다음과 같은 이야기가 됩니다.

> 필롤로지아는 하늘로 올라 메르쿠리우스의 신부가 되기 위해 그녀 안에 무겁게 담아둔 7가지 지식을 지상에 뿌리고 떠납니다. 이 지식들은 지상에 떨어져 인문학이 됩니다. 그리고 흥분의 신에게 영감을 받아 수사학의 꽃인 시문학이 탄생합니다. 지상의 삼미신은 하늘의 이성과 땅의 지식의 결혼으로 탄생한 인문학의 봄을 축하합니다.

"인간을 어떻게 대해야 하는가!" 르네상스의 대답

보티첼리의 「봄」은 가로 2미터가 넘는 그림입니다. 그 앞에 서면 우리와 비슷한 크기의 그림 속 인물들을 마주 보게 되죠. 그들을 따라 정원에 핀 꽃들을 바라보면 어느새 그 정원 안에 들어선 느낌이 듭니다. 복원 학교의 정원에서 느꼈던 보드라운 봄의 잔디처럼 「봄」의 정원은 바람에 흔들리는 꽃들이 꿈틀거

리는 에너지로 가득합니다.

단지 그림 한 점일 뿐인데 한 작품을 두고 수많은 학자가 그 의미를 밝히려 했다는 사실 자체만으로도 나에게는 「봄」의 가치가 새롭게 보였습니다. 그리고 그 작품의 해석을 추적해 갈수록 르네상스 미술의 비밀 앞에 한 걸음 더 다가간 것 같았죠. 르네상스 시대에 인문학이 탄생했다는 문구를 추상적으로만 이해했던 나의 머릿속에서 수많은 단어가 정원의 꽃처럼 피어나는 것 같았습니다. 인간의 생각이 표현력을 가진 언어가 되고, 그 언어들이 감성을 자극해서 시를 만들고, 시는 예술가들에게 영감을 주고, 그렇게 예술은 시적 자유를 얻게 된 것이었죠.

나에게 가장 매혹적으로 느껴진 것은 빌라 교수의 해석입니다. 수성 메르쿠리우스가 무지의 먹구름을 걷어내고 인간의 지식을 아내로 맞아 인문학이 탄생했다는 해석에는 따뜻한 봄의 감성이 담겨 있죠. 인문학은 과학과 달리 인간을 바라보는 따뜻한 시선을 담고 있습니다. 인문학이란 무지의 먹구름을 걷어내는 수많은 학문 중에서 사랑으로 인간의 지식을 대하는 학문이라는 고대 문헌의 관점을, 르네상스 시대 사람들은 알아보았던 것입니다.

그들은 소위 그리스어를 읽을 수 있는 지식인이라는 엘리트의 오만함에 취해 있지 않았습니다. 고대인들의 현명한 지혜에 삶의 모범이 있다고 여겼죠. 곧 '인간을 어떻게 대해야 하는가'에 대한 고대인들의 자세에서 인문학의 의미를 이해했던 것입니다.

당시 피렌체의 통치자였던 로렌초 메디치가 그런 솔선수범을 보

였습니다. 로렌초는 '시는 인문학의 꽃'이라 여긴 시인이기도 했기에 시의 순수성으로 인간을 바라볼 수 있었습니다. 그가 시적 순수성을 가지고 정치를 한다는 것 자체가 이상적인 사회의 모습이었죠. 그런 이상적인 사회가 르네상스 시대, 피렌체에서 피어난 것입니다.

「봄」의 배경은 분명 현실 공간처럼 보이지 않습니다. 영감을 주는 자연에 둘러싸여 있는 듯하죠. 아름다운 드레스와 깜짝 놀라는 사람들, 춤을 추는 여인들은 자연에 대한 찬미와 새로운 영감에 놀라는 환희를 표현합니다. 고대의 지성인들로부터 깨달은 인간 이성의 깊이와 정서적인 환희, 그것을 경험하는 모든 순간을 피렌체 사람들은 '봄'이라고 느끼지 않았을까요?

저 수많은 열매와 꽃이 우리의 인문학 이야기라면, 아직 발견해야 할 것들이 많이 남아 있습니다.

1 로렌초 데 메디치는 할아버지인 코시모 데 메디치가 시작한 르네상스 문화를 가장 심도 있게 이끌었던 통치자입니다. 예술을 사랑하고 인문학에 조예가 깊었던 그는 시집을 출판했던 시인이기도 합니다.

산드로 보티첼리

Sandro Botticelli, 1449-1510

대표작 「봄」 「비너스의 탄생」 「마니피캇의 성모 마리아」

피렌체에서 태어난 르네상스 시대 화가이다. 필리포 리피의 제자로, 부드럽고 우아한 스케치를 바탕으로 르네상스 시대의 아름다움을 은유적으로 그려냈다. 1466년 필리포 리피가 스폴레토로 이사한 후 피렌체의 안드레아 델 베로키오 공방에서 일했고 이 시기에 레오나르도 다빈치와 함께 화실 공방 생활을 했다. 필리포 리피를 계승한 그의 화풍은 피렌체에서 가장 인기 있었다.

철학과 신학, 시와 문학, 음악과 축제로 삶을 즐겼던 로렌초 데 메디치 전성시대에 살았던 그의 작품에는 인문학이 풍부하고 화려하게 표현되어 있다. 그의 그림은 시적 언어인 은유법으로 그려져 난해하게 해석되는 작품이 많다. 보티첼리 화풍은 미술이 '메시지

산드로 보티첼리 「봄」

를 전달하는 그림 성경'이라는 인식에서 인간의 지성과 생각을 상상력으로 표현하는 감성 언어의 단계로 들어갔음을 보여준다.

　예민한 감수성의 소유자였던 그의 뮤즈는 평생 시모네타 베스푸치였고 신플라톤주의를 예술 철학의 바탕으로 삼아 그림을 그렸다. 그는 후기에 종교화로 회귀하는데, 1500년에 들어서 정치적으로 혼란해진 피렌체에서 더 이상 그림을 그리지 않고 암울하게 살다가 고요히 죽음을 맞이한다. 벽화와 나무 패널화도 작업했고 단테『신곡』의 삽화가로도 활동했다.

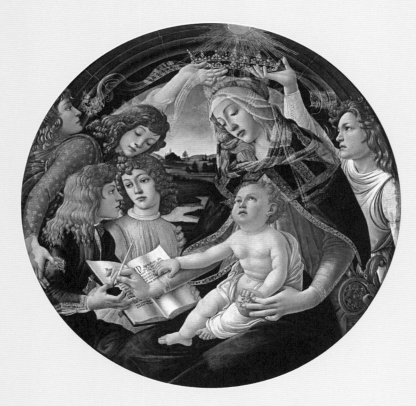

산드로 보티첼리 「마니피캇의 성모 마리아」
1480-1481년, 지름 118cm, 피렌체 우피치 미술관

8.

자연

인간 영혼과 자연의 연관성을 탐구한 천재
레오나르도 다빈치 「최후의 만찬」

**Leonardo
da Vinci**

인간에게 역대급 호기심을 느꼈던 다빈치는 인체를 정확하게
그리는 것만으로 인간을 이해할 수 없다는 걸 알고 있었습니다.
영혼을 움직이는 동력이 무엇인지, 끝없이 연구했습니다.

　　　피렌체 유학 시절, 할 일 없는 일요일이면 여기저기 성당 미사 순례를 하곤 했습니다. 6월 무렵 미켈란젤로 언덕에 있는 프란체스코 성당에 미사를 보러 갔었죠. 그곳에서 우연히 프란체스코 수사복을 입은 한국인 수사님 두 분을 만났습니다. 그 인연으로 매주 일요일 성당 미사가 끝나면 수사님들의 초대로 수도원에서 점심을 먹었습니다. 긴 나무 탁자가 놓여 있는 수도원 식당, 그렇게 남자 수도사들의 식탁에 한국 여학생이 어색하게 동석했습니다. 처음에는 휘둥그레져 있던 이탈리아 수사님들도 외로운 유학생과 더 외로운 한국 수사들의 우정을 유쾌하게 응원해 주시며 농담을 건네곤 했습니다.

　　메뉴는 매주 바뀌었습니다. 토스카나의 담백한 빵, 이탈리아 파스타, 소고기 찜, 돼지고기 구이, 모차렐라 치즈를 넣은 호박꽃튀김 같은 요리들이 차려졌습니다. 나는 답례로 김밥이나 잡채 같은 한국

음식을 만들어 가서 나누어 먹었죠. 식탁에는 레드 와인과 화이트 와인이 서너 병씩 놓여 있었지만 특별한 날이 아니면 수사님들은 많이 마시지 않았습니다. 식사를 마치고 나면, 수도원 뒤뜰의 그네에 앉아 수사님들과 수도원에서 관리하는 토끼 이야기를 하며 시간을 보냈습니다. 그 수도원 식당에도 1700년대 그림 「최후의 만찬」이 걸려 있었습니다. 「최후의 만찬」 그림을 보면 피렌체에서 수사님들과 먹었던 유쾌한 점심 만찬이 떠오르곤 합니다.

마지막 만찬에 오른
이상한 음식의 정체

수도원에는 왜 항상 「최후의 만찬」이 그려져 있을까요? 한 끼의 식사를 특별하게 만든 것은, 이 식사가 예수가 제자들과 함께한 마지막 행동이었기 때문입니다. 설교하거나 기적을 보여주는 것이 아니라 그저 함께 식사를 함으로써 예수는 그들에게 자신의 사랑을 표현한 것이죠. 수도원의 '마지막 만찬 그림'은 그런 예수의 사랑을 기념하는 것입니다.

먹는 것에 대해 레오나르도 다빈치는 꽤나 진심이었습니다. 그는 요리에 남다른 열정을 지닌 요리사였죠. 17세에는 피렌체 베키오 다리 앞에 있는 '세 개의 달팽이'란 주점에서 저녁 알바를 했습니다. 그런데 이곳의 세 요리사가 독이 든 음식에 중독되어 사망하

는 사건이 생겼죠. 요리사들이 죽자, 식당에서 서빙이나 야채 손질을 돕던 레오나르도가 졸지에 요리사가 됩니다. 그는 매사에 그랬던 것처럼 열정을 다해 레시피를 개발하고 요리에 전념했죠. 산드로 보티첼리가 운영하는 '세 마리의 개구리'라는 여관에서도 일했는데 열정과 호기심이 과한 탓인지 그의 요리는 형편없었습니다. 요리사 다빈치는 예수의 식탁에도 자신이 좋아하는 요리를 내놓고 싶었을 것입니다. 「최후의 만찬」을 위해 그가 선택한 메뉴는 무엇이었을까요?

> 「최후의 만찬」의 식탁에는 구운 양고기가 놓이는 것이 상식이라고 생각했던 사람들에게 이 식탁에 그려진 요리는 아무리 봐도 양고기와 달랐다. 노릇하게 구워진 양고기와 색깔부터 다른 거무칙칙한 이 정체 모를 요리는 길게 그려진 모양으로 보아서 생선 요리일 것이라는 추측이 난무했다.
>
> _미술사학자 존 바리아노

예수가 죽기 전 제자들과 먹었던 마지막 식사에 차려진 요리는 으레 유대인의 전통식일 것이라는 생각을 뒤엎은 이 요상한 음식에 사람들은 왜 호기심을 갖는 걸까요? 그것은 생각의 깊이를 도무지 알 수 없는 인물, 바로 다빈치의 그림이기 때문입니다.

밀라노의 산타 마리아 델레 그라치에 수도원 식당에 그려진 「최후의 만찬」은 세계에서 가장 유명한 식당 그림입니다. 이 그림에

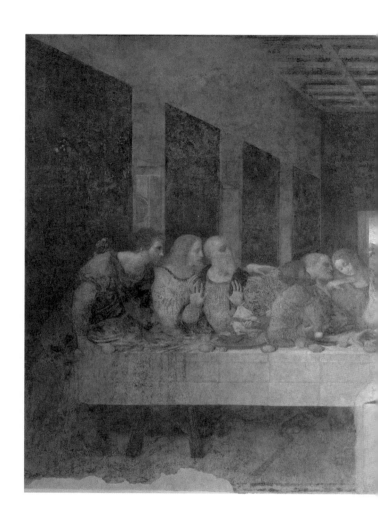

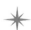

레오나르도 다빈치 「최후의 만찬」
1494-1498년, 490×880cm, 밀라노 산타 마리아 델레 그라치에 수도원

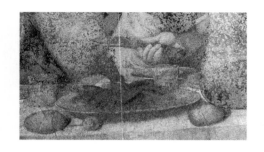

베드로 앞에 놓인 이 요리의
정체는 무엇일까요?

그려진 것들을 모두 해석하기란 사실상 불가능하죠. 천재인 다빈
치의 생각을 완벽히 이해한다는 게 쉽지 않은 일이기도 하지만,
500년이 지나는 동안 벽화가 너무 많이 훼손된 탓에 희미하게 지워
진 부분도 많기 때문입니다. 그래도 사람들은 다빈치 벽화의 비밀
을 벗겨내고 싶어 합니다. 그중 하나가 바로 이 식탁에 차려진 이상
한 음식의 정체죠.

지난 20년에 걸친 벽화 복원을 통해 그림이 좀 더 선명해지자 이
요리가 무엇인지 밝혀내려는 학자들의 열정에 불이 붙었습니다.
2008년 미술사학자 존 바리아노John Varriano는 저민 오렌지를 곁들인
장어구이라고 추측했습니다.

「최후의 만찬」에서 예수와 제자들이 장어구이를 먹었다는 발상
은 즉각 반발을 샀습니다. 유대인의 명절인 유월절을 위한 식탁이
었으므로 유대인 식사법을 고려하지 않을 수 없기 때문입니다. 유
대인 식사법에 따르면 기념일에 장어처럼 비늘 없는 물고기를 올
리는 것은 금기사항입니다.

이것이 장어 요리가 맞는다면, 다빈치는 예수의 시대가 아닌 르네상스 시대의 요리를 예수의 식탁에 올린 것입니다. 존 바리아노는 그의 장어 사랑에 대한 기록을 증거로 내밀었죠. 다빈치는 밀라노의 친구 도나토 브라만테Donato Bramante(바티칸 베드로 성당 건축가)에게 다음과 같이 조언했다고 합니다.

"장어는 모름지기 말입니다. 껍질을 벗겨 살짝 익힌 후 꿀과 소스에 적셔 먹는 게 제맛이죠."

영국의 요리 전문가 스테판 게이트Stefan Gates는 과연 이런 요리를 수도원에서 먹었을지 실험해 봅니다. 그는 밀라노의 그라치에 수도원에 「최후의 만찬」 속의 음식들을 똑같이 차려놓고 그림과 실제의 차이를 관찰했습니다. 그리고 다빈치의 의도를 깨달았죠. 스테판은 "이 식사에 초대받은 어느 누구도 음식에 손을 대지 않았다!"라고 말합니다.

예수는 제자들과 음식을 나누기 전 너희 중 하나가 배신해 자신이 곧 죽을 것임을 예고합니다. 이 폭탄 발언을 듣고 어느 누가 음식을 먹을 수 있었을까요?

다빈치는 아무도 음식에 손을 대지 못한 채 동요하는 순간을 설정해 만찬의 분위기를 보다 현실적으로 묘사했습니다. 식탁의 요리 하나만으로도 미술 세계를 알 수 있을 만큼 다빈치는 치밀하고 풍성한 이야기를 그림에 담아냈습니다.

공간을 경험하는
감각을 창조하다

「최후의 만찬」은 다빈치가 밀라노 공국의 루도비코 일 모로Ludovico il Moro 공작의 후원으로 1494년부터 4년 동안 그린 벽화입니다. 가로 8.8미터, 세로 4.6미터 크기의 이 벽화는 다빈치가 그림을 처음 배웠던 당시에 익힌 피렌체 화풍과 자신의 스타일을 다듬게 해준 밀라노 화풍을 모두 담고 있습니다. 이런 특징은 그가 창조한 독특한 공간에 드러납니다. 그는 평평한 벽면에 그려졌다고는 믿기 어려운 놀라운 공간을 창조했습니다. 이 작품은 관람 예약을 하기가 굉장히 어려운데, 나는 오랜 인내 끝에 관람 티켓을 구한 후 내부로 들어섰던 그 순간을 잊지 못합니다. 그림 앞에 서서 그때까지 한 번도 겪어본 적 없는 공간 체험을 했습니다.

이 그림은 원근법으로 만들어진 3차원 공간을 시각적으로 보여줄 뿐 아니라 벽과 나 사이에 있는 공기의 무게마저 느껴져 실제 공간을 보는 것 같은 경험을 만들어냅니다. 벽화 앞에 서면 갈색 톤으로 창조된 공간에 시선이 빨려들어 가죠. 이런 효과는 르네상스 시대에 만들어진 원근법 때문에 나타난 것이지만, 다빈치는 같은 시대의 다른 어떤 작품에도 없는 독특한 원근법을 고안해 냈습니다.

다빈치의 공간 창조는 피렌체의 르네상스 화법에서 출발합니다. 미켈란젤로 부오나로티의 스승이었던 도메니코 기를란다요는 7개의 「최후의 만찬」을 그려 '만찬의 화가'라 불렸는데 다빈치는

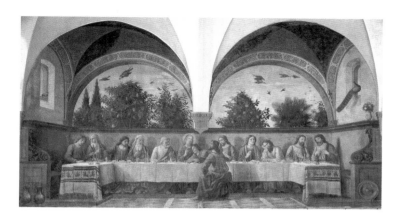

도메니코 기를란다요 「최후의 만찬」
1480년, 400×810cm, 피렌체 오니산티 수도원 식당

그의 그림에서 영감을 얻습니다. 기를란다요는 만찬이 열리는 식당 공간을 입체적으로 그리기 위해 바닥에 줄을 넣고 원근법으로 3차원 공간을 그렸습니다. 다빈치는 이 공간을 완벽한 3차원으로 그리기 위해 바닥이 아닌 배경과 천장에 원근법을 활용하죠. 「최후의 만찬」에서 양쪽 벽면의 검은 문들과 천장의 줄무늬 장식을 선으로 연결하면 선들이 시작된 출발점을 찾을 수 있는데, 예수의 얼굴입니다. 원근법의 중심점에 그림의 주인공을 두는 것은 피렌체 화가들이 즐겨 쓰던 화법이죠.

그럼 다빈치는 이 공간을 어떻게 그렸을까요? 그림의 중심점에 구멍을 뚫어 못을 박고 실을 늘여 나머지 공간을 정확히 재서 그렸습니다. 작품을 복원하는 과정에서 다빈치가 못을 박았던 구멍이

다빈치가 원근법을 그린 방법을 실과 못으로 실험한 모습입니다(왼쪽). 수도원 벽면에서 다빈치가 실제로 뚫은 구멍이 발견되었습니다(오른쪽).

발견되었죠. 공간의 중심은 예수의 눈에서 시작됩니다. 실과 못으로 식당의 배경에 그려진 선들을 맞춰보면 그림은 완전한 대칭으로 그려졌음을 알 수 있습니다. 수도원 식당의 실제 길이를 재서 정확하게 선을 그은 것이죠. 그는 르네상스의 수학자 루카 파치올리Luca Pacioli에게 이 방법을 확인받았습니다. 완벽주의자답게 수학 전문가와 협업하는 이성적인 기질을 가진 예술가였습니다.

다빈치가 만들어낸
새로운 우주

그러나 다빈치는 원근법이 이탈리아 북부에서 공간을 창조하는 가장 이상적인 방법은 아니라는 것을 깨닫습니다.

원근법으로 해결되지 않는 문제가 있었기 때문이죠. 바로 감상자의 머리보다 높은 지점에 그림을 그려야 한다는 것이었습니다.

그는 북부의 추운 지방일수록 그림이나 벽화를 높게 그린다는 것을 알게 되었습니다. 추위가 심한 지역은 실내외의 온도 차이로 건물 아랫부분에 물방울이 맺히는 결로 현상이 일어나기 때문입니다. 따뜻한 중부 지역인 피렌체에서 온 다빈치에게 인간의 머리보다 높은 곳에 그림을 그리는 일은 적잖이 당황스러운 것이었습니다. 피렌체의 원근법은 감상자의 눈높이와 그림의 중심점이 같아야 공간 전체를 감상할 수 있었기 때문입니다. 최후의 만찬 장면을 감상자의 눈보다 높게 원근법으로 그리면 탁자 위가 아주 조금밖에 안 보였습니다.

그는 왜 북부 지역의 화가들이 식탁을 과장되게 아래로 끌어내려서 그렸는지 알게 되었습니다. 북부 유럽의 플랑드르 화가 디에부츠Dierk Bouts의 「최후의 만찬」은 식탁 위가 잘 보이도록 식탁을 관객 쪽으로 끌어내린 왜곡된 원근법으로 그려졌습니다. 이것이 '입방체 원근법'라 부르는 플랑드르 원근법입니다. 높은 위치에 걸리는 그림을 잘 보이게 하기 위한 해법이죠.

다빈치는 예수의 만찬 공간을 피렌체의 원근법으로 만들어 입체감과 깊이감을 사실적으로 창조합니다. 그러나 인간의 눈에 거슬리지 않는 선에서 약간의 왜곡을 주는데, 바로 식탁 부분입니다. 입방체 원근법으로 식탁을 아래쪽으로 기울여서 탁자 위가 보이게 그렸죠. 그리고 식탁의 높이를 살짝 낮게 그려 그 위에 차려진 음식

디에 부츠 「최후의 만찬」
1468년, 88×71cm, 벨기에 뢰벤 성 베드로 성당 수도원

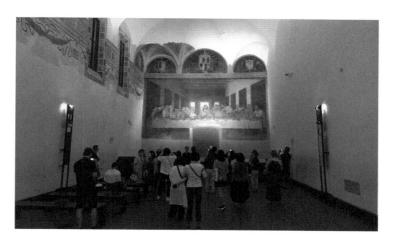

레오나르도 다빈치 「최후의 만찬」이 그려져 있는 모습.

들을 편안하게 감상하도록 만들었습니다. 그는 루카 파치올리에게 쓴 편지에서 이렇게 말합니다.

"이상적인 원근법은 인간의 눈보다 살짝 낮게 그리는 것입니다."

기하학의 원리를 구사할 줄 아는 과학적인 이성이 인간의 감각을 고려하는 유연성과 결합하여 자연스럽고 완전한 공간을 만들어 냈습니다. 그는 최고의 아이디어는 상상력에서 나온다는 것을 우리에게 다시 한번 보여주었죠. 이 공간에는 공기의 밀도가 담겨 있습니다. 배경을 흐릿한 스푸마토 기법으로 그려 공간의 깊이감을 표현했기 때문이죠. 이 공간은 이성과 감각이 이해하는 완전한 세계를 꿈꾸는 다빈치의 열망으로 창조된 새로운 우주입니다.

영혼을 움직이는
동력은 무엇일까?

　　인간에게 역대급 호기심을 느꼈던 다빈치는 의학적인 해부와 과학적인 분석을 거듭했습니다. 그는 과연 해답을 찾았을까요? 다빈치는 인체를 정확하게 그려내는 것만으로 인간을 다 이해할 수 없다는 걸 알고 있었습니다. 그래서 인간의 영혼이 어떤 동력으로 움직이는지, 인간마다 왜 성격이 다른지에 대해 다양한 가능성을 탐구했습니다. 그의 「최후의 만찬」은 종교적인 메시지가 아니라 '자연인으로서의 인간'에 대한 다빈치의 관심이 담긴 작품입니다. 인간의 다양한 모습을 담은 한 편의 드라마죠.

　　식탁에 모인 예수의 제자들이 스승의 폭탄 발언에 충격을 받고 동요하는 모습이 투명한 유리처럼 드러납니다. 예수는 방금 "너희 중 하나가 나를 배신할 것이다"라고 말했죠. 제자들은 놀람과 걱정, 두려움과 분노에 휩싸입니다. 예상치 못한 상황에 두려움과 공포, 흥분을 드러내는 제자들의 영혼을 그는 마주 보고 있습니다.

　　다빈치가 첫 번째로 탐구한 인물은 예수입니다. 예수는 인간인 동시에 신인 특별한 존재입니다. 예수는 식탁 중앙에 앉아 왼손을 하늘로, 오른손을 땅으로 펼치고 있습니다. 하늘과 땅을 동시에 아우르는 존재라는 의미를 전통 도상학으로 그린 유일한 부분입니다.

　　다빈치는 예수의 인간적인 모습을 표현하려 했습니다. 예수의 얼굴은 스승 베로키오의 공방에서 제작한 「예수」 조각상에서 영감

베로키오 공방에서 제작한 「예수」 조각상(왼쪽)과 다빈치의 「최후의 만찬」 예수 부분(오른쪽).

을 받았다고 하죠. 눈을 내리깔고 지그시 아래를 내려다보는 이 조
각상은 단호함과 다정함, 명상에 잠긴 표정과 인간적인 슬픔의 그
늘, 그러나 감정에 지배받지 않는 고요한 영혼이 결합된 인상을 보
여줍니다.

　「최후의 만찬」에서 예수의 얼굴은 고뇌가 더욱 깊어지고 섬세해
진 모습으로 변화합니다. 얼굴의 색이 많이 벗겨진 탓에 자료를 근
거로 추측해야 하지만, 남아 있는 그림에서도 인간적인 모습을 볼
수 있습니다. 그러면서도 신비롭게 느껴지는 건 마치 이 소란스러
운 공간에 없는 것처럼 주변 분위기에 동요되지 않는 예수의 태도
때문일 겁니다. 동요하는 제자들의 소음이 도무지 들리지 않는 것

다빈치는 예수를 삼각형 구도로 그렸습니다.

처럼 명상에 빠진 예수의 표정은 그가 현실을 초월한 인물이라는 것을 보여줍니다. 예수는 미동도 하지 않고 고요한 표정으로 중앙에 앉아서 제자들의 영혼에 영향을 줍니다. 스스로 만든 '정신적인 고립' 속에서 이 공간 전체를 지배하고 있는 것입니다.

다빈치의 수학이 여기서도 등장하는데 우선 예수는 삼위일체를 상징하는 삼각형 구도 속에 그려졌습니다. 다빈치의 의도를 읽기 위해 미술 연구가들은 이 작품을 여러 가지 측면에서 분석했습니다. 다빈치 연구가 피에트로 마라니Pietro Marani는 예수의 얼굴 길이를 재어봤습니다. 그의 얼굴은 정확히 33센티미터입니다. 삼위일체를 상징하는 숫자 '3'이 여기에도 등장하죠. 신으로서 완전한 예

수의 얼굴 사이즈는 3.3이라는 것입니다. 다른 제자들의 얼굴 크기는 조금씩 다른데, 탁자의 양쪽 맨 끝에 있는 바르톨로메오와 시몬의 얼굴은 다른 제자들보다 조금 큰 37센티미터로 그려집니다. 둘은 식탁 앞으로 조금 나와 앉았기 때문에 더 크게 그린 것이죠. 사소한 것까지 완벽을 추구하는 이 천재의 성격을 엿볼 수 있는 부분입니다.

열두 제자들의
심리에 대한 집요한 분석

열두 제자 중 가장 동요하는 모습을 보이는 제자는 바르톨로메오와 빌립보입니다. 빌립보는 예수의 말을 듣자마자

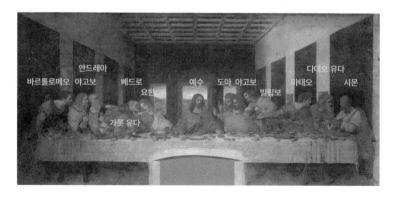

「최후의 만찬」에 그려진 예수와 열두 제자.

자리에서 벌떡 일어나 "스승님, 저는 결단코 아닙니다. 정말 결백합니다"라고 말하는 듯 가슴을 치며 예수를 바라봅니다. 빌립보는 이 상황에 대한 놀람을 넘어 자신이 그 배신자가 될지 모른다는 두려움에 휩싸인 모습이죠. 바르톨로메오 역시 그 말을 듣자마자 식탁을 짚으며 자리에서 벌떡 일어납니다.

"지금 무슨 말씀이신가요, 스승님!"

이렇게 외치는 것 같은 그의 태도는 감정적인 동요가 심한 성향으로 보여줍니다. 다대오 유다는 시몬을 바라봅니다. 그의 얼굴은 공포로 가득 찬 듯 보이죠. 차마 스승인 예수를 바라보지 못하고 두려움에 싸여 시몬에게 재차 묻고 있습니다.

"설마 나를 말씀하시는 건 아니겠지?"

자신이 그 배신자가 될지도 모른다는 두려움이죠. 다대오의 모습은 자신을 믿지 못하는 인간의 나약한 심리를 떠올리게 합니다.

"아니, 난들 그걸 알겠나."

다대오에게 건네는 시몬의 대답입니다. 시몬은 답답한 상황을 성토하듯 거침없이 손을 펼치죠. 그의 손동작은 감정을 손으로 표현하는 이탈리아인의 습관을 보여주는데 현실감이 생생히 느껴집니다. 다빈치가 사람들을 얼마나 유심히 관찰했는지 알 수 있는 부분이죠. 베드로는 사도 요한의 어깨에 손을 얹고 "내가 지금 들은 이야기가 무엇인지 다시 한번 설명해 줄래?"하며 묻습니다. 그러나 오른손에는 칼을 들고 요한에게 몸을 기울입니다. 이러한 동작들은 다빈치가 열두 제자의 성격을 얼마나 열심히 분석했는지 잘 보여줍니다.

레오나르도 다빈치 「최후의 만찬」

바르톨레메오(왼쪽 위), 빌립보(오른쪽 위), 다대오 유다와 시몬(왼쪽 아래), 가룟 유다와 베드로와
요한(오른쪽 아래).

별자리로 성격을
분석했다고?

　　다빈치가 당시 유행하던 별자리로 제자들의 성격을 이해했다는 해석도 있습니다. 『레오나르도 식탁의 점성술의 비밀 Magia e astrologia nel Cenacolo di Leonardo』의 저자 프랑코 베르디니 Franco Berdini는 제자들이 별자리 순서대로 앉아 있다고 분석했습니다. 베드로는 사수자리입니다. 그에 따르면 사수자리는 불의 성향이므로 베드로는 성미가 급하고 흥분을 잘하는 감정적인 성격으로 묘사됩니다.

　　예수의 오른쪽에 앉은 도마는 손가락으로 하늘을 가리킵니다. 처녀자리인 도마는 하늘에 메시지를 전하는 수성의 기운을 가졌습니다. "저는 하늘에 맹세코 스승님을 배신하지 않습니다"라고 말하는 듯하죠. 그의 얼굴은 강직하고 단단한 인상을 줍니다. 배신자인 가롯 유다는 유독 그늘진 거무칙칙한 얼굴로 오른손에 돈주머니를 움켜진 채 앉아 있습니다. 매부리코로 그려진 그는 뾰족한 주걱턱을 강조하는 수염까지 더해져 인색한 인상을 줍니다. 가롯 유다는 전갈자리입니다. 이 별자리는 전쟁을 관장하는 화성의 기운에 영향을 받는다고 하죠. 유다는 유독 반항적인 자세로 예수를 바라봅니다. 그의 부정적인 기운을 담으려고 한 걸까요? 접시를 향하는 유다의 왼손이 마치 전갈의 집게처럼 보인다고 해석하는 연구가도 있습니다.

　　가롯 유다와 베드로, 사도 요한을 한 그룹으로 묶은 것이 무척 인상 깊습니다. 악을 상징하는 가롯 유다 뒤에 성미 급한 베드로가

「최후의 만찬」에 그려진 도마의 모습(왼쪽)과 유다의 손(오른쪽).

있고 베드로는 천칭자리인 사도 요한의 어깨에 손을 얹고 있습니다. 고요한 믿음의 소유자인 사도 요한은 천칭자리답게 양쪽의 균형을 맞추는 모양새로 그려졌습니다.

르네상스 시대에는 별자리와 인간 영혼의 연관성에 대해 진지한 믿음이 있었습니다. 철학자 마르실리오 피치노Marsilio Ficino는 메디치 가문에 별자리 운세가 담긴 편지를 보내곤 했죠. 다빈치도 행성과 별자리를 연구해 『아틀란틱 코덱스Atlantic Codex』 12장에 기록했습니다. 피렌체에서 별자리에 대한 관심이 중세 때도 있었다는 걸 확인할 수 있는 성당이 있습니다. 11세기에 지어진 산 미니아토 성당 바닥에는 별자리판이 새겨져 있는데 세례자 요한의 생일인 6월 24일이 가까워지면 태양이 그의 별자리인 게자리를 비추는 걸 현대에도 볼 수 있죠. 세례자 요한은 피렌체의 수호성인입니다. 「최후의

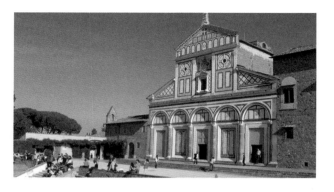

산 미니아토 성당 바닥에는 별자리판이 있는데, 매년 세례자 요한 축일 즈음 태양이 그의 별자리인 게자리를 비추는 모습을 볼 수 있습니다.

만찬」에서 중앙의 예수가 태양을 상징하고 열두 제자가 별자리 순서대로 앉았다는 건, 다빈치가 별의 운행을 통해 인간의 12가지 성격 유형을 분류하려 했다고 해석할 수 있습니다. 자연과 인간 영혼의 연관성을 보는 그의 또 다른 세계관이었을지도 모릅니다.

복원으로 밝혀진
그림 훼손의 비밀

「최후의 만찬」에 대한 뜨거운 관심은 도대체 얼마나 대단한 그림이었을지 원본을 확인할 수 없기 때문이기도 합니다. 그림이 제작된 지 530년이 지난 지금, 우리 시대의 누구도 훼

손되지 않은 작품을 본 적이 없기 때문입니다. 제자들의 옷 테두리에 금색과 은색이 칠해져 있던 원래의 모습을 우리는 본 적이 없죠. 안타깝게도 이 벽화는 훼손이 심한 작품으로 유명합니다. 훼손이 심한 원인은 제작 기법과 덧칠 때문이라고 합니다.

벽화는 보통 부온 프레스코화 기법으로 그려집니다. 보존성이 높은 부온 프레스코화는 석회 반죽을 벽에 바르고 축축한 상태에서 그림을 그리는 방식입니다. 석고 층이 마르면서 색이 석회 입자 사이로 스며들어 그림 벽이 되죠. 그런데「최후의 만찬」은 건식 기법으로 그려졌습니다. 석회 가루와 동물성 접착액을 섞어 만든 반죽을 벽에 바르고 마른 상태에서 그림을 그리는 것입니다. 즉, 석고 층과 그림 층이 분리되는 제작 기법이죠. 접착제의 접착력이 약해지면 그림 층이 쉽게 떨어져 나와 손상된다는 단점이 있습니다.

다빈치는 이 기법의 단점을 몰랐던 걸까요? 왜 부온 프레스코화 기법으로 그리지 않았는지에 대해 미술 연구가들 역시 궁금해했습니다. 그리고 복원 과정에서 다빈치가 그림을 매우 느리게 그렸다는 것을 알게 되었죠. 그는 상징적인 메시지를 위해 그리지 않았습니다. 그가 그리고자 한 것은 '자연에 가까운 진실'이었습니다. 섬세한 묘사와 자연스러운 색감, 그림자의 생생함을 모두 살리기 위해 대상을 보고 또 보며 그렸습니다. 부온 프레스코화 기법은 젖은 석고 층이 마르기 전에 그림을 완성해야 했기에 다빈치의 속도와 맞지 않았죠. 그래서 손상이 심하다는 단점에도 불구하고 그는 시간의 구애 없이 그림에 열중할 수 있는 건식 기법을 선택한 것입니

다. 그림 그리는 시간에 대해 다빈치는 사실 좀 예민했습니다. 그림 그리는 속도가 너무 느리다고 불평한 수도원장에게 화가 난 다빈 치가 유다의 얼굴에 수도원장의 초상을 그려 넣었다는 일화가 전 해질 정도이니 말입니다.

그는 물감에 계란을 섞기도 하고 오일 성분을 섞어 덧바르기도 했습니다. 시간이 지나면서 결로 현상 때문에 석고 층 표면에서 그 림들이 떨어져 나가기 시작했죠. 벽화를 보존하려는 의지로 섣불 리 시도했던 초기 복원 기술은 작품의 훼손을 부추깁니다. 1725년 미켈란젤로 벨로티Michelangelo Bellotti는 그림 층이 떨어져 나가는 게 안타 까워 덧칠을 하고 바니시를 발랐습니다. 벽화에 기름칠을 한 셈이 죠. 몇 년 후에는 복원사 주세페 마차Giuseppe Mazza가 굵은 붓으로 더 두 껍게 색을 입히는 바람에 다빈치의 섬세한 붓질이 완전히 사라집니 다. 복원으로 엉망이 된 그림은 현대의 복원사들에게 무거운 과제 를 남겼죠. 세기의 명화가 어떻게 망가졌는지를 배웠기에, 현대의 이탈리아 복원사들은 쉽게 지워지는 수채화 물감을 사용합니다.

다빈치가 자연의 진실을
담아낸 방법

밀라노 복원연구소와 이탈리아 복원사 피닌 브람 빌라Pinin Brambilla는 22년의 기나긴 복원으로 「최후의 만찬」의 제작 방

식 일부를 밝혔습니다. 벽화는 5개 층으로 제작되었는데 벽돌로 쌓은 벽(A) 위에 모래를 섞은 석고 층(B)을 5센티미터 두께로 바르고, 그 위에 3개의 밑칠 층을 꼼꼼히 칠했습니다. 첫 번째 밑칠 층(C)은 파란색 계열로 발랐는데 석회 반죽을 전체 표면에 쭉 바르는 게 아니라 그림의 형태를 따라서 100~200미크론 두께로 얇게 발랐습니다. 가령 예수의 머리 부분을 바르고 나서 옷 부분을 바르는 식이었죠. 두 번째 밑칠 층(D)은 흰색 백연Biacca을 15~20미크론 두께로 아주 얇게 입혔습니다. 물감을 빛에 반사시키는 일종의 속 피부입니다. 이 위에 3차 밑칠 층(E)을 입히고 그 위에 그림의 바탕색을 칠했습니다.

밑칠한 색의 조화는 놀랍습니다. 1차 밑칠 층(C)이 파란색이고 2차 밑칠 층(D)이 흰색이며 그림이 그려지는 3차 밑칠 층(E)은 붉은색입니다. 즉, 그림은 차가운 색과 따뜻한 색, 빛을 반사하는 흰색이 모두 깔려 있어 이후에 칠해지는 어떤 색도 눈에 편안하게 보이는 효과를 냅니다.

이 외에도 복원 과정에서 X-선, 적외선 촬영을 하며 그림 수정이 거의 없었다는 사실을 알아냅니다. 또 극도로 섬세하게 묘사했다는 것, 그림 그리는 속도가 느렸다는 것 등을 알게 되었죠.

다빈치는 부위별로 화법을 바꿔서 그렸습니다. 옷을 표현하는 부분은 두세 겹의 밑칠을 한 후 색을 입혀 옷의 밀도를 표현했고, 피부색을 표현할 때는 아주 얇고 투명하게 채색해서 부드러운 피부의 질감을 살리고 빛을 반사시키는 신선함을 주었습니다. 그의 섬세함은 곳곳에서 나타나는데, 가령 시몬의 왼손 둘째 손가락은 시몬 옆에 있는 마테오의 파란 옷을 칠하고 그 위에 그린 것입니다. 이것이 놀라운 이유는 '색은 주변의 색을 흡수한다'는 것을 다빈치가 이해했기 때문입니다. 이는 현대 미술의 선구자 폴 세잔Paul Cézanne이 색을 해체하면서 사용한 기법으로, 채색 방식만 봐도 다빈치가 시대를 초월한 인물임을 알 수 있죠.

따뜻한 색을 칠할 때는 노란색과 붉은 톤으로 색을 덧입혔고 거친 옷을 그릴 때는 회색을 칠한 뒤 갈색을 입혀 어둡고 칙칙한 느낌으로 마무리했습니다. 실크처럼 부드러운 천의 주름은 은회색으로 시작해 보랏빛을 입히고 그 위에 라카(투명한 진홍빛을 내는 천연안료)를 사용해 고급스러우면서도 광택이 넘치는 얇은 덧칠을 이어갔습니다. 식탁의 테이블보와 그 위에 놓인 빵에도 자연의 색을 재현하려는 다빈치의 의도가 담겨 있습니다. 테이블보는 불투명함을 표현하기 위해 회색 밑칠을 했지만 빵 그림에는 칠하지 않았죠. 탁한 색과 투명한 색을 구별하면서 섬세하게 그렸다는 것을 알 수 있습니다.

복원사들은 그의 그림에서 풍부한 색을 발견했습니다. 다빈치는 빛을 통해서 자연의 색들을 눈으로 관찰하고 그림으로 상세히 남겼습니다. 철저하게 계산하면서 칠한 것을 보면 감성적으로 그

「최후의 만찬」예수의 옷 부분에서 훼손된 표면(왼쪽)과 복원 과정에서 용액으로 때를 제거한 후의 모습(오른쪽).

리지 않았다는 것을 알 수 있죠. 그는 과학적인 눈을 가진 예술가입니다. 다빈치의 작품 감상이 즐거운 것은 그가 관찰한 세상의 지식들을 그림을 통해 우리도 들여다볼 수 있기 때문입니다. 이 세상에 존재하는 색, 빛과 공기의 관계, 그리고 밀도로 채워진 공간, 40대에 접어든 레오나르도 다빈치의 시선으로 보는 인간의 모습 같은 것들이죠. 대부분의 인간은 소란스럽고 두려워하고 성질을 내며 분노하고 슬퍼하는 자들이라고 말하는 그는, 자연의 진실을 탐구하는 예술가였습니다.

비록 손상이 심하지만 오늘날까지 이 작품이 보존될 수 있었던

2차 세계대전 당시 「최후의 만찬」 앞에 쌓아올린 모래주머니.

건 2차 세계대전으로 밀라노가 위협받을 때, 수도원 사람들이 모래 주머니를 그림 앞에 쌓아올려 식당의 3분의 2가 날아가는 피해 속에서도 이 그림을 지켰기 때문입니다. 모래주머니를 쌓아올린 흑백 사진은 당시의 급박한 상황과 다빈치의 예술을 지키려는 사람들의 애정을 그대로 느끼게 합니다. 역사가 훼손하고 인간이 복원한 작품, 다빈치가 남긴 「최후의 만찬」은 우리 모습과 닮았습니다.

레오나르도 다빈치 「최후의 만찬」

레오나르도 다빈치
Leonardo da Vinci, 1452-1519

대표작 「최후의 만찬」, 「모나리자」

피렌체 근교 빈치라는 작은 마을에서 피에로 다빈치의 아들로 태어났다. 대대로 공증인을 이어온 집안이었으나 다빈치는 그의 아버지가 결혼하지 않고 얻은 아들이어서 정규 교육을 시키지 않았다. 아버지가 피렌체에서 일하는 몇 년 동안 그는 빈치의 할아버지 집에 살면서 글을 배웠다. 무질서하고 어수선한 성격에 왼손잡이인 그는 글을 거꾸로 썼고, 모든 것에 호기심을 보였지만 금방 싫증을 내어 끝을 맺지 않았다고 한다. 어릴 때의 이런 성격이 평생 그가 일을 하는 방식이 되었다.

9세에 아버지와 살면서 베로키오 공방에서 그림을 배웠다. 다빈치는 베로키오 공방에서 그림, 조각, 건축을 배우고 스스로 수학을

깨쳤으며 의학, 기계공학과 잡다한 기술들, 음악과 요리, 목공 등 수많은 분야를 연구하며 모든 것을 그리고 기록했다. 그가 연구한 분야 중 가장 잘한 것은 그림, 의학, 기계공학과 기술 분야이며 관련한 작품들과 의학서, 수많은 아이디어를 기록한 기계 설계도를 남겼다.

　그가 연구한 분야 중 비교적 성적이 나빴던 것은 음악과 요리였다. 다빈치는 피렌체, 밀라노, 파비아, 베네치아, 만토바, 로마와 프랑스 앙브와즈에서 살았다. 수많은 도시를 돌아다니며 많은 후원자를 위해 일했는데 가장 가까웠던 후원자는 밀라노의 루도비코 일 모로 스포르차 공작과 만토바의 이사벨라 에스테Isabella D'Este였다. 피렌체 시절 메디치 가문과 아주 가까운 관계는 아니었다. 말년에 레오 10세 교황 시절 교황청과 일하는 시기에 불만이 많았으며 프랑수아 1세의 초대로 프랑스로 이주해 그곳에서 살다 죽었다.

　다빈치는 과학자, 철학자, 건축가, 화가, 조각가, 스케치 화가, 디자이너, 수학자, 의학자, 동물학자, 식물학자, 무대연출가, 기획자, 기술자, 기계 공학자, 음악가, 요리사였다. 그는 천재 예술가이며 르네상스 시대 전인적인 인간상을 보여준 인물이다.

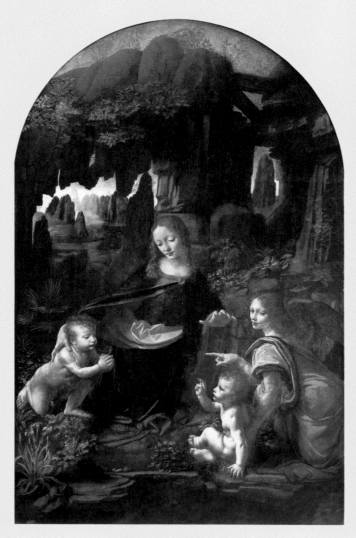

레오나르도 다빈치 「암굴의 성모」
1483-1486년, 199×122cm, 파리 루브르 박물관

권력

가족이 화목해야 국가도 평온하다!
안드레아 만테냐 「부부의 방」

Andrea
Mantegna

루도비코 백작은 왜 부부의 침실을 접객실로 사용했을까요?
왜 침실에 가족 초상화와 사랑스러운 천장화를 그려 넣었을까요?
그 비밀에 리더십에 관한 통찰이 숨어 있습니다.

　　이탈리아 북부 여행 중 가장 인상 깊었던 소도시
는 만토바였습니다. 호수에 둘러싸여 있어 어느 계절에 가도 잔잔
한 물안개가 도시를 감싸는, 차분한 느낌이 인상적인 도시죠. 빨간
벽돌의 오래된 집들이 고풍스러운 길을 만들고, 자갈 깔린 소르델

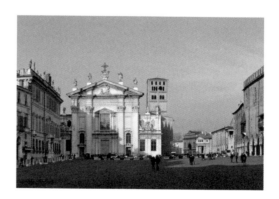

만토바 소르델로 광장.

로 광장에는 뾰족한 성곽 장식의 듀칼레 궁전이 동화처럼 서 있습니다. 화려한 관광지는 아니지만 점잖게 차려입은 노신사의 분위기를 풍기는 이 도시에 반한 나는 한 달쯤 살아보겠다며 자전거로 이곳저곳을 둘러보기도 했습니다.

만토바는 거대한 밀라노 공국과 베네치아 공화국 사이에서 약 400년 동안 자치권을 유지할 정도로 저력을 가진 작은 도시국가였습니다. 1328년 신성로마제국 황제의 대리관이던 루이지 곤자가Luigi Gonzaga가 이 도시를 통치하면서 황제와의 친분을 과시하기 위해 세운 뾰족한 성곽 장식이 만토바를 상징하게 되었습니다. 1400년대 곤자가 가문은 피렌체 공화국의 메디치 가문처럼 인문학적 소양을 가진 르네상스 문화의 후원자로 명성이 높았습니다.

듀칼레 궁전의 성문을 지나면 곤자가 가문이 이룬 만토바의 예술을 만날 수 있죠. 만토바의 풍성한 예술 중에서 현존하는 대표작으로 꼽히는 것이 듀칼레 궁전의 가장 오래된 성 조르조 카스텔로에 그려진 벽화 「부부의 방」입니다. 루도비코 곤자가Ludovico Gonzaga의 정치적인 의도를 담은 그림으로, 방대한 고전 지식을 아름답게 담아 전설의 침실로 남아 있습니다.

방에 들어서면 천장에서 나를 훔쳐보는 관람객들에게 화들짝 놀라고 그 관람객들의 사랑스러움에 다시 한 번 놀라게 되는 매력적인 작품입니다.

안드레아 만테냐 「부부의 방」

세상에서 가장
유명한 침실

「부부의 방」은 1465년부터 제작된 안드레아 만테냐의 작품입니다. '그림의 방Camera picta'이라 불린 이 공간은 루도비코 백작 부부의 침실이었습니다. 만테냐는 벽면과 천장에 곤자가 가족의 이야기를 그려 세상에서 가장 특별한 침실로 만들었습니다.

이 「부부의 방」이 특별한 이유는 이곳이 개인 침실이 아니라 루도비코의 집무실이기도 했다는 것입니다. 루도비코는 가족의 개인적인 일화를 기념으로 남기는 동시에 외부 사람들에게 곤자가 가문의 특별함을 보여주려는 의도로 벽화를 주문했습니다. 그리고 북부 르네상스 미술의 대가로 인정받던 만테냐는 고대 로마의 문헌을 인용해 그의 의도를 구현함으로써 그야말로 고전을 부활시킨 '르네상스 미술'의 본보기를 보여주었죠. 이 아름다운 「부부의 방」이 세상에 알려진 것은 그리 오래되지 않았습니다. 16세기 미술역사가 조르조 바사리는 이 작품을 보고 싶어 했지만 만토바의 허락을 받지 못해 결국 생전에 한 번도 보지 못했다고 하죠.

요새와 같은 만토바 궁전 안쪽에 자리한 성 조르조 카스텔로의 나선형 계단을 타고 올라가면 「부부의 방」으로 들어가는 입구가 나옵니다. 「부부의 방」은 길이 8미터, 폭 3미터의 직사각형 공간에 그려진 벽화입니다. 두 개의 벽에는 곤자가 가문 사람들이 그려져 있고 4미터 높이의 천장에는 고대 로마의 황금빛 궁전 장식과 환영 기

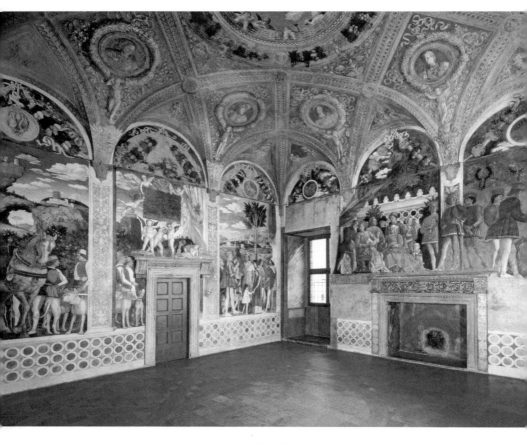

안드레아 만테냐 「부부의 방」
1465-1474년, 300×800×400cm, 만토바 듀칼레 궁전

「부부의 방」의 천장화.

법으로 그려진 원형 창문이 있죠. 이 방에 들어서면 마치 극장에서 어느 가족의 이야기를 감상하는 듯한 느낌이 듭니다. 철저한 고증을 거쳐 만들어진 고전 장식들이 무대 장치를 더욱 고급스럽게 하는 이 공간은 만토바의 문화 수준을 짐작게 합니다. 9년 동안 공들여 만들어진 이곳은 평평한 벽면과 천장에 마치 기둥이 있는 것처럼 구획을 나누어 입체감을 살리는 폼페이 벽화 기법으로 꾸며졌습니다.

만테냐는 고대 로마 황실의 천장화를 그대로 옮겨 왔습니다. 기록에만 남아 있는 로마 황실의 기품 있는 궁전 내부를 고대 로마 제국 멸망 후 1000년이 지난 르네상스 시대에 작은 소도시 만토바에서 재현한 것이죠. 당시에는 고대의 기법으로 자신을 표현하는 방법이 유행했습니다. 물론 누구나 이 세련된 방법으로 창작할 수 있는 건 아니었습니다. 고전 연구에 열정적이던 만테냐는 통치자들이 원하는 흔한 메시지를 특별하게 만들어내는 재능으로 단연 독보적이었습니다. 파도바에서 명성을 떨치던 그가 만토바 궁정화가로 초대된 이유를 만테냐는 「부부의 방」으로 증명했습니다.

눈을 속여서
상상력을 자극하다

만테냐는 파도바 근교의 작은 마을에서 목수의 아들로 태어나 10세에 미술 학교를 다녔습니다. 파도바에는 조각

안드레아 만테냐 「부부의 방」

과 그림, 장식까지 모든 것을 배울 수 있는 스콰르초네 미술 학교가 있었는데 수공 장인 지망생들은 이곳에서 고대 유적과 도나텔로의 조각을 배워야 취직을 할 수 있을 만큼 유명했습니다. 이 학교에서 만테냐는 일찍부터 '스콰르초네의 아들'이라 불리며 수제자로서 두각을 나타냈습니다. 피렌체 화가들이 우아한 아름다움을 표현하는 데 몰두하는 동안 만테냐는 보다 더 사실적으로 그리는 방법을 연구했습니다. 그는 「죽은 그리스도」에서 정확한 관찰자의 눈과 인

안드레아 만테냐 「죽은 그리스도」
1478년, 68×81cm, 밀라노 브레라 미술관

간의 내면을 바라보는 예리한 시선을 보여줍니다. 「죽은 그리스도」는 죽은 채 누워 있는 예수를 내 앞에서 바라보는 것 같은 시각적 충격을 주는 작품입니다. 이 작품은 누워 있는 사람의 길이를 왜곡 없이 그려내 아름다움을 표현하는 미술이 아닌, 눈에 보이는 진실을 담으려는 그림입니다. 눈에 보이는 현상들을 얼마나 정확히 재현해 진실을 깨닫게 하는가가 그의 목표였습니다.

만테냐의 작품은 시각적 충격을 줍니다. 마치 내 앞에 실제 있는 것처럼 그려서 현실을 '경험하는' 그림의 세계를 선보이기 때문입니다. 「부부의 방」의 천장화를 볼까요? 둥근 문양으로 조각된 대리석 발코니에 아기 천사들이 하나둘 모여듭니다. 소문을 듣고 온 여인들이 고개를 내밀어 방 안을 훔쳐보는 동안 공작새가 살포시 날아와 앉습니다. 파란 하늘의 구름이 이 광경을 내려다보며 한가로이 흘러갑니다. 이 '그림 속 구경꾼들'은 창문으로 고개를 내밀고 남의 집 안에서 일어나는 일들을 지켜보며 수군거립니다. 그들은 무엇을 보고 있는 걸까요?

「부부의 방」은 천장을 올려다보는 우리에게도 방 안을 들여다보는 이 사랑스러운 구경꾼들을 관람하는 재미를 선사하는 매력적인 그림입니다. 만테냐는 이 멋진 발상을 환영 기법으로 세상에 등장시킵니다. 환영 기법이란 허상을 현실처럼 믿게 만드는 눈속임 기법입니다. 천장에 진짜 창문이 뚫려 있는 것처럼 둥근 발코니와 발코니에 매달린 아기 천사들을 밑에서 올려다보는 시선으로 실감나게 그렸기 때문에 우리는 천장 너머의 세계를 상상하게 되죠. 인

안드레아 만테냐 「부부의 방」

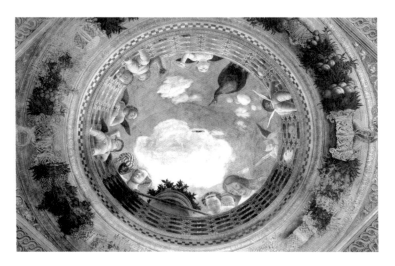

「부부의 방」천장화에서 창문 부분을 확대한 모습입니다.

간의 눈은 실제 자연의 풍경과 그럴싸하게 그려진 이미지를 혼동합니다.

초현실주의 작가 르네 마그리트René Magritte는 인간의 감각이 현실과 초현실을 얼마나 구별하는지 질문하는 화가입니다. 그림 「인간의 조건」은 실제 이미지와 허상 이미지를 혼동하게 만들죠. 이 그림에서 방 안에 놓인 이젤 위의 캔버스에는 창 밖 풍경이 그려져 있습니다. 그런데 캔버스 속 풍경화와 실제 창 밖 풍경은 경계가 모호합니다. 그림 이미지라 하더라도 현실처럼 그리면 허상과 실제를 구분 못 하는 게 인간의 눈이라는 사실을 보여주죠. 마그리트는 우

리에게 인간 감각의 한계를 일깨워 현실과 초현실의 경계가 무엇인지 묻는 것입니다.

그런데 인간의 한계에는 다른 가능성도 있습니다. 바로 상상력을 일으키는 것이죠. 인간의 착각을 역이용하면 인간을 속이는 어떤 세계든 그려낼 수 있습니다. 르네상스 시대의 만테냐는 착각을 일으키는 동시에 상상력을 만드는 인간의 조건을 「부부의 방」으로 보여줍니다.

「부부의 방」의 입체감이 실감 나는 건 단축법 때문입니다. 아기 천사의 다리는 짧게 그리고 얼굴도 눌린 것처럼 그려야 밑에서 올려다봤을 때 만테냐의 그림처럼 보입니다. 단축법은 르네상스 시

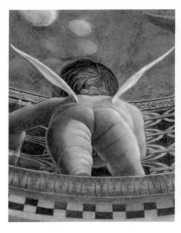

「부부의 방」 천장화의 부분.

안드레아 만테냐 「부부의 방」

안드레아 포초의 천장화
1685년, 로마 이냐지오 성당

대에 새롭게 연구되었는데 만테냐가 특히 이 기법을 잘 구사했습니다. 거리에 따라 형태가 어떤 비율로 축소되고 확대되는지 정확히 계산할 수 있어야 그릴 수 있는 기법이죠. 피렌체에서 시작된 기하학과 원근법이 발전하면서 다양하게 개발되었는데 원근법을 20대 초반에 자유롭게 구사한 만테냐는 그보다 더 높은 실력이 필요한 단축법으로 전진해 나갔습니다.

단축법은 바로크 시대에 와서 환영 기법으로 발전합니다. 바로크 성당의 천장화는 마치 건축물이 하늘을 향해 더 높게 솟아 있는 것처럼 보이게 만드는 경우가 많습니다. 이는 환영 기법으로 그려진 그림으로 안드레아 포초Andrea Pozzo가 로마의 이냐지오 성당에 그린 천장화에서 볼 수 있습니다.

만테냐는 천장 그림에 발코니를 그려 넣었습니다. 이 가상의 발코니는 높이가 있기 때문에 단축법을 더 강조합니다. 바로크 시대의 천장화들이 단축법을 그리기 위해 기둥을 그려 넣는 것도 같은 이유죠. 이런 소품들은 단지 장식이 아니라 화가의 목적을 달성시키는 중요한 요소입니다.

이제 만테냐가 도대체 왜 이 은밀한 창문을 그린 건지 궁금해집니다. 밖에서 사람들이 한 가정의 침실을 들여다본다는 이 발상은 도대체 어디서 나온 것일까요?

안드레아 만테냐「부부의 방」

왜 로마 황제는
침실을 공개했을까?

르네상스 시대에는 그리스 로마 고전이 유행했습니다. 사람들 사이에서는 고대를 아는 것 자체가 새로운 지성의 상징이었죠. 고대 정신에 자기 생각을 비유하는 것이 교양인의 세련된 이미지라고 여겼던 르네상스의 유행은 미술에도 흘러들었습니다. 조각과 그림에 고대 인물을 삽입하거나 고대 문헌에서 영감을 받는 방식으로 유행했습니다. 「부부의 방」은 고대 문헌으로부터 영감을 받은 가장 유명한 르네상스 작품입니다. 베로나와 파도바 등 북부 이탈리아 도시에 고대 로마 유적이 많이 남아 있었기 때문에 고전, 특히 로마에 열정적이던 루도비코는 그 연관성을 그림에 담고자 했습니다.

문헌 연구가 제르마노 물라차니Germano Mulazzani는 1978년 만테냐 그림에 영감을 준 고대 문헌에 대한 논문을 발표합니다. 그는 만테냐가 이 벽화를 기획할 때 고대 문학 『트라야누스 찬가』를 참고했다고 밝힙니다. 마르쿠스 울피우스 트라야누스Trajanus, Marcus Ulpius는 고대 로마 제국에서 가장 뛰어난 업적을 세운 군인 출신의 황제로, 원로원으로부터 '최고의 통치자Optimus Princeps'라 평가받는 인물입니다. 작은 플리니우스Gaius Plinius Caecilius Secundus[1]는 100년경에 로마 원로원들의 추천으로 트라야누스의 업적을 기념하는 『트라야누스 찬가』를 출간하는데 황제의 업적뿐 아니라 가정생활에 대해서도 예찬합니다.

물라차니는 『트라야누스 찬가』에서 '카메라Camera', 즉 '침실'에 대한 글을 읽으며 만테냐의 작품을 자연스럽게 떠올립니다.

『트라야누스 찬가』 83장에는 황제가 아내를 대하는 태도에 대한 구절이 나옵니다.

> 아내는 명예와 영광을 가져옵니다. 고대의 생각이 과연 옳고 맞는 것입니다.

당시 많은 황제가 아내를 모욕적으로 대하거나 무시했지만 트라야누스 황제는 애처가로 유명했습니다. 아내에 대한 긍정적인 태도가 고대에는 드물었기 때문에 인품이 훌륭하다고 찬사받았던 것이죠. 아내를 존중하고 화목한 가정을 이루는 것도 르네상스 시대에는 교양인의 미덕이라 여겼습니다.

아내와 가정에 충실한 지도자들은 하나같이 평판이 좋았는데,

『트라야누스 찬가』(왼쪽)와 트라야누스 황제의 동상(오른쪽).

안드레아 만테냐 「부부의 방」

대표적인 가문이 우르비노의 몬테펠트로 공작과 만토바의 곤자가 가문입니다. 루도비코 곤자가는 원로원에서 찬사받은 트라야누스 황제처럼 위대한 지도자는 가정에도 애정을 쏟아야 하고, 그 사랑으로 시민을 대해야 한다고 생각했을 것입니다. 자신이 아내를 사랑하는 군주라는 걸 애처가였던 로마 황제의 침실로 보여주려고 한 것이죠.

『트라야누스 찬가』 83장에는 「부부의 방」의 천장 그림을 연상시키는 구절이 있습니다.

> 특히 이것은 높은 위치에 있어 아무것도 감출 수가 없습니다. 황태자의 상황은 곧 저택뿐 아니라 은밀한 방들까지도 대중에게 공개되죠. 황제여, 대중에게 보이는 것도 칭찬할 만한 일이지만 당신의 집에서 일어나는 일들도 그에 못지않게 칭찬할 만한 것들입니다.

황제의 저택에는 천장에 창문이 있어 사람들이 그 안을 들여다볼 수 있다는 이야기입니다. 대중에게 사적인 공간을 거리낌 없이 공개한다는 건 황제의 깨끗한 사생활과 투명한 정책을 의미하죠. 과장된 표현일 수는 있지만 어쨌든 만인에게 공개할 만큼 청렴한 황제의 삶에 대한 메시지를 주려 한 것입니다. 군인 출신으로 한 나라를 통치한 루도비코 곤자가가 로마 역사상 가장 성공한 군인 출신 황제 트라야누스의 영광을 자신의 이미지로 만들고자 했다는

의미죠. 이것이 정말 화가의 의도라면 침실을 사람들의 구경거리로 만든 듯한「부부의 방」의 천장 그림은 사람들에게 호감을 주기 위한 이미지 연출이라고 해석할 수 있습니다.

이 방은 루도비코의 궁전에서 가장 안쪽에 있기 때문에 중요한 손님만 들어올 수 있었습니다. 중요한 협상을 위해 굳게 마음을 다지고 들어온 손님들은 천장을 올려다보는 순간 발코니 사이에 모여든 아기 천사들의 모습에 저절로 미소를 짓게 되죠. 협상가들의 마음을 순식간에 무장해제시켜 곤자가 가문에 대한 호감을 느끼게 하는 공간입니다. 이렇게 사랑스러운 천사들이 모여 있는 방의 주인에 대해 험상궂은 이미지를 떠올리기는 좀처럼 어려울 테니까 말입니다.

루도비코가「부부의 방」을 기획한 계기는 만토바에서 열린 종교 회의였습니다. 1453년 동로마 제국 멸망 후 교황 피오 2세Papa Pio II는 만토바에서 유럽 지도자들을 소집해 동로마 제국 탈환을 위한 십자군 전쟁을 계획합니다. 이 전쟁은 실행되지 않았지만 1459년 7개월 동안 교황이 주도하는 국제회의를 개최한 덕분에 만토바는 각국의 유명 인사들이 모여드는 중요한 도시가 되었죠. 곤자가는 만토바 공국이 성장할 절호의 기회라 여겨 만테냐에게「부부의 방」을 만들도록 한 것입니다.「부부의 방」은 센스 있는 방식으로 정치적 메시지를 담은 예술 작품입니다.

안드레아 만테냐「부부의 방」

사연 많은
가족 초상화

　　벽화에는 무엇이 그려져 있을까요? 벽난로와 창문이 있는 동쪽 벽에는 곤자가의 가족과 사람들이 궁정 앞에서 바삐 움직이는 모습이 그려져 있습니다. 곤자가 가문을 소개하는 '궁정' 장면입니다. 그 옆의 북쪽 벽은 커다란 창 밖 풍경처럼 묘사했습니다. 이 벽의 주제는 '만남'인데, 곤자가 가문의 중요한 사건를 소개합니다.

　먼저 동쪽 벽화 '궁정'을 보겠습니다. 그림의 왼쪽에는 의자에 앉은 루도비코와 부인 바르바라, 7명의 자녀들과 할머니, 가정교사, 비서, 시중드는 하녀 그리고 궁정인이 있습니다. 곤자가의 남자들은 모두 신분을 나타내는 빨간 모자를 쓰고 있고 여인들은 황금색 옷에 실크 베일을 둘렀습니다.

　인물들의 배치를 보면 벽화는 단순한 가족 초상화가 아니라는 걸 알 수 있습니다. 마치 고대 벽화에 그려진 황제처럼 의자에 옆모습을 보이며 앉은 곤자가, 그 곁에서 남편을 바라보는 부인 바르바라는 돈독한 부부애를 보여줍니다. 장남인 잔프랑코가 그들 사이에 있고 셋째 아들 로돌로가 어머니 뒤에 있죠. 독일 뷔르템베르크의 공작부인이 된 딸 바르바리나가 백작부인 뒤에 있고 그녀 뒤에는 리미니 귀족인 할머니 파올라가 마치 뒤를 지켜주듯이 서 있습니다.

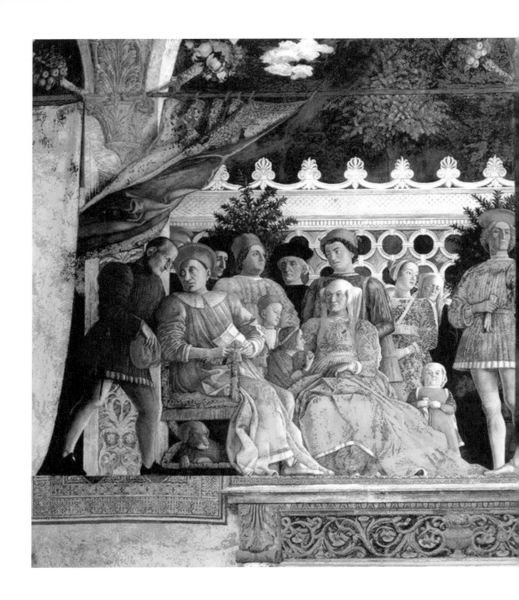

「부부의 방」의 '궁정' 장면.

남부러울 것 없는 화목한 모습으로 그려졌지만 여느 집안처럼 이 가족에게도 근심이 있었습니다. 곤자가 가문의 여인들에게는 결핵성 후만증(곱추병)이라는 유전병이 있었죠. 이 때문에 밀라노 공국과의 결혼이 무산되어 한때 두 나라의 동맹 관계도 문제가 된 적이 있었습니다. 밀라노와 결혼 동맹을 맺으려 했던 아버지 루도 비코의 간절한 바람으로 첫째 딸 수산나는 3세 때 밀라노 공국의 아들 갈레아초와 약혼합니다.

그러나 그녀는 자라면서 유전병에 걸렸고 이 사실을 알게 된 밀 라노 공국은 파혼 편지를 보내죠. 밀라노와의 결혼을 꼭 성사시키 고 싶었던 루도비코는 6세가 된 둘째 딸 도로테아를 대신 약혼자로 만들었습니다. 그러나 도로테아마저 너무 일찍 죽는 바람에 결국 밀라노 공국과 사돈을 맺으려던 계획은 물거품이 됩니다.

이 그림에는 정략결혼에 성공해 공작부인의 호칭을 얻은 딸들 만 그려져 있습니다. 독일 공작부인이 된 바르바리나와 엄마 곁에 서 사과를 들고 응석을 부리는 어린 딸 파올라입니다. 파올라 역시 병약했기에 병색이 짙은 얼굴로 그려졌지만 신성로마제국의 연방 국가인 고리치아의 공작부인이 됩니다. 유전병으로 파혼당한 수산 나는 평생 수녀원에서 살았고 루도비코는 이 가족 초상화에 그녀 의 삶을 기록하지 않았습니다.

안드레아 만테냐 「부부의 방」

자랑하고 싶은
두 가지 사건

'궁정' 장면은 단순한 가족 초상화가 아닙니다. 어떤 사건이 기록되어 있죠. 방금 밀라노 공작의 아들 루도비코 일 모로가 루도비코에게 중요한 편지를 전달하기 위해 급히 달려왔습니다. 루도비코 손에 전달된 편지를 읽고 그는 곁에 있는 남자에게 무언가를 지시합니다. 매부리코, 충직한 얼굴의 남자, 비서 마르실리오 안드레아시는 심각한 얼굴로 백작의 지시를 귀 기울여 듣습니다. 이 편지는 그림의 메시지에 중요한 단서를 제공합니다.

미술사 연구가 로돌포 시뇨리니Rodolfo Signorini는 루도비코 백작 손에 있는 이 편지가 1461년 12월 밀라노 공작부인 비앙카 마리아 비스콘티Bianca Maria Visconti가 보낸 지원군 요청서라는 것을 밝혀냅니다. 곤자가 백작은 밀라노 공국의 용병대장이었는데 당시 밀라노 공작이 중병으로 위중하자 반란이나 침입을 우려한 공작부인이 급하게 병력 지원을 요청한 것입니다. 이 그림에서 루도비코는 밀라노 공국의 용병대장으로서 자신이 얼마나 유용한 인물인지를 보여주고 있습니다.

이 사건은 북쪽의 벽화 '만남'으로 이어집니다. 곤자가 백작은 용병 기사의 옷을 입고 칼을 차고 있습니다. 급한 지원군 요청에 밀라노로 떠났던 그가 임무를 마치고 1462년 1월 만토바로 돌아오는 길에 둘째 아들을 만납니다. 둘째 아들 프란체스코는 추기경으로

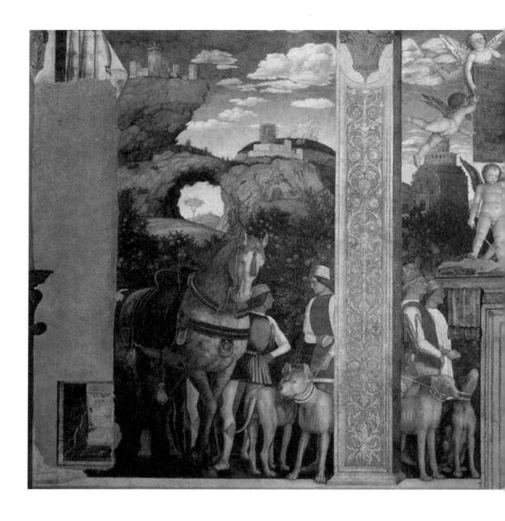

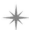

「부부의 방」의 '만남' 장면.

「부부의 방」의 '궁정'에서 루도비코 백작의 손에는 밀라노 공작부인에게서 받은 지원 요청 편지가 들려 있습니다.

임명받은 편지를 들고 아버지에게 소식을 전하죠. 밀라노 공국을 위기에서 구하고 추기경을 배출한 곤자가 가문의 경사를 기록하고 있는 것입니다. 작은 도시국가에서 추기경이 나오는 일은 대단한 공을 들여야만 가능했는데, 루도비코는 1459년 대종교 회의를 개최하고 피오 2세 교황에게 아들의 추기경직을 약속받습니다. 이로써 루도비코는 그토록 원했던 종교계의 인맥을 마련했죠. 추기경 옷을 갖춰 입은 프란체스코는 추기경직을 임명받은 편지를 손에 들고 있습니다.

두 장의 편지는 상징적입니다. 만테냐는 벽화에 편지를 그려 넣어 그림 속 이야기가 역사적인 사실이라는 것을 강조합니다. 루도

안드레아 만테냐 「부부의 방」

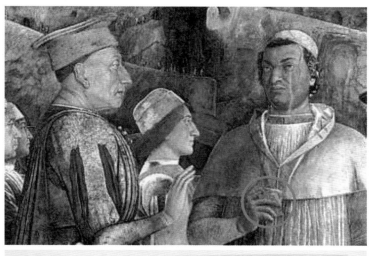

'만남'에는 밀라노 공국의 지원군으로 나섰던 곤자가 백작이 돌아와 추기경이 된 둘째 아들을 만나는 장면이 그려져 있습니다. 둘째 아들은 추기경직을 임명받은 편지를 손에 들고 있습니다.

비코에게 이 두 편지는 가문의 위상을 높이는 중요한 사건을 상징합니다. 로마 풍경을 배경으로 그려 넣은 것도 중요한 의미가 있죠. 루도비코와 아들이 만난 곳은 로마가 아니지만, 만테냐는 로마를 배경으로 그려 로마와 동맹을 맺은 만토바의 건재함을 드러냅니다.

이런 배경은 만테냐의 고대 로마에 대한 열정을 보여주는 것이

기도 합니다. 피렌체가 철학과 문학, 이상 세계에 대한 동경을 꿈꾸고 있을 때 북부의 화가 만테냐는 로마인들의 실용적인 건축을 동경했습니다. 로마 연구가 이탈리아 북부, 특히 파도바 대학에서 비문 연구로 활발해지면서 북부 르네상스 미술에는 고대 로마의 이야기들이 담깁니다.

르네상스 시대가 경제적인 풍요와 평화의 시대였다고 하지만 수많은 도시국가는 치열한 영토 전쟁을 펼쳤습니다. 그 시대에 작은 도시국가들은 어떻게 유지되었을까요? 작은 국가들의 운명은 그야말로 통치자의 능력에 달려 있었습니다. 통치자의 능력이란 군사력과 경제력 그리고 국제적인 인맥이었는데 르네상스 시대에는 인문학적인 지성까지 겸비한 가문들이 등장했죠. 곤자가도 그런 가문이었습니다.

곤자가 가문은 적어도 400년 이상 통치권을 유지하는데, 그 힘은 무엇보다 가족에 대한 사랑에서 나온 것입니다. 비록 자녀들은 나라의 안정을 위해 정해진 운명을 따라야 했지만 루도비코 곤자가는 자녀들을 유능한 인재로 기르기 위해 최고의 가정교사를 초빙해 최선을 다해 가르쳤습니다. 벽화에 함께 사는 사람들의 모습을 일일이 그린다는 것은 그들을 가족의 일원으로 대하는 애정에서 나온 것이죠. 어린아이부터 성인이 된 장남까지, 가정교사와 비서, 궁정인, 심지어 반려견 세 마리가 모두 출연한 이 벽화는 르네상스 시대 가족의 의미를 다시 생각하게 합니다. 인간에 대한 존중과 사랑은 철학적인 지성인이 아니라 나의 가족을 대할 때부터 적

안드레아 만테냐 「부부의 방」

용되어야 한다는 것을 말이죠.

「부부의 방」 천장화에서 방 안을 들여다보는 이들은 은밀한 사생활이 아니라 이 모범적이고 사랑스러운 가족 이야기를 듣기 위해 모인 것은 아닐까요?

1 가이우스 플리니우스 카이킬리우스 세쿤두스는 고대 로마 시대 법률가, 문학가, 행정관을 지낸 인물입니다. 『박물지』로 유명한 대 플리니우스의 조카이자 양자로 '작은 플리니우스'라 불립니다.

안드레아 만테냐
Andrea Mantegna, 1431-1506

대표작 「부부의 방」 「죽은 그리스도」

파도바 근교 이졸라 디 카르투로에서 태어난 이탈리아 화가로 공식적으로는 베네치아 공화국 시민이다. 어린 시절부터 그림에 뛰어난 재능을 보여줘 10대 후반부터 그림을 주문받는 화가의 길을 걸었다. 파도바의 스콰르초네라는 스승에게 그림뿐 아니라 고대 문헌과 고대 장식 기술을 배웠으며 파도바 안토니오 대성당에 남아 있는 도나텔로의 르네상스 조각에도 영향을 받았다.

23세에 베네치아 공화국을 대표하는 벨리니 가문의 딸과 결혼해 베네치아 르네상스 미술의 선구자라 불리는 조반니 벨리니Giovanni Bellini를 처남으로 둔다. 두 사람은 예술에 대한 열정으로 서로의 화풍에 영향을 주고받았고, 같은 주제의 그림을 각자 자신의 화풍으

로 그리고 차이점을 비교하면서 그림을 익혔다.

만테냐는 1465년 만토바 공국의 궁정화가가 된다. 세밀화 장식으로 유명한 플랑드르 화풍부터 고대 연구를 통해 현실적인 세계를 묘사하는 리얼리즘 미술까지 다양한 화풍을 발전시켰다. 베네치아 화풍을 모던하게 이끈 조반니 벨리니의 사실주의 양식에 지대한 영향을 끼쳤다.

만토바 궁정화가로 3대 통치자 밑에서 일했다. 그를 후원한 마지막 영주였던 프란체스코 2세 곤자가의 부인 이사벨라 에스테는 만테냐가 그림을 너무 못 그린다고 불만을 표했다고도 하니, 그의 화풍은 당시에도 호불호가 갈리는 스타일이었다.

만토바에는 만테냐가 직접 설계한 집이 있다. 둥근 형태의 안뜰은 그가 좋아하는 고대 로마의 신전을 모방한 것이다.

「부부의 방」벽화 장식에 그려진 안드레아 만테냐의 자화상.

10.

심리

초상화에 심리를 담아내기 시작한 혁신가

안토넬로 다 메시나 「수태고지의 마리아」

**Antonello
da Messina**

초상화는 한 사람을 추모하거나 가문을 상징하는 도구였습니다. 안토넬로는 수태고지를 받는 마리아의 얼굴을 정면으로 그려냄으로써 초상화를 인간의 내면을 담는 예술로 발전시킵니다.

2014년 볼로냐에서 네덜란드 화가 「베르메르와 렘브란트」 전시회가 열렸습니다. 소식을 들은 게 5월 25일, 전시회 마지막 날이었죠. 부랴부랴 볼로냐행 기차표를 끊고 달려갔습니다. 밤 9시까지 열린 전시 마지막 날에도 사람들로 북적였습니다. 네덜란드의 밤처럼 어두운 전시회장에는 진주처럼 반짝이는 작품이 있었습니다. 「진주 귀고리 소녀」입니다. 얀 베르메르Jan Vermeer의 1666년 작품이죠.

고개를 돌려 나를 보는 소녀의 눈동자가 반짝입니다. 진주 귀고리가 그녀의 순수한 영혼처럼 반짝이는 이 작품은 「모나리자」 이후 가장 매력적인 여인 초상화로 유명하죠. 초상화를 보고 있노라면 이 신비스러운 분위기가 오로지 그녀의 시선과 진주의 빛에서 나온다는 걸 알 수 있습니다. 시선과 빛으로 한 사람의 영혼을 담는 그림, 초상화는 사람의 얼굴을 작품으로 만들어내는 예술입니다.

르네상스 시대에는 시선과 빛으로 영혼을 표현할 뿐 아니라 보는 이의 시선까지 빼앗는 새로운 방식의 초상화가 등장합니다. 레오나르도 다빈치의 「모나리자」가 세상에 나오기도 훨씬 전, 시칠리아 출신의 화가 안토넬로 다 메시나가 지중해의 푸른 바다 곁에서 그린 「수태고지의 마리아」입니다.

이 그림은 내가 이탈리아에서 처음 만난 미술 작품입니다. 유학 가방을 푼 첫 주 일요일 날, 페루자의 동네 서점에서 샀던 첫 번째 이탈리아 미술 CD의 표지 그림이죠. '로베르토 롱기_{Roberto Longhi, 이탈리아의 20세기 미술사학자}가 들려주는 이탈리아 회화사'라는 제목의 CD 표지

2014년 「베르메르와 렘브란트」 전시회 입구에 걸려 있던 「진주 귀고리 소녀」

안토넬로 다 메시나 「수태고지의 마리아」

에는 파란 베일을 쓴 여인이 그려져 있었습니다. 강렬한 인상이었지만 아는 것이 없어 지나쳐 버렸는데 피렌체 복원 학교 미술사 선생님의 파일 표지에서 이 작품을 다시 보았습니다. "나도 이 그림이 그려진 CD가 있어요. 유명한 그림인가요?"라고 묻자, 선생님은 안타까워하는 눈빛으로 나를 바라보셨습니다.

"이건 초상화의 역사를 바꾼 작품이야. 내가 제일 좋아하는 작품이기도 하고."

볼로냐 전시회에서 「진주 귀고리 소녀」를 봤을 때 파란 베일의 마리아가 떠올랐습니다. 마리아의 시선과 빛뿐 아니라 미스터리한 또 하나의 시선을 담아 신비스러운 초상화로 알려진 「수태고지의 마리아」는 「진주 귀고리 소녀」와 묘하게 닮아 있었습니다.

「수태고지의 마리아」가 그려져 있는 CD.

이탈리아의 전통을
세운 초상화

「수태고지의 마리아」를 그린 안토넬로 다 메시나는 이탈리아에 유화를 들여온 화가이자 시칠리아 출신의 가장 위대한 예술가라 평가받는 작가입니다. 그의 그림 중 가장 독특한 초상화로 알려진 이 그림은 1866년 베네치아의 컬렉션에서 복제본이 발견되기 전까진 존재조차 몰랐던 작품입니다. 1906년 엔리코 브루넬리Enrico Brunelli가 시칠리아 주립 미술관에 있는 것과 베네치아 아카데미아 미술관에 있는 것 중 무엇이 진품인지 연구한 책을 출간하면서 비로소 그 아름다움과 독창성이 알려졌죠(베네치아 아카데미아 미술관에 있는 작품은 안토넬로의 스케치로 그린 복제본이며 진품은 시칠리아 주립 미술관에서 볼 수 있습니다).

학자들은 「수태고지의 마리아」를 연구하면서 마리아를 그린 방식과 빛의 정체, 마리아의 심리를 표현한 독특한 방식에 열광했습니다. 이탈리아라는 나라가 존재하기도 전인 1400년대에 '이탈리아의 전통을 세운 초상화'라고 평가했죠. 이탈리아는 1865년 건국되었고 르네상스 시대에는 여러 도시국가로 나뉘어 있었기 때문에 화풍도 피렌체, 베네치아, 로마 화파 등 지역별로 달랐습니다.

그럼에도 안토넬로의 이 초상화 양식은 모든 도시국가가 따르는 이탈리아의 전통이 되었습니다. 이탈리아의 초상화 양식이 외국의 황제나 군주에게도 인기가 있었다는 걸 생각해 보면 「수태고지의

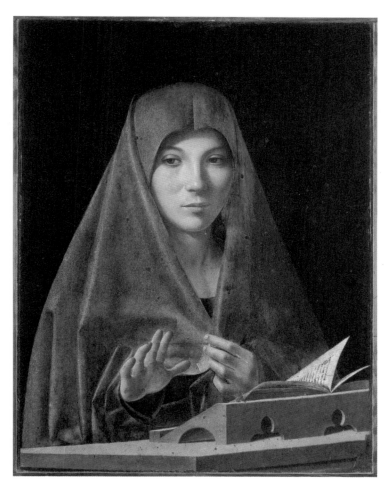

안토넬로 다 메시나 「수태고지의 마리아」
1475-1476년, 36.5×34.5cm, 팔레르모 시칠리아 주립 미술관

마리아」에는 단순한 그림 이상의 의미가 있죠. 초상화는 르네상스 미술에서 탄생한, 인간을 이해하는 또 하나의 예술이기 때문입니다.

「수태고지의 마리아」를 보면 파란 베일을 쓴 여인이 책상 앞에 앉아 있습니다. 그녀는 무엇을 본 걸까요? 한 손으로는 얼른 옷깃을 여미고 급하게 다른 손을 들어 무언가를 제지하는 듯합니다. 그러나 손동작과 달리 얼굴은 고요하게 한 곳을 응시합니다. 굳게 다문 입술로 누구를 바라보는 걸까요? 그녀 앞에 누군가 있다는 걸 알려주듯 방 안에 불어온 바람에 책장이 살랑거립니다.

이 그림은 마리아의 얼굴을 정면으로 그렸습니다. 파란 여인이 마리아라고 직감하는 건 복제본에는 여인의 머리에 후광이 그려져 있기 때문입니다. 후광이 있는 파란 옷의 여인은 예수의 어머니 마리아를 상징합니다. 바람에 펄럭거리는 책장에는 'M' 자가 선명합니다. 'Magnificat'이라 불리는 마리아의 기도문 첫 음절이죠.

수백 년 「수태고지」의
전통을 뒤집다!

파란 옷을 입고 기도문을 읽는 마리아는 지금 무엇을 하고 있을까요? 대천사 가브리엘을 맞이하고 있는 게 아닐까요? 어두운 방 안이 갑자기 형언할 수 없이 환해집니다. 그녀 얼굴을 비추는 빛이 너무나 밝기 때문에 앞에 천사가 내려앉았을 것이

레오나르도 다빈치 「수태고지」
1475년, 98×217cm, 피렌체 우피치 미술관

라고 추측할 수 있죠. 오른손은 "저기요, 잠깐만요. 누구시죠?"라며 누군가를 가로막는 것 같죠? 그녀는 천사가 전하는 메시지에 놀란 것 같습니다.

이런 상상을 떠올리게 하는 이 장면은 수백 년 동안 그려져 왔던 모든 '수태고지'의 전통을 뒤집는 것입니다. 원래 수태고지 장면에는 마리아와 천사가 모두 등장합니다. 기도문을 읽는 마리아의 방으로 들어온 천사가 무릎을 꿇는 장면이죠. 1475년에 이 장면을 그린 레오나르도 다빈치도 전통을 벗어나지 않았습니다. 그러나 같은 해에 그려진 「수태고지의 마리아」에는 천사가 없습니다. 몇 가지 단서를 통해 천사의 존재를 상상할 뿐이죠. 덕분에 누군가의 방문에 놀란 마리아의 모습을 더욱 자세히 관찰할 수 있게 되었습니다.

초상화란 인간의 모습을 그린 그림입니다. 전통적으로 죽은 자

를 사후에도 기억하기 위해, 누군가의 업적을 기리기 위해 제작되었습니다. 그런데 르네상스 시대에는 인물의 마음과 심리를 담는 초상화가 등장합니다. 안토넬로의 「수태고지의 마리아」는 천사에게 고지를 받는 풍경이 아니라 고지를 받는 마리아의 마음이 담긴 초상화로 그려졌습니다. 이제 인간 마리아의 진정한 초상을 보게 된 것입니다.

마리아는
무엇을 바라보는 걸까?

안토넬로의 「수태고지의 마리아」는 르네상스 초상화의 혁명이라고 불립니다. 예수의 '어머니'가 아니라 '인간' 마리아의 입장에서 생각했기 때문입니다. 마리아가 천사에게 놀라운 메시지를 들었을 때 그녀의 얼굴은 과연 어땠을까요? 그녀의 방 안에 환한 빛으로 들어온 초월적 존재, 천사의 방문 그 자체만으로도 놀랍고 두려웠을 마리아의 표정은 과연 어땠을까요? 그 시대의 화가가 이런 생각을 하며 그림을 그렸다는 것 자체가 이미 혁신적입니다. 르네상스 시대에도 종교화의 권위와 규칙은 여전히 강했기 때문입니다.

이 작품에는 두 개의 시선이 존재합니다. 천사를 바라보는 마리아의 시선과 마리아를 바라보는 또 하나의 시선, 즉 화가의 시선입

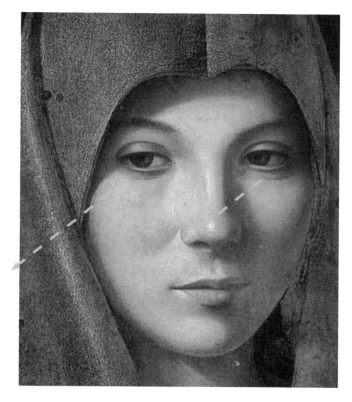

마리아는 빛이 드는 오른쪽 아래를 내려다보고 있습니다.

니다. 화가의 시선이란 그림을 바라보는 우리의 시선이기도 하죠. 「수태고지의 마리아」에는 배경이 없습니다. 어둠 속에서 그녀는 아랍 여인처럼 파란 베일로 머리를 가리고 고요한 가운데 환하게 들어오는 오른쪽의 빛으로 시선을 돌릴 뿐입니다.

마리아의 얼굴을 보세요. 이 작품의 주제가 그녀의 얼굴에 집중되어 있기 때문에 표정은 작가가 전달하려는 메시지의 핵심입니다. 그녀는 오른쪽 아래를 내려다보고 있습니다. 빛의 밝기와 눈동자의 방향으로 마리아의 오른쪽에 천사가 무릎 꿇고 앉아 있다고 상상해 볼 수 있습니다. 지금 막 천사가 내려앉은 것이죠.

천사가 나타난 시간을 암시하는 장치는 책입니다. 책장이 펄럭이고 있는 것은 이 공간에 바람이 일고 있음을 암시합니다. '바람'의 그리스어 어원은 '영혼' 또는 '정신'입니다.[1] 이 공간에 천사의 영혼이 나타난 것을 책장을 넘기는 바람으로 묘사한 것이죠. 물론 이는 마리아 영혼의 움직임을 표현한 것일 수도 있습니다.

지금 막 천사를 만난 마리아는 어떤 표정일까요? 안토넬로가 그린 마리아는 놀랍게도 조금도 동요하지 않고 침착하고 고요한 마음을 유지하고 있습니다. 입을 벌려 소리를 지르지도 않고 고개를 숙여 천사를 두려워하지도 않습니다. 성경에 의하면 당시 마리아의 나이는 14세쯤으로 추측합니다. 약혼자를 둔 14세의 소녀는 "성령으로 아기를 잉태하리라"라는 말을 듣고도 아주 작은 움직임만 보일 뿐입니다.

"저, 저기요. 잠깐만요. 거기서 얘기하세요" 하며 오른손을 들어 본능적으로 자신에게 닥칠 일을 막아보려는 동작을 취하죠. 왼손으로 옷깃을 여미는 모습은 두려움보다는 영혼을 보호하려는 행동으로 보입니다. 옷을 여민 손을 다르게 해석하는 학자들도 있습니다. "Dominus tecum(주가 내 안에 계신다)"라는 뜻이라는 것이죠.

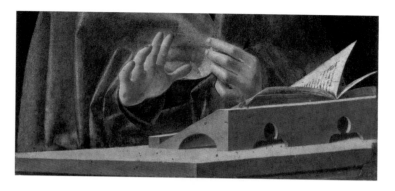

「수태고지의 마리아」에서 비스듬하게 놓인 독서대는 배경이 없는 이 그림에서 유일하게 깊이감을 주는 요소입니다.

그녀 앞에는 나무로 된 소박한 독서대가 놓여 있습니다. 빛을 받아 반짝이는 이 독서대는 안토넬로가 이탈리아 화가라는 것을 보여주는 특별한 장치입니다. 인간의 모습을 사실적으로 묘사하고 빛을 통해 명암을 표현하는 방식은 플랑드르 화풍에도 있습니다. 그러나 플랑드르 화풍은 정확한 원근법으로 공간의 깊이감을 표현하지 않았습니다. 비스듬하게 놓인 독서대는 배경이 없는 이 그림에서 유일하게 깊이감을 주는 것으로, 자칫 평면적으로 보이는 그림에 입체적인 사실감을 부여합니다. 안토넬로를 천재적인 화가라고 평가하는 것은 이런 단순한 요소들이 주는 강렬함 때문입니다. 위대함이란 단순하지만 강렬한 표현에서 나온다는 고전의 숭고미를 떠올리며 로베르토 롱기는 안토넬로를 가리켜 '심오한 위대함을 표현한 예술가'라 말하죠.

타원형과 삼각형은 마리아를 상징
하는 기하학적 요소입니다.

이 그림에는 기하학이 담겨 있습니다. 기하학의 질서를 화면에
구축한 피에로 델라 프란체스카의 규칙인 타원형과 삼각형은 곧
마리아 정신을 상징합니다.

　마리아는 이미 느끼고 있었을지도 모릅니다. 자신에게 일어날
일에 대해, 초자연적인 임신과 자신의 운명에 대해 말이죠. 갑작스
럽게 천사를 마주하고 성령 잉태를 예고받은 마리아의 표정과 자
세에 흐트러짐이 없는 것은, 안토넬로가 느끼는 마리아는 약하고
순종적이기만 한 여인이 아니라는 뜻입니다. 내면이 강한 이 여인
은 피할 수 없는 지금의 상황을 받아들이는 외유내강형 인간입니
다. 안토넬로는 그런 마리아를 바라보고 있는 것입니다.

안토넬로 다 메시나 「수태고지의 마리아」

그리움에서
시작된 초상화

초상화의 유래는 굉장히 낭만적입니다. 대 플리니우스는 『박물지』 35권 43장에서 사랑하는 사람을 마음에 새긴 한 여인의 사랑 이야기를 들려줍니다.

> 그리스의 코린트섬에 사는 도공의 딸이 아름다운 청년과 사랑에 빠졌습니다. 그런데 청년은 곧 전쟁을 하러 멀리 떠나야 했죠. 소녀는 그의 얼굴을 잊어버릴까 두려워 바위 앞에 그를 앉혀두고 촛불에 비친 애인의 그림자대로 윤곽선을 그었습니다. 그것을 본 아버지는 딸의 마음을 조금이라도 달래주기 위해 윤곽선 안에 흙을 채우고 그것을 구워 딸에게 전해주었습니다.

초상화는 누군가에 대한 그리움으로 만들어졌습니다. 이집트와 고대 로마에서는 주로 관 뚜껑에 죽은 자를 조각하는 등 사후에도 그를 기록하고자 초상화를 제작했습니다. 로마 시대 초상화는 예술적으로 발전합니다. 로마의 카피톨리니 박물관의 기원전 3세기경 제작된 「브루토」 청동상은 인간의 성격까지 묘사한 조각상입니다. 이런 사실주의 기법은 로마 후기에 완전히 사라지죠.

4세기 콘스탄티누스Constantinus I 황제 때는 거대한 황제 얼굴상이 조각됩니다. 모두를 지켜보고 있다는 메시지를 표현한 것이죠. 그래

「브루토」 청동상(왼쪽)과 「콘스탄티누스 황제」 조각상(오른쪽).

서 황제의 위엄을 상징하는 큰 눈과 단호한 표정, 거대한 크기에 집착합니다. 중세 시대에는 이런 상징성을 기독교의 신과 성인들의 도상에 그대로 적용하면서 초상화라는 의미 자체가 사라집니다.

이탈리아에서 다시 사람의 얼굴을 그대로 그리는 초상화가 등장한 건 조토 디 본도네Giotto di Bondone 시대입니다. 조토는 친구인 단테의 초상과 자신의 얼굴을 바르젤로 미술관의 벽화에 그려 넣었습니다. 1000년간 잊혔던 초상화 양식이 되살아난 것이죠. 조토의 단테 초상화는 옆모습입니다. 로마 시대 주화에 새기던 황제의 초상화 양식에서 부활한 것입니다. 옆모습 초상화는 르네상스 초기 초상화 양식으로 유행하는데, 그런 현상에는 나름대로 근거가 있었습니다.

상징하는 도구에서
공감하는 예술로

　1400년대 중반 이후 이탈리아 사회는 경제적인 부흥과 문화적인 발전으로 그야말로 '르네상스 시대'를 맞이합니다. 사람들은 서서히 종교화 외에도 집 안을 꾸미기 위한 작품을 주문하기 시작했는데 이 시기에 완전히 독립적으로 발전한 것이 초상화입니다. 르네상스 시대 사람들은 왜 비싼 돈을 들여 초상화를 가지려고 했을까요?

　대 플리니우스는 『박물지』에서 전설의 고대 화가 아펠레스가 그린 초상화 이야기를 소개합니다. 아펠레스는 안티고노스Antigonos I 왕의 초상화를 옆모습으로 그렸습니다. 안티고노스 왕의 애꾸눈을 가리기 위해서죠. 아펠레스는 훌륭한 화가란 인물의 결점을 자연스럽게 감추면서 화가의 솜씨로 그럴듯하게 그려야 한다고 생각했습니다. 『회화론』의 저자 레온 바티스타 알베르티는 『박물지』를 읽고 초상화에 대한 아펠레스의 가르침이 무엇인지 골똘히 생각합니다. 그리고 초상화란 모델을 똑같이 그리는 것이 아니라 고상하게 그려야 한다는 뜻으로 이해하죠. 이때부터 르네상스 시대 옆모습 초상화는 다른 가치를 띠게 됩니다. 화가들과 인문학자들은 옆모습 초상화가 가문의 이미지를 좋게 보이게 한다는 것을 깨달았죠. 그렇게 초상화에 고상함을 담기 시작합니다.

　초상화에 대한 가문들의 집착이 얼마나 대단했는지를 보여주는

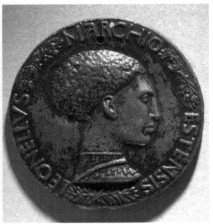

피사넬로가 그린 레오넬로 공작의 초상화(왼쪽)와 레오넬로 공작 기념 주화(오른쪽).

일화가 있습니다. 페라라 공국의 레오넬로 데스테Leonello d'Este 공작은 자신의 초상화로 가문의 이미지를 상징하려 했습니다. 그는 두 명의 화가에게 자신의 초상화를 그리게 한 후 맘에 드는 것을 사겠노라고 선언합니다. 베네치아 화가 야코포 벨리니Jacopo Bellini와 베로나 화가 안토니오 피사넬로Antonio Pisanello가 초상화 경쟁을 하죠. 누가 이겼을까요? 레오넬로 공작은 벨리니의 그림을 구입합니다. 피사넬로는 자신을 너무 마르게 그렸다고 못마땅해했죠.

애석하게도 현재 남아 있는 건 피사넬로의 초상화뿐입니다. 그런데 그림 속 레오넬로 공작의 머리 모양이 좀 이상합니다. 뒤로 혹이 난 것처럼 부풀어 있죠. 이것은 피사넬로의 실수가 아니라 레오

안토넬로 다 메시나 「수태고지의 마리아」

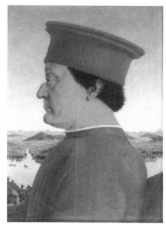

피에로 델라 프란체스카가 그린 몬테펠트로 공작의 초상화(왼쪽)와 독수리 부리가 그려진 몬테펠트로 가문의 문장(오른쪽).

넬로 공작의 의도입니다. '레오넬로Leonello'는 '큰 사자'란 뜻입니다. 그는 사자처럼 보이고 싶은 마음에 뒷머리를 부풀렸습니다. 그의 초상화는 늘 사자 머리 스타일로 그려졌죠. 기념 주화에 새겨진 레오넬로 공작의 머리는 더 크게 부풀어져 있습니다. 이는 이 시대에 군주들이 초상화로 자신을 브랜딩했음을 뜻합니다. 사람들에게 자신이 누구인지 확실하게 각인시키는, 고상하면서도 효과적인 방법이 초상화 마케팅이었습니다.

초상화 마케팅을 잘 활용한 또 한 명의 르네상스인은 우르비노 공작 페데리코 다 몬테펠트로Federico da Montefeltro입니다. 피에로 델라 프란체스카가 그린 「몬테펠트로 공작」 초상화도 옆모습입니다. 몬

테펠트로 공작도 애꾸눈이었는데 피에로는 아펠레스 방식으로 그를 고상하게 그려냅니다. 이 그림은 몬테펠트로 공작의 유난히 구부러진 매부리코가 인상적인데, 공작의 매부리코는 가문의 문장인 독수리 부리를 상징합니다.

레오넬로 공작의 브랜드는 사자 머리이고, 몬테펠트로 공작의 브랜드는 독수리 부리였습니다. 르네상스 시대에 비싼 돈을 들여 초상화를 주문한 목적은 자기를 브랜드로 만들어 널리 홍보하는 것이었습니다. 상인이나 군인, 교황과 왕까지도 자신을 브랜딩하기 위해 초상화에 자기만의 상징을 그려 넣었습니다. 그런데 이러한 양식은 르네상스 후기에 보다 사실적인 모습을 담는 초상화로 변합니다. 상징보다 성격을 표현하는 방향으로 바뀐 것이죠. 그 전환점의 빗장을 연 화가가 바로 안토넬로입니다.

안토넬로처럼 인간의 심리를 초상화에 담는 화가가 있었습니다. 베네치아 화가 로렌초 로토Lorenzo Lotto입니다. 그는 위엄 있는 이미지로 그리는 이른바 '공적 스타일'이 유행하던 1500년대에 인간의 감정을 밀도 있는 심리 묘사로 표현한 새로운 초상화를 선보입니다. 그가 그린 「병든 청년」은 사랑하는 여인에게 마음을 고백한 뒤 거절당한 청년이 느끼는 아픔을 핼쑥한 얼굴과 흔들리는 눈빛으로 묘사한 걸작입니다. 아름답고 좋아 보이는 것을 그리는 초상화에 몰두하던 1500년대 인간의 병약한 마음과 내면의 상처를 표현한 최초의 심리 초상화입니다. 이렇게 한 사람을 기억하기 위해 그려졌던 초상화는 르네상스 시대에 들어 가문을 상징하거나 마음을 관찰해 기록

안토넬로 다 메시나 「수태고지의 마리아」

로렌초 로토 「병든 청년」의 부분
(1530년).

하는 작품으로 발전하며 인간을 이해하는 미술로 나아갔습니다.

최신 복원 기술로
밝혀낸 놀라운 사실

「수태고지의 마리아」는 이탈리아에서 디지털 가상 복원을 도입한 첫 번째 작품입니다. 디지털 가상 복원은 실제로 복원되었을 때의 상태를 예측하기 위해 디지털로 복원된 모습을 미리 보는 방법으로, 실제 복원 과정에서 일어날 수 있는 실수를 줄이고 더 나은 방법을 찾는 데 유용합니다. 1995년 미술 교육 연구가

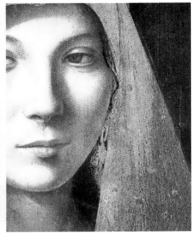

왼쪽의 방사성 촬영 사진(그림 A)과 오른쪽의 디지털 가상 복원 이미지(그림 B).
© Nadia Scardeoni archivi

나디아 스카르데오니Nadia Scardeoni는 6년간 디지털로 복원하는 방법을
연구했죠. 그 과정에서 작품 원본에 있던 새로운 사실들을 발견합
니다.

　이 복원 연구에서 가장 흥미를 끈 건 미술사학자 아돌포 벤투리
Adolfo Venturi가 1915년에 쓴 글에 나오는 "마리아의 얼굴 그림자 아래
검은 머리카락 몇 가닥"입니다. 그 후 100년 동안 덧칠된 「수태고지
의 마리아」에서는 찾아볼 수 없는 것이었습니다. 나디아는 방사선
촬영을 통해 여러 겹의 물감 층 내부를 들여다보았습니다. 그리고
정말 몇 가닥의 머리카락을 발견합니다. 파란 베일 사이에 삐져나
온 여성의 머리카락이 그려져 있었습니다.

방사선 촬영으로 찍힌 몇 개의 빨간 선이 마리아의 잔머리입니다(그림 A). 이것을 디지털로 복원했죠(그림 B). 이토록 섬세하게 그려진 머리카락은 안토넬로가 마리아를 얼마나 현실적인 여인으로 묘사하고 싶었는지 그 의도를 말해줍니다.

종교화도 되고 초상화도 되는
미스터리한 그림

시칠리아의 원본과 베네치아의 복사본에는 모두 후광이 그려져 있었습니다. 1907년 찍은 원본의 흑백 사진에도 후광이 있습니다. 마리아를 현실의 여인으로 그린 안토넬로의 의도를 생각하면 후광은 어울리지 않죠. 이 후광들은 1800년대에 덧칠된 것으로 밝혀졌습니다.

안토넬로가 실제로 마리아에게 후광을 그렸는지의 여부에 따라 이 그림은 종교화가 되거나 초상화가 되는 미스터리한 비밀을 간직하고 있습니다. 머리카락까지 묘사한 마리아의 모습은 너무나 현실적이지만 상황을 대하는 그녀의 표정이 너무나 비현실적이기 때문이죠. 마리아는 신비한 오라aura에 둘러싸여 있습니다. 그녀는 천사를 바라보고, 화가는 천사를 바라보는 그녀를 바라봅니다. 깊은 어둠 속에서 그녀의 얼굴이 밝게 빛나는 건 오직 천사의 빛 때문일까요?

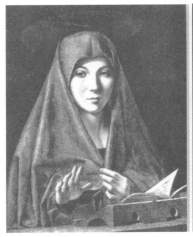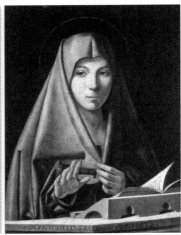

시칠리아 원본 흑백사진(왼쪽)과 베네치아 작품 사진(오른쪽). ⓒ Alinari

　　그녀 앞에 놓인 독서대의 모서리를 타고 따뜻한 빛이 공간 깊숙
이 들어옵니다. 이 빛은 공간 밖으로 퍼지는 동시에 그녀 안으로 고
요히 스며들고 있죠. 내면에서 반짝이는 마리아 영혼의 빛이 그녀
의 표정을 밝게 비춘 건 아닐까요? 이 그림을 계속 보고 있으면 그
녀의 눈은 천사를 바라보는 것이 아니라 마치 탐색하는 것 같습니
다. 그녀는 무엇을 탐색하고 있는 걸까요?

　　르네상스 시대에도 초상화는 여전히 누군가에게 보여주기 위해
그려졌습니다. 그러나 안토넬로는 왜 우리가 사람의 얼굴을 그리
는지 그 의미를 되돌아보게 합니다. 인간의 초상이란 앉아 있는 모
습을 비슷하게 그리는 것이 아니라 진정한 나를 응시하는 시간이

라고 말하죠. 그것은 내가 화가가 되어 나를 바라보는 시선입니다. 안토넬로는 당대에 초상화가로 인정받았습니다. 천변일률적인 초상화를 수없이 그리고 나서, 죽기 몇 년 전에 그린 이 「수태고지의 마리아」는 인간이 진짜로 바라봐야 할 것이 무엇인지 그의 철학을 보여줍니다. 바쁘게 살아가는 이 시대의 우리는 자신을 정면으로 응시하며 살고 있을까요? 안토넬로 다 메시나는 자기 내면을 탐색하는 마리아를 바라보며 우리에게 말하는 것 같습니다.

"자, 이제 당신 자신을 탐색할 시간입니다."

1 이탈리아어 '바람(vento)'은 그리스어 'anemos'로, 영혼 또는 정신을 뜻하는 라틴어 'anima'와 'spirito'의 어원이 됩니다.

안토넬로 다 메시나

Antonello da Messina, 1430-1479

대표작 「수태고지의 마리아」, 「서재의 성 제롬」

　시칠리아 동북쪽 항구 도시 메시나에서 태어났다. 15세에 가죽 공방에서 견습생으로 일했고 그 후 나폴리의 콜란토니오Colantonio 공방에서 그림을 배웠다. 콜란토니오 공방은 나폴리에서 가장 큰 공방으로, 벨기에와 네덜란드, 스페인에서 온 화가들이 일하고 있었기 때문에 그는 주로 플랑드르 화풍을 배웠다.

　27세에 고향 시칠리아로 돌아온 안토넬로는 그곳에서 결혼하고, 아들 자코벨로를 낳는다. 이후에 자코벨로 역시 아버지처럼 화가가 된다. 시칠리아에서 활동하던 시기에 초상화를 많이 그렸는데 당시 이탈리아의 전통인 옆모습 초상화가 아닌 플랑드르 화풍으로 초상화를 그린다.

1470년부터 이탈리아 내륙으로 건너와 로마, 토스카나, 베네치아로 여행을 떠난다. 이 시기에 원근법을 새로 공부한다. 그의 사실주의 기법과 이국적인 화풍에 대해 입소문이 나면서 밀라노 공작의 궁정화가 제안을 받는다. 그러나 안토넬로는 그 제안을 거절하고 베네치아에 2년간 머문다. 이때 조반니 벨리니 공방에서 일했으며 베네치아 화풍에 많은 영향을 끼친다. 다시 시칠리아로 돌아온 그는 고향 메시나에서 살다가 1479년 생을 마감한다.

안토넬로는 플랑드르 화법의 세밀 묘사와 이탈리아 화법의 원근법으로 정확하게 공간 묘사를 해냈다. 당시에 두 가지 화풍을 성공적으로 융합시킨 화가가 드물었기 때문에 그는 독보적인 경력을 쌓을 수 있었다. 두 가지 화풍을 발휘한 대표작은 1476년 작 「서재의 성 제롬」이다.

그의 화풍에서 가장 눈여겨볼 것은 초상화다. 섬세한 묘사에 집중하는 플랑드르 화풍을 이탈리아의 완벽한 비율의 데생에 접목시켜 눈앞에서 실물을 바라보는 것처럼 인물을 실감 나게 그렸다. 유화 기법으로 섬세하게 묘사했으며 심리적인 요소를 가미해 초상화에 성격을 부여하는 전통을 만들었다. 그의 초상화 양식은 이탈리아의 전통 양식에 큰 영향을 끼쳤다.

안토넬로 다 메시나 「천사에게 기댄 죽은 그리스도」
1478년, 74×51cm, 마드리드 프라도 미술관

11.

아름다움

다정한 예술가가 보여준 아름다움의 극치
라파엘로 산치오 「성모 마리아」

**Raffaello
Sanzio**

사교적이고 다정했던 라파엘로는 화가들과 진한 우정을 나누며
함께 미술을 연구하고, 겸손한 자세로 계속 배우며 성장합니다.
그렇게 우아한 아름다움을 절정으로 끌어올립니다.

2000년 밀레니엄 시대가 시작되던 해, 사람들은 한껏 들떠 있었습니다. 누군가는 종말을 이야기했고 누군가는 지금과 다른 세상이 올 것이라 기대했죠. 한 세기가 바뀔 때마다 인간은 늘 새로운 변화를 기대했습니다.

1400년대 르네상스 시대가 시작될 때도 그랬습니다. 흑사병의 검은 재앙에서 막 벗어나 풍요로운 경제의 활기 속에서 르네상스 3대 선구자가 시각 미술의 시대를 열었습니다. 브루넬레스키와 도나텔로, 마사초입니다. 그들은 피렌체를 활보하며 건축과 조각, 회화 분야에서 인간의 재능을 발휘했습니다.

그렇게 세기가 바뀌어 1500년이 됩니다. 신은 여전히 미술 발전이 정점에 도달하지 못했다고 여겼던 걸까요? 이번에는 끝장을 볼 기세로 인류 역사상 최고의 예술 경연이 펼쳐집니다. 각자 다른 재주를 가진 레오나르도 다빈치와 미켈란젤로, 라파엘로는 예술 천

재 오디션에 참가하는 도전자처럼 피렌체를 무대로 '쇼 미 더 머니'
를 펼칩니다.

　이들은 이 땅에 완벽한 미술이 무엇인지 보여줘야 하는 천명을
받고 태어난 사람처럼 인간이 아닌 신급으로 예술의 모든 정상을
달성해 나갑니다. 다빈치가 「모나리자」로 사람의 언어로는 표현 불
가능한 인간의 초상을 완성하자, 미켈란젤로는 회화의 신에게 보
여주려는 듯 시스티나 예배당 천장에 엄청난 양의 조각상들을 그
려 넣습니다. 그리고 이 둘이 끝이 보이지 않는 무한 경쟁을 펼치고
있을 때 이탈리아 동쪽의 작은 도시에서 평화롭게 자란 해맑은 성
격의 남자가 등장해 세기의 경연 대회에 마침표를 찍습니다. '그림
의 신'이라 불리는 라파엘로 산치오입니다.

　르네상스 3대 거장이라 불리는 이들은 100년 전 바로 그 땅에
서 르네상스 미술을 일으켰던 선구자 세 사람의 역할을 그대로 계
승합니다. 다빈치는 피렌체의 돔을 만든 브루넬레스키처럼 무에서
유를 창조하고, 도나텔로의 조각 정신을 물려받은 미켈란젤로는
「피에타」에서 주름진 얼굴의 마리아를 불멸의 비너스로 조각합니
다. 막내 라파엘로는 착한 성품을 제외하면 마사초와 거의 유사성
이 없는 듯 보이지만 인간 내면의 아름다움을 보는 화가의 눈만큼
은 그와 꼭 닮은 것 같습니다.

　'르네상스 3대 선구자들'이 새로운 미술 시대를 열기 위해 빗장
을 풀었다면, '르네상스 3대 거장들'은 그 거대한 여정이 끝나는 정
상을 향해 달려갔습니다. 무서운 속도로 예술의 정점을 향하던 세

　　　　　　　　　　　　　　　라파엘로 산치오 「성모 마리아」

명의 거장 중, 가장 늦게 출발하고 가장 일찍 죽었지만 세련된 매너로 사람들을 행복하게 해준 예술가 라파엘로가 1504년 피렌체에 막 도착합니다.

인체를 과학적으로
보는 눈

라파엘로는 시에나에서 두오모 성당 벽화를 그리던 중 피렌체에서 온 수도사에게서 흥미로운 소식을 듣습니다. 미켈란젤로와 다빈치가 베키오 궁에 그리기로 한 벽화의 스케치를 전시 중인데 화가들의 발길이 끊이지 않는다는 것이죠. 그 말에 라파엘로의 귀가 번쩍 뜨였습니다.

피렌체 안눈차타 성당 안뜰에는 「앙기아리 전투」를 그린 다빈치의 스케치들과 「카시나 전투」를 위한 미켈란젤로의 스케치들이 전시되어 있었습니다. 흔히 생각하는 전쟁화가 아닌 뒤엉킨 사람들의 요상한 몸동작으로 가득한 미켈란젤로 작품과, 살아 꿈틀대는 말들 사이에 생생한 표정들을 그려 넣은 다빈치의 작품은 너무 놀라운 것이어서 라파엘로는 그 자리에서 몇 시간 동안 움직이지 못합니다. 그는 즉시 자신의 후원자인 우르비노의 공작에게 새로운 화풍을 배우기 위해 피렌체에 머물 수 있도록 추천서를 써 달라고 간청합니다.

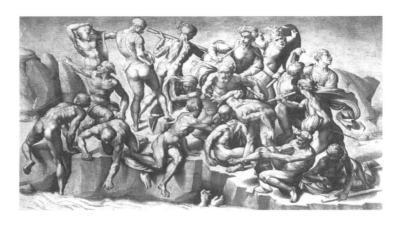

미켈란젤로 부오나로티 「카시나 전투」 스케치
1504년, 76×130cm, 아리스토틸레 다 상갈로의 모사본

레오나르도 다빈치 「앙기아리 전투」
1504년, 루벤스 또는 다른 화가가 그린 모사본

1504년부터 일자리를 얻어 로마 교황청으로 떠나는 1508년까지 라파엘로는 피렌체에서 다시 그림을 배우는 학생의 마음으로 돌아갑니다. 화가 라파엘로가 회화의 거장이 될 수 있었던 건 새로운 기술을 열정적으로 배우려는 자세 때문이죠.

운 좋게도 다빈치와 미켈란젤로가 모두 이 시기에 피렌체에서 활동하고 있어 라파엘로는 그들의 미술을 가까이서 배울 수 있었습니다. 두 거장은 인체 해부를 통해 과학적인 눈으로 인간의 몸을 그렸기 때문에 라파엘로가 그동안 배운 화풍에서는 찾아볼 수 없는 장엄함과 생생한 자연주의가 담겨 있었습니다.

라파엘로는 피렌체에 체류하는 동안 특히 '성모 마리아와 아기 예수(성모자상)' 제단화를 많이 그렸습니다. 그의 성모자상은 라파엘로 본연의 성품을 가장 닮은 것으로, 다른 어떤 화가들의 작품보다 특히 아름다워 "완벽한 아름다움을 표현한 성모자상"으로 평가받습니다.

라파엘로는 거장들의 기술을 찰떡같이 소화해 내는 재능뿐 아니라 우아한 기품으로 다정하고 따뜻한 어머니의 사랑을 아름답게 표현합니다. 재능을 빛나게 하는 예술가의 타고난 본성이 작품에 스며든 것이죠. 그의 온화한 성격은 완벽한 아름다움을 만드는 또 하나의 재능이었습니다.

라파엘로 산치오 「자화상」
1504-1506년, 43.5×33cm, 피렌체 우피치 미술관

사랑받고 자란 예술가의
따뜻한 시선

　　라파엘로 산치오는 이탈리아 동쪽의 작은 도시
국가 우르비노 공국에서 태어났습니다. 라파엘로의 아버지 조반니
산치오Giovanni Sanzio는 몬테펠트로 궁정의 일을 맡은 화가이자 유능한
초상화가였습니다. 만토바 공국의 예술 후원자로 유명한 이사벨라
에스테 공작부인이 초상화를 주문할 정도의 실력파였죠.

　　당시 이탈리아 중산층들 사이에서는 어린아이를 2세까지 시골
농가에 맡겨 키우는 관습이 있었습니다. 그러나 40대에 외동아들
을 얻은 라파엘로의 부모는 아들을 시골로 보내지 않고 직접 키웠
습니다. 라파엘로는 다정한 부모에게서 사랑을 듬뿍 받고 자랐죠.
또 아버지를 따라 궁정을 드나들고 많은 예술가와 지성인을 만나
면서 그림을 놀이처럼 배웠습니다. 이는 훗날 교황이라는 고객에
게도 주눅 들지 않고 세련된 매너로 관계를 유지할 수 있었던 바탕
이 됩니다. 그러나 안타깝게도 가족의 행복은 오래가지 못합니다.
라파엘로는 8세에 어머니를, 11세에 아버지를 잃고 삼촌에게 맡겨
집니다.

　　라파엘로 생가에 남아 있는 벽화 「산치오 집의 마리아」는 라파
엘로가 15세에 그린 것입니다. 처음엔 조반니의 그림으로 여겨졌
지만 이탈리아 학자들이 라파엘로 작품임을 확인합니다. 다정하고
따뜻했던 어머니에 대한 기억으로 그린 것이죠.

단정한 머리 장식을 한 어머니는 다정하게 아기를 감싸고 아기는 엄마 팔에 안겨 행복한 잠에 빠져 있습니다. 이 벽화는 라파엘로가 그토록 성모마리아를 따뜻하게 그린 이유를 설명해 주죠. 라파엘로의 '성모 마리아'는 어머니에 대한 라파엘로의 그리움으로 이상화된 여성입니다.

라파엘로 산치오 「산치오 집의 마리아」
1498년, 97×67cm, 우르비노 라파엘로 생가

　　　　　　　　　　　　　라파엘로 산치오 「성모 마리아」

삼각 구도로 만드는
하나의 세계

라파엘로는 평생 수많은 성모자상을 그렸습니다. 모두 마리아와 예수를 어머니와 아들의 관계로 묘사했죠. 사람들은 아기 예수를 바라보는 마리아의 놀랍도록 다정한 눈길에 감탄합니다. 그러나 완벽하게 아름다운 이상적인 모습으로 마리아를 그리기 시작한 건 다빈치와 미켈란젤로의 스케치를 본 후였습니다. 그전까지 라파엘로의 마리아는 구도나 형태의 조화보다 귀여운 아기를 부드럽게 안고 있는 감성적인 모습을 보여주었습니다.

이 무렵 다빈치는 그림 화면을 하나의 세계라 가정하고, 인물들이 어떤 구도와 자세로 있어야 세상의 중심으로서 인간을 진실되게 그릴 수 있는지 연구합니다. 그는 사람들의 시선을 삼각형 안에 모아서 주제를 선명하게 전달할 수 있는 삼각 구도가 이상적인 구도라고 생각했습니다. 주인공의 얼굴을 위쪽 중앙에 놓고 아래 양쪽으로 다른 인물들을 배치하는 삼각 구도는 전체적인 안정감을 주죠.

라파엘로는 다빈치에게서 삼각 구도의 장점을 들은 후 성모자상을 그리는 데 적용합니다. 좋은 것을 빨리 알아보는 센스와 뛰어난 응용력도 라파엘로의 능력이었죠. 1506년 제작된 「벨베데레의 성모」는 라파엘로가 처음으로 삼각 구도를 적용한 작품입니다.

마리아는 왼쪽 다리를 뻗어서 몸을 삼각형으로 만들고 그 가운

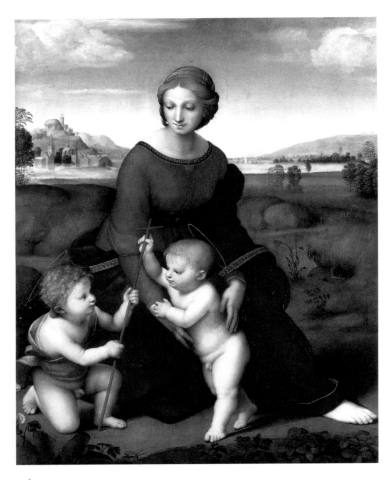

라파엘로 산치오 「벨베데레의 성모」
1506년, 113×88cm, 오스트리아 비엔나 국립 미술관

데 서 있는 아기 예수를 부드럽게 안습니다. 아기 예수는 오른쪽에 무릎 꿇고 앉은 세례자 요한이 내민 나무 십자가를 받아줍니다. '십자가 순교'라는 운명을 어쩌면 이렇게 사랑스럽게 받을 수가 있을까요?

순교의 메시지를 표현한 이 작품은 고전의 '고상한 아름다움'을 자연스럽게 부각합니다. 모든 빛은 아기 예수에게 집중되어 있죠. 앙증맞게 서 있는 왼쪽 다리가 마치 운명의 무게를 지탱하듯 밝게 빛나고 있습니다. 마리아의 붉은 옷은 예수의 피, 그 위에 세워지는 교회를 상징합니다. 가톨릭교에서는 마리아가 곧 교회의 어머니라 선포했기에 파란 망토 밖으로 나온 마리아의 오른발은 교회의 머릿돌을 상징합니다. 마리아는 아름답고 멜랑콜리한 표정입니다. 아들의 운명을 바라보는 어머니의 마음이 담겨 있기 때문이죠. 라파엘로는 종교적 소명을 가진 마리아가 아니라 아들의 죽음을 준비하는 어머니의 아픔을 표현합니다. 어머니의 사랑을 가장 진실하게 보여주는 표정인 것이죠.

이 무렵 라파엘로의 채색법이 달라집니다. 물감을 엷게 풀어 여러 번 덧칠하는 기법으로 색감을 부드럽고 깊게 표현합니다. 물론 이것도 다빈치에게서 영향을 받은 것이죠. 라파엘로는 거장의 장엄함을 배운 후 세밀한 묘사에 치우치던 방식에서 벗어나 전체의 균형과 조화, 의미 있는 형태와 자세 등을 그려 넣기 시작합니다.

예술가가 우정을
꽃피울 때

「벨베데레의 성모」를 그린 후 라파엘로의 명성은 날로 높아집니다. 예술을 사랑하는 피렌체 사람이라면 누구나 라파엘로의 성모자상 이야기를 했죠. 피렌체 사람들은 다른 도시인에게 배타적입니다. 지금도 외지인과는 깊은 우정을 나누지 않는 것으로 유명하죠. 그런 사람들이 라파엘로에게는 무척 호의적이었던 걸 보면 아버지만큼 사교적이었던 라파엘로의 성격을 짐작할 수 있습니다.

피렌체에서 그는 많은 친구를 사귀는데, 미켈란젤로의 스승인 도메니코 기를란다요의 아들이자 화가인 리돌포 델 기를란다요 Ridolfo del Ghirlandaio와 미켈란젤로의 「카시나 전투」스케치를 그린 아리스토틸레 Aristotile da San Gallo와의 우정은 매우 중요합니다. 이들은 미켈란젤로의 「카시나 전투」스케치 복사본을 여러 장 소장할 정도로 미켈란젤로를 좋아했습니다. 라파엘로는 미켈란젤로가 그린 인체를 스케치하며 그들과 함께 공부했죠. 이때부터 라파엘로는 인체를 데생할 때 해부학적인 형태를 고려하기 시작합니다. 자연에 보다 더 가깝게 그리기 위해 해부학적으로 인체를 연구한 미켈란젤로를 알게 된 후 라파엘로가 그리는 인물들은 훨씬 더 사실에 가까워집니다.

「방울새의 성모」도 이때 그려진 그림입니다. 여기서도 라파엘로

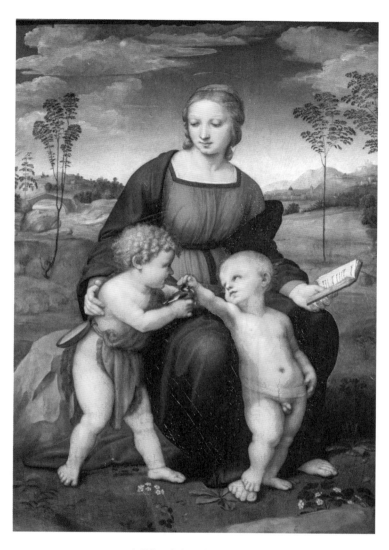

라파엘로 산치오 「방울새의 성모」
1506년, 107x77cm, 피렌체 우피치 미술관

는 삼각 구도를 유지하죠. 마리아는 빨간 상의에 파란 망토를 두르고 한 손에는 책을 들었습니다. 가죽 털옷을 걸친 어린 세례자 요한이 두 손으로 받친 방울새를 보여주자, 아기 예수는 새의 머리를 쓰다듬습니다. 마리아는 요한을 부드럽게 감싸 안습니다.

방울새는 가시 면류관을 쓴 예수의 머리에서 가시를 빼내어 주었다는 전설의 새입니다. 예수 이마에 박힌 가시를 빼내다가 자신을 찔러 이마에 빨간 표시가 남았다는 방울새는 예수의 순교를 상징합니다. 아기 예수가 방울새의 머리를 쓰다듬는 것은 순교의 운명을 알고 있다는 뜻입니다. 그것을 지켜보는 마리아 역시 아들의 운명을 알고 있죠.

「방울새의 성모」에서 주목할 것은 마리아의 자세입니다. 그녀는 예수가 기댈 수 있게 몸을 돌리고 고개는 세례자 요한을 바라봅니다. 두 아이 사이에 있는 마리아의 오른쪽 다리는 하늘의 존재와 인간, 즉 예수와 세례자 요한 사이의 거리를 표현하죠. 이 자세는 미켈란젤로에게 배운 것인데, 라파엘로 특유의 우아한 표현 때문에 마리아의 자세는 두 아이와 자연스러운 조화를 이루며 부드러운 인상을 줍니다. 어머니가 두 자녀에게 골고루 사랑을 나누어 주는 다정한 모습처럼 말이죠.

붉은 옷을 입은 마리아는 살구빛 피부로, 아이들은 황토빛 피부로 채색하여 여성과 남성의 피부 톤을 보여줍니다. 배경 그림에도 의미가 있는데, 바위는 광야에 사는 세례자 요한을 상징하고 예수가 기대고 있는 파란 망토는 하늘의 존재라는 걸 뜻합니다. 하늘 배

「방울새의 성모」에서 아기 예수가 방울새의 머리를 쓰다듬는 것은 순교의 운명을 알고 있다는 뜻입니다.

경은 투명한 색감으로, 땅 배경은 짙고 강한 색감으로 묵직하게 그렸습니다.

정교하게 계산된 모든 것이 서로 조화를 이루며 자연스럽게 녹아들어 있습니다. 라파엘로는 아름다운 그림이란 배경, 인물의 성격, 그림의 주제가 조화를 이룬 것이라고 생각했습니다. 부드럽게 조화를 이루며 살았던 그의 성격이 작품에도 반영된 듯합니다.

부드러운 촉감을
그려내다

라파엘로가 피렌체에서 보낸 4년은 예술에 대한 재능이 완벽하게 다듬어지는 시기였습니다. 다빈치에게서 자연과 닮은 인간을 이해하는 법을 배우고 미켈란젤로에게서 살아 있는 인간의 동작을 그리는 법을 배우며 라파엘로의 그림은 완벽해졌습니다.

피렌체에는 두 거장 외에도 배울 것으로 가득했습니다. 두오모의 붉은 돔은 건축과 기하학의 세계를 알려주었고, 종탑과 성당 안에서 본 도나텔로의 작품은 생생한 표현이 어떻게 예술에 생동감을 불어넣는지 깨닫게 했죠.

브랑카치 예배당에서는 마사초의 벽화를 보고 거장의 진지함에 깊은 감명을 받기도 했습니다. 햇빛이 쏟아지는 브랑카치 예배당의 원근법으로 만들어진 공간들은 마법처럼 그를 도시의 거리로 초대하는 듯했죠. 라파엘로는 선배들의 유산이 자신이 정복해야 할 예술의 정상에 있다는 사실을 깨닫고 평생 그 유산을 배우기로 결심합니다.

라파엘로가 피렌체에 머물던 시기는 피렌체 공화국이 혼란한 국제 정세에서 살아남기 위해 애쓰던 시대여서 인문학에 대한 열풍은 사그라지고 자연에 대한 관심이 유행했습니다. 피렌체에서 의미하는 완벽한 아름다움이란 자연을 최대한 닮은 것으로, 식물

라파엘로 산치오「성모 마리아」

라파엘로 산치오 「템피의 성모자상」 　　　 도나텔로 「파치의 성모자상」
1508년, 75×51cm, 　　　　　　　　　　　1430년, 74.5×69.5cm,
뮌헨 알테 피나코테카 　　　　　　　　　　베를린 보데 미술관

과 동물, 땅과 하늘, 인간의 다양한 본성을 이해하고 그것을 조화와
균형의 구도 안에서 표현하는 것이었습니다. 과학에 더 집중한 다
빈치나 인체의 동작에 꽂힌 미켈란젤로와 달리 모든 것을 조화의
균형대 위에서 만들어낼 줄 아는 라파엘로에게 완벽한 아름다움을
표현하는 것은 그의 본성을 따르는 일이었기에 더 자연스럽게 성
공할 수 있었습니다.

　완벽한 아름다움을 완성한 라파엘로의 타고난 재능으로 손에
꼽히는 것이 색에 대한 감각입니다. 「템피의 성모자상」은 피렌체
에 있는 동안 그의 채색법이 얼마나 부드러워졌는지 감상할 수 있

는 작품입니다. 소녀처럼 앳된 마리아가 이제 막 태어난 아기 예수를 투명한 베일로 감싸 안고 뺨을 비비며 어머니의 사랑을 표현합니다. 이 작품을 처음 보았을 때 어찌나 사랑스럽던지, 탄성이 절로 나오고 미소가 지어졌습니다.

끌어안고 싶을 정도로 부드러운 아름다움이 가득한 「템피의 성모자상」는 투명하고 맑은 채색 기법으로 그려졌습니다. 도나텔로의 부조 조각에서 영감을 받은 작품으로, 아기 뺨에 닿는 마리아의 촉감을 맑고 투명한 피부 색과 투명하고 붉은 라카의 부드러운 채색으로 깊은 빛을 덧입혀 표현했습니다. 이것은 우아한 마리아의 형상이 아니라 아기 예수의 뺨에 닿은 부드러운 촉감을 표현한 것입니다. 아기를 안은 어머니가 느낀 촉감의 부드러움을 섬세한 색감 표현으로 살려낸 것이죠. 촉감을 그린 작품이라니!

라파엘로는 어린 시절 자신을 안아주던 어머니의 부드러운 촉감이 그리웠던 걸까요? 이 그림을 보면 라파엘로가 왜 그토록 마리아를 아름답게 그렸는지 느껴집니다. 자신을 부드럽게 안아주던 따뜻한 어머니를 세상에서 가장 아름다운 여인으로 영혼 안에 간직한 라파엘로는 세상 모든 어머니를 가장 아름다운 여성으로 그립니다. 어머니 품 안에서 느낀 따뜻함과 심오한 사랑을 담아서 말이죠. 이렇게 라파엘로는 촉감을 시각으로 전환시키는 수준에 이릅니다.

　　　　　　　　　　　　　라파엘로 산치오「성모 마리아」

하늘과 땅을
연결하는 존재

친척인 브라만테의 초대로 라파엘로는 로마 교황청 화가가 됩니다. 1508년 로마에 간 그는 사랑스러운 '성모자상'이 아닌 보다 더 넓은 세상의 이야기를 그리기 시작합니다. 철학과 신학, 교회의 역사와 신화, 그리고 인물들의 정신을 담은 초상화까지, 다른 세상을 바라보게 되었죠. 로마 시절의 그는 '완벽한 아름다움'이 아니라 '기념하는 작품'을 목표로 그림을 그립니다. 사건과 사람들을 기념하는 작품을 상징적이면서 우아한 스토리텔링 기법으로 그렸습니다.

로마에 살기 시작하면서 라파엘로의 경력은 차원이 달라집니다. 그는 교황청을 위해 일했고 로마의 추기경, 재벌 가문들의 화가가 되었죠. 고객이 달라진 만큼 사회성이 좋은 라파엘로는 빠르게 작품 스타일을 바꿔나갑니다. 이 시기에 그려진 '성모자상'은 이제 소박한 어머니의 마음이 아니라 거대한 의미를 담은 기념비 석상처럼 변합니다.

1513년 제작된 「시스티나 성모」가 대표적입니다. 라파엘로는 이제 서 있는 마리아를 그립니다. 녹색 커튼이 열리고 신비로운 빛이 가득한 구름 사이에서 마리아가 아기 예수를 안고 등장합니다. 시스토 성인은 우리에게 손을 내밀며 마리아를 소개하고, 바르바라 성녀는 무릎을 꿇고 아래를 내려다보며 마리아를 소개합니다. 구

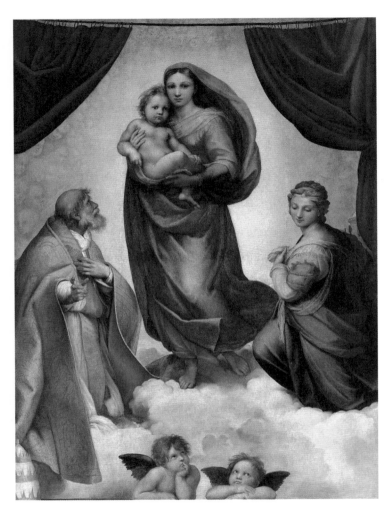

라파엘로 산치오 「시스티나 성모」
1513년, 265×196cm, 드레스덴 제말데 갤러리아

름 사이에서 태어난 것 같은 아기 천사들이 예수 탄생의 신비를 묵상하며 즐겁게 바라봅니다.

이 작품에서 마리아는 더 이상 한 가정을 지키는 따뜻한 어머니가 아닙니다. 마리아는 성인들에게 품격 있는 소개를 받으며 사람들 앞에 등장하는 무대의 주인공이죠. 영혼의 순수함을 가진 마리아는 구름 위에서도 사뿐하게 서 있으며 하늘과 땅, 인간과 신을 연결하는 위치에서 부드럽고 우아한 자태로 나타납니다.

그림을 자세히 보면 마리아와 예수는 신비한 빛으로 둘러싸인 구름 사이에서 막 나타났습니다. 시스토 성인과 성녀 바르바라가 그녀보다 더 앞으로 나와 있고 그들의 발 아래에 천사들이 있죠. 마리아는 오묘하고 신비로운 하늘과 인간 세상의 중간에 서 있는 것입니다. 이제 따뜻한 어머니는 태양 같은 여인의 모습으로 변화합니다. 아기 예수도 왕좌에 오른 자세로 어머니의 품에 안겨 있습니다.

이 그림에는 천사가 등장합니다. 턱을 괴고 천진한 표정으로 이 무대를 구경하고 있는 아기 천사들은 하늘의 위엄이 느껴지는 이 장면을 즐거운 분위기로 전환시킵니다. 예수의 권위와 메시지를 전하면서도 라파엘로 특유의 사랑스러움을 담아낸 것이죠. 대천사 라파엘을 의식하듯, 천사의 이름을 가진 라파엘로는 별이 된 어머니를 바라보는 천사에게 자신의 마음을 담은 것처럼 보입니다.

투명하고 우아한
색감을 복원하기 위하여

「방울새의 성모」는 1999년부터 8년간 복원한 끝에 라파엘로의 아름다운 색을 되찾은 작품으로도 유명합니다. 르네상스 미술의 열렬한 후원자이자 라파엘로가 자신의 집에 머물 수 있도록 호의를 베푼 로렌초 나지 Lorenzo Nasi는 라파엘로에게 선물받은 이 작품을 소중하게 간직했는데, 안타깝게도 1547년 지진이 나서 작품이 산산조각 납니다. 그의 아들은 무너진 집의 잔해 속에서 보물 같은 16개의 조각들을 찾아내 복원한 후 간직해 왔습니다.

「방울새의 성모」는 그동안 여러 번 복원을 거치며 훼손되었습니다. 그런데 가장 최근에 이루어진 복원을 통해 원본과 가장 흡사한 색을 되찾았습니다. 또 라파엘로가 색을 내기 위해 자신만의 밑칠 반죽을 만들었다는 것을 알아냈죠. 보통 밑그림을 그리는 밑칠 층은 흰색 백연 성분의 석고를 개어 사용합니다. 그런데 라파엘로는 흰색 백연에 은색 빛이 도는 주석가루와 노란색 젯소, 고운 유리 가루를 섞어 밑칠을 했습니다. 어둡고 탁하게 칠해야 하는 부분에는 유리 가루를 제외한 밑칠 반죽을 썼기 때문에 라파엘로의 그림은 투명하고 맑다가도 어둡고 깊은 느낌을 줍니다.

라파엘로는 물감을 얇게 여러 번 덧발랐습니다. 템페라 물감에 기름 성분을 섞어 사용했는데 물감을 많이 섞으면 탁해지기 때문에 조금만 섞고 얇게 여러 번 색을 덧입혔습니다. 시간이 오래 걸리

　　　　　　　　　라파엘로 산치오「성모 마리아」

색체 복원 연습 때 작업한 복원 전(위)과 후(아래)의 모습. 그림의 일부를 잘라 여백을 만들고 원본을 보면서 여백을 채웠습니다.

색체 복원에 사용한 색 기록.

는 대신 색의 농도와 깊이가 섬세하고 치밀해지는 효과를 내죠. 그래서 라파엘로의 그림은 복원하기가 특히 까다롭습니다. 색이 칠해진 층의 두께가 너무 얇아서 먼지를 제거하는 용액에도 쉽게 제거되기 때문입니다. 나는 피렌체 복원 학교에서 라파엘로의 기법으로 색채 복원을 연습했는데 사람의 피부를 칠하는 데도 여러 개의 색이 사용됨을 알 수 있었습니다. 라파엘로는 이런 기법으로 투명하고 부드러우며 우아한 아름다움을 창조했습니다.

천재 예술가의
영화 같은 최후

사람들에게 큰 기쁨을 주던 라파엘로는 어느 날 갑자기 사라집니다. 참으로 예기치 않은 죽음을 맞이했죠. 37세가 되기 열흘 전부터 원인 모를 열병에 시달립니다. 고열 증세가 나아지지 않자 라파엘로는 혹시 모를 일에 대비해 공중인에게 유언을 남깁니다. 현금과 집은 연인에게 넘겨주고, 로톤도 성당의 예배당 개축을 위해 성금을 내고, 남은 재산은 제자들에게 나누어 줍니다. 그때까지 결혼하지 않아 물려줄 가족이 없었기 때문입니다. 그리고 자신은 모든 신의 신전, 로마의 판테온에 묻어 달라고 유언합니다.

그 유언을 남기고 이틀 후 라파엘로는 눈을 감습니다. 그가 다시 일어나길 간절히 원한 수많은 사람이 오열했고 레오 10세 교황도

라파엘로 산치오 「성모 마리아」

통곡합니다. 그의 장례 행렬에는 수많은 인파가 모였습니다. 하나같이 라파엘로가 베푼 친절과 호의, 다정함을 추억하며 눈물을 흘렸습니다. 라파엘로는 어떤 이견도 없이 판테온에 묻혔습니다. 예술계에서도, 문화계에서도 그의 빈자리가 너무 컸기에 한동안 많은 사람이 다른 화가들에게 라파엘로의 작품을 그대로 그려 달라고 주문했습니다.

라파엘로의 죽음은 당시에 원인이 밝혀지지 않아 미스터리로 남았습니다. 그러다 라파엘로 서거 500주년이었던 2020년 밀라노-비코카 의과대학에서 죽음의 원인을 연구해 발표합니다. 그동안 매독, 말라리아, 폐렴 등 다양한 원인을 추적했는데, 이번 연구에서는 폐렴을 직접적인 사인으로 보았죠. 의사의 과실로 폐렴 치료가 아닌 다른 치료를 받다가 사망했다고 추정합니다.

그리스 고전을 능가한 르네상스 미술이 절정에 달하면서 사람들은 아름다움의 끝을 봤지만 한편으론 지난 100년간 촘촘히 짜놓은 형식들에 더 이상 새로움을 느끼지 못했습니다. 라파엘로도 르네상스 미술의 우아한 아름다움에 영원히 머물 수 없다는 걸 알고 있었던 걸까요? 라파엘로의 마지막 작품 「그리스도의 변용」에서는 화풍이 달라집니다. 화면이 검어지고 빛은 인위적으로 밝아지죠. 달라진 그의 마지막 화풍은 르네상스 3대 거장의 불이 꺼진 이탈리아에서 태어난 마니에리즘과 바로크의 일그러짐을 예고하고 있었습니다.

라파엘로는 그가 받은 천명을 다하고 자신의 생일날 죽습니다.

천재 예술가로서 그의 무대는 예술의 정상을 찍고 한 바퀴를 돌아 출발점에서 멈춥니다. 이제는 르네상스의 거장들이 이룩한 아름다움에 새로운 자유를 줄 때라고 느꼈을지도 모릅니다. 어쩌면 후배들을 위해 겸손하게 무대에서 내려온 건 아니었을까요?

라파엘로 산치오 「성모 마리아」

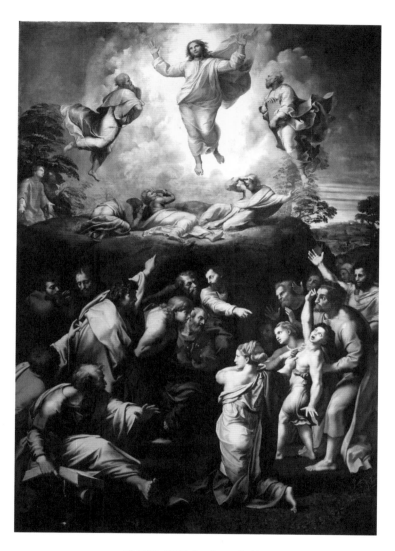

라파엘로 산치오 「그리스도의 변용」
1519-1520년, 405×278cm, 바티칸 미술관

라파엘로 산치오

Raffaello Sanzio, 1483-1520

대표작 다수의 성모자상, 「그리스도의 변용」, 「초상화」

레오나르도 다빈치, 미켈란젤로와 함께 르네상스 3대 거장이라 불린다. 뛰어난 데생 솜씨와 우아한 표현력으로 르네상스 미술이 추구하는 육체와 정신의 균형과 조화를 이루는 완벽한 아름다움을 가장 잘 표현한 화가로 평가받는다.

아버지 조반니 산치오 역시 궁정화가로 일했기에 라파엘로는 어린 시절부터 자연스럽게 그림을 배웠다. 천성이 선하고 다정하며 사교적인 데다 외모도 미남형이어서 남녀노소에게 모두 인기가 많았다. 부모를 어릴 때 잃고 고아로 자랐지만 아버지가 미리 마련해 둔 재산이 있어 살림이 궁핍하지는 않았다. 아버지의 공방을 물려받아, 스승 페루지노의 공방과 자신의 공방에서 모두 일했다.

주요 활동 도시는 페루자, 피렌체, 로마이다. 이 세 도시에서 미술 화풍을 세 번 변화시키며 작업했다. 페루자에서 전통적인 화법을 익힌 후 피렌체에서 자연주의적인 인체 연구와 화법, 원근법과 표현력을 연구하며 일취월장했다. 로마에서는 다양한 소재와 주제를 다루었고 미술에서뿐 아니라 건축가로서도 활동해 다양한 로마 저택 설계를 남겼다.

르네상스 시대를 이룬 모든 요소를 섭렵하고 균형감 있게 조화를 이루며 자신만의 화풍으로 완성한 작가로, 예술적 재능이나 인간적 성품 면에서 모든 이에게 행복과 만족을 주는 르네상스의 모범이다.

라파엘로 산치오 「발다사레 카스틸리오네 초상화」
1514-1515년, 82×67cm, 파리 루브르 박물관

12.

불안

죽음 앞에서 한없이 나약한 인간의 민낯
야코포 다 폰토르모 「그리스도의 매장」

Jacopo da
Pontormo

그리스도의 시신을 안고 있다고 상상해 봅시다.
신앙심이 깊어질까요, 비탄에 빠지게 될까요?
폰토르모는 둘 다 아니라고 생각했습니다.
그는 인간의 두려움과 불안을 솔직하게 그려냅니다.

　　　　피렌체의 명동이라 불리는 토르나부오니 거리에
는 6층 높이의 르네상스 건축, 스트로치 저택이 있습니다. 15세기
에 메디치 가문을 능가하는 재력가였던 스트로치 가문의 저택으로
현재는 미술 전시 공간으로 쓰이고 있죠.

　2017년 가을, 이곳에서 「피렌체의 1500년」이라는 제목으로
1500년대 마니에리즘 미술 전시회가 열렸습니다. 마니에리즘 미술
의 걸작으로 알려진 폰토르모의 '그' 그림을 가까이 볼 수 있어서
반가운 마음에 전시회에 들렀습니다. 피렌체의 산타 펠리치타 성
당 안에 걸려 있던 그 그림은 예배당 내부로 들어갈 수 없어 가까이
서 자세히 볼 수는 없었지만 처음 본 이후 계속 머릿속을 맴돌았던
작품이죠. 바로 마니에리즘 미술의 선봉에 있는 야코포 다 폰토르
모의 「그리스도의 매장」입니다.

르네상스 미술의
규칙을 깬 낯선 파격

현대 작품으로 봐도 될 정도로 파격적인 「그리스도의 매장」이 마니에리즘 전시장의 두 번째 방에 있었습니다. 전시회에서 가장 인기 있었죠. 피렌체 상인 카포니 가문의 개인 예배당을 위해 제작된 이 작품은 십자가에서 숨을 거둔 예수의 시신을 무덤에 옮기는 장면을 그린 것입니다. 그러나 언뜻 보면 사람들이 무질서하게 엉켜 있는 인간 탑 같은 모습뿐입니다. 종교화인데 십자가상이 없기 때문이죠.

이 그림에는 누가 예수이고 마리아인지 알려주는, 전통 도상학에 흔히 나오는 이미지나 옷, 장신구를 찾아볼 수 없습니다. 후광도 없는 사람들이 몸에 꽉 붙는 옷을 입고 이상한 자세로 쪼그리고 앉아 있는 모습은 낯설고 기이하기까지 합니다. 죽은 것처럼 몸이 축 늘어진 남자와 그에게 손을 뻗은 혼절할 듯한 여인이 있어 이 작품이 죽은 그리스도를 그린 그림이라 겨우 이해할 수 있죠.

「그리스도의 매장」이 르네상스 미술의 규칙을 따르지 않았다는 증거는 더 있습니다. 주인공 예수는 중앙이 아닌 왼쪽 아래에 있고 배경이 없어 공간의 원근법도 없습니다. 장소를 알 수 없는 이 미스터리한 장면에는 르네상스 미술에서 흔히 볼 수 없는 밝은 파란색과 분홍색 옷을 입은 사람들이 그려져 있죠. 그런데 화면을 가득 채운 혼란스러운 사람들은 알 수 없는 생동감을 전해줍니다. 미술의

야코포 다 폰토르모 「그리스도의 매장」

야코포 다 폰토르모 「그리스도의 매장」
1526-1528년, 313×192cm, 피렌체 산타 펠리치타 카포니 예배당

규칙이 안정되어 가던 시대에 등장한 이런 낯선 그림을 사람들은 어떻게 받아들였을까요?

르네상스 미술의 거장들이 걸작들을 만들어내던 절정의 시기에 이런 그림을 그린 화가가 나온 것도 놀라운 일이었지만 이 그림을 새로운 화풍으로 받아들인 시대의 안목도 놀랍습니다. 폰토르모의 이 그림은 구성, 인물들의 표현과 자세, 심지어 색까지 르네상스 미술의 규칙을 깨는 도전 정신을 보여줍니다. 그 도전 정신이 100년을 다듬어 온 르네상스 미술의 끝을 선언하고 마니에리즘이라는 새로운 미술의 막을 연 것이죠.

흥미로운 것은 르네상스 미술이 피렌체에서 시작된 것처럼 르네상스 미술을 부정하는 마니에리즘 미술도 피렌체에서 시작되었다는 사실입니다. 현대 미술을 예고하는 자유로운 예술 정신을 보여주는 마니에리즘은 왜 갑자기 등장한 걸까요?

현실과 똑같을수록
현실과 멀어진다

마니에리즘 미술은 르네상스 3대 거장이 예술의 모든 것을 정복해 더 이상 이룰 게 없었던 예술가들이 매너리즘에 빠져 그들의 작품을 답습한 미술이라 여겼던, 일명 '매너리즘 미술'을 말합니다. 영어식 명칭 '매너리즘mannerism'이 주는 편견 때문에 미

야코포 다 폰토르모 「그리스도의 매장」

술계에서는 '마니에리즘 미술'로 고쳐 부릅니다. 이탈리아어 '마니에라maniera'는 방법과 방식을 뜻하는데, 르네상스 미술의 거장들 방식을 따라 했다는 뜻으로, 1500년대 미술역사가 조르조 바사리가 처음 이 명칭을 사용했습니다.

마니에리즘 미술은 선한 윤리로 교훈을 주거나 아름다운 그림으로 기쁨을 주는 게 아니라 뒤틀리고 이해 불가한 그림을 그리는 특이한 경향을 띠기 때문에 1960년대 미술사학자 존 셰어만John Shearman이 재평가를 위한 담론을 제기하기 전까진 많은 오해를 받았습니다. 그동안 B급 화가들의 객기로 만들어진 미술 정도로 하찮게 여겨졌던 마니에리즘 미술은 현대에 와서 새롭게 조명되고 유럽에서 전시회도 많이 열리고 있습니다.

최근에는 마니에리즘 미술이 다빈치, 미켈란젤로, 라파엘로가 이룬 미술 양식을 기본 모델로 하되 고전 미술의 규칙을 개성 있게 변형하는 실험 정신으로 창조된 1500년대 미술을 뜻하는 용어가 되었습니다. 그 실험 정신이란 균형과 비례를 강조하는 안정된 삼각형 구도를 깨고 비대칭적으로 화면을 구성하는 것, 그리고 인물들을 정확한 비례와 우아한 자세가 아니라 기이하게 늘리며 과장된 동작으로 표현해 분위기를 어수선하게 만드는 것들이죠.

학자들은 마니에리즘의 이런 반항적 기질이 르네상스 미술의 정점에서 나온 이유를 궁금해합니다. 최근 연구에서는 두 가지 관점으로 이해하는데, 하나는 국제 정치와 종교의 혼란했던 시대정신을 반영했다는 것입니다. 바티칸의 시스티나 예배당이 만들어

진 시스토 4세 교황 때부터 조각가에게서 걸작을 뽑아낸 율리우스 2세 교황까지, 나날이 높아지던 교회의 권위에 제동을 걸며 1517년 마르틴 루터Martin Luther가 종교 개혁을 외치던 때였죠.

유럽도 교황과 이탈리아의 도시국가들, 스페인과 독일의 신성 로마제국, 영국과 프랑스 왕국이 먹고 먹히는 영토 전쟁으로 국제 관계가 복잡했습니다. 이에 종교의 가치와 복잡한 관계 변화를 바라보는 다양한 시선이 고전 규칙을 따르지 않으려는 예술가들에게도 나타난 것으로 이해합니다. 혼란한 시대에 혼란한 화풍이 등장했다는 것이죠. 생각해 보면 상식적으로 이해할 만합니다.

그럼 왜 그동안 '매너리즘에 빠져 지루하게 르네상스 작품을 답습한 미술'이라고 오해한 것일까요? 이는 마니에리즘 미술 작가들의 개인적인 성향을 이해하는 과정에서 생겼습니다. 1500년대 작가들의 사회성에 대한 의문이 제기됩니다. 당시의 미술 학교라고 할 수 있는 공방에서 스승의 화법을 배운 작가들이 오래된 고전 미술의 규칙을 깨고 시대를 반영할 정도로 용감하고 사회적인 의식이 강했는지를 따져본 것이죠. 과연 그랬을까요? 오히려 그 시대 화가들은 사교적이지 못하고 사람들을 만나는 일조차 꺼릴 정도로 사회성이 낮은 성격의 소유자라는 것이 밝혀집니다.

르네상스 미술의 정점에서 마니에리즘이 등장한 원인을 분석한 두 번째 시각은 마니에리즘 미술이 시대의 혼란을 반영하기에 앞서 화가 개인의 혼란한 정신을 반영했다는 것입니다. 즉, 그 많은 미술이 공통의 메시지가 아닌 지극히 개인적인 생각을 표현하게

되었다는 뜻입니다.

　마니에리즘 미술은 르네상스 미술이 담지 못하는 것을 표현하려 했습니다. 작가 개인이 느끼는 진짜 현실 말이죠. 마니에리즘 작가들은 '현실처럼' 그럴듯하게 그리는 미술의 가치를 가르친 알베르티의 미술 이론이 르네상스 3대 거장에 이르러 비로소 완성되는 듯 보였지만, 현실에 가깝게 표현하려 할수록 현실과 다르다는 것을 발견했습니다. 천재들처럼 완벽하게 재현할 수 없다는 절망감도 있었지만 한편으론 회의감도 있었던 것이죠.

　초기 마니에리즘 작가들은 허구의 아름다움이 아닌 '진짜' 현실을 표현했습니다. 그들이 진짜 현실을 표현하게 된 이유는 개인마다 달랐고 그 방식도 화가마다 달랐기 때문에 마니에리즘 미술은 현대인의 감성, 즉 다양성으로 표현된 화풍을 선보입니다. 마니에리즘 작가들이 진짜 현실을 표현하고 싶어 했다는 사실을 증명하는 예술가가 있습니다. 피렌체에서 열렸던 마니에리즘 전시회의 첫 작품의 주인공, 미켈란젤로입니다.

미켈란젤로,
형이 왜 거기서 나와?

　마니에리즘 작품으로 전시된 미켈란젤로의 「강의 신」은 메디치 가문의 무덤 예배당을 위해 주문받은 대리석상을

만들기 위해 진흙으로 만든 모델입니다. 1524년 만들어진 이 조각은 정말 충격적입니다. 누워 있는 남자의 몸을 조각한 이 작품은 해부학적으로 정확하고 단단한 근육이 아닌 축 늘어진 근육에 과장되게 길어진 몸과 뒤틀린 자세로, 파격적이고 생생한 현실의 몸을 보여줍니다. 젊은 시절 바티칸의 「피에타」로 십자가에 못 박힌 아들의 시신을 안은 마리아를 아름답게 조각하고 「다비드」로 인체의 완벽한 아름다움을 탄생시켰던 르네상스 미술 천재에게 그동안 무슨 일이 있었던 걸까요?

미켈란젤로 부오나로티 「강의 신」
1524년, 70×140×65cm, 피렌체 부오나로티의 집

　　　　　　　　　야코포 다 폰토르모 「그리스도의 매장」

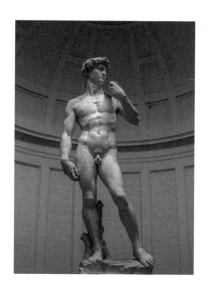

미켈란젤로 부오나로티 「다비드」
1504년, 5.2m, 피렌체 아카데미아 미술관

「강의 신」을 보면 늘어진 근육과 힘없이 뒤틀린 자세에서 늙은 몸의 나약함이 느껴집니다. 이 조각을 만들 무렵 미켈란젤로는 40대 후반이었습니다. 피렌체 정부와 로마 교황청을 위해 일하며 현실을 경험했던 그는, 연구가들에 의하면 로마의 종교개혁파를 지지했다고 합니다. 종교에 대한 애정과 회의, 인간의 민낯을 경험하면서 세계를 보는 눈이 달라진 미켈란젤로의 심리 변화가 그대로 그의 조각에 표현되었죠. 어느새 현실에 지친 자신처럼 「강의 신」은 균형을 깨고 몸을 비틀며 불안하고 혼란스러워하는 영혼을

보여줍니다. 이제 미켈란젤로는 허구의 아름다움을 버리고 정직한
현실을 창조하는 새로운 예술의 선봉에 섭니다.

고전의 규칙을 완전히 정복한 르네상스 미술의 일인자가 규칙
을 깨는 것을 두려워하지 않자, 그를 추종하던 예술가들은 새로운
가능성을 봅니다. 피렌체 전시회에서 말하는 마니에리즘 미술의
선구자는 미켈란젤로입니다. 폰토르모는 미켈란젤로의 추종자 중
고전의 틀에 맞추지 않고 자신이 원하는 것을 표현하는 시대적 변
화를 감지한 예민한 화가였습니다.

예민하고 불안한
미치광이 화가

마니에리즘 미술은 화가마다 자신만의 방법으로
고전의 규칙을 변형해 '기괴한 그림'으로 불립니다. 그런 안티 클래
식anti classic한 미술을 가장 잘 보여주는 작품이 폰토르모의 「그리스도
의 매장」이죠. 고전의 법칙을 무시하고 개인적인 취향으로 그려진
화풍에는 오직 그에게 영감을 준 미켈란젤로의 흔적만 남아 있습
니다.

폰토르모는 스승 안드레아 델 사르토Andrea del Sarto와도 화풍이 다르
기 때문에 바사리는 폰토르모를 르네상스 미술 시대의 '진정한 혁
신가'라고 평가합니다. 그의 독창적인 미술 취향은 독특한 성격에

서 나온 것입니다. 성격대로 그림을 그린 화가 폰토르모는 어떤 사람이었을까요?

야코포 다 폰토르모는 피렌체 근교 엠폴리의 폰토르메에서 태어났습니다. 그의 어린 시절은 불우했습니다. 화가인 아버지는 그가 5세 때, 어머니는 11세 때 사망했죠. 머지않아 누나 역시 죽어 그는 어린 나이에 고아가 됩니다. 피렌체 정부의 고아 지원금을 받으며 구두 수선공인 할아버지와 할머니 슬하에서 자란 그는 13세에 피렌체에서 공방 일을 시작합니다.

폰토르모는 본래 그림에 타고난 재주를 가지고 있어 어딜 가나 인정을 받았지만 어린 시절의 불우한 환경 탓인지 우울하고 불안정한 성격을 보였습니다. 미술 공방에서도 한곳에 정착하지 못하고 이리저리 옮겨 다닙니다. 레오나르도 다빈치의 공방에서도 잠시 있었죠. 데생의 대가로 명성이 높았던 안드레아 델 사르토 공방에서 스승과 함께 피렌체의 중요한 작품들을 그리기 시작했는데 18세 이후에는 개인 공방을 차릴 정도로 빠르게 인정받습니다. 미켈란젤로도 그의 재능을 알아보고 칭찬을 아끼지 않았다고 하죠.

늘 예민하고 불안했던 그는 사는 모습도 특이했습니다. 작은 오두막에 혼자 살았는데, 사람들이 들어갈 수 없는 이상한 집이었고 계단은 접이식이었습니다. 집 안에 있을 때는 계단을 접어 안에서 문을 닫아버렸죠. 아무도 들어올 수 없는 고립된 집에서 살았던 것입니다. 사람들은 그를 미치광이 화가라 불렀습니다.

폰토르모는 사교적인 성격이 아니었을 뿐 아니라 극도로 예민

해 폭발하는 경우도 있었습니다. 한번은 그가 체르토자 수도원에서 밤늦게까지 그림을 고치는데 그곳 수도사들이 그의 작업을 몰래 훔쳐보다가 들켜 난리가 난 적이 있었습니다. 폰토르모는 소스라치게 놀라며 소리를 질렀고, 수도사들은 사과를 하며 그를 진정시켜야 했습니다. 그는 그림을 모두 지워버리겠다며 계속 화를 냈습니다. 스승 안드레아가 찾아가 "네가 이 그림을 남겨놔야 내가 나중에 이걸 베껴서 그림을 그리지" 하며 겨우 달래 진정시켰죠.

그는 평소에는 한없이 조용했지만 새로 그림 주문이 들어오면 활기를 되찾았습니다. 어떻게 그림을 그릴지 구상하며 데생할 때는 완전히 다른 사람처럼 굴었죠. 그는 미켈란젤로의 화풍을 좋아했습니다. 그의 그림에서 근육으로 다져진 몸을 조각상처럼 무게감 있게 표현한 인체들은 미켈란젤로에 대한 취향이 반영된 것입니다.

그는 독일 르네상스 미술의 선구자 알브레히트 뒤러 Albrecht Dürer 가 사람을 현실적으로 그리는 방식에도 깊이 몰두합니다. 「그리스도의 매장」에서 사람들이 중앙에서 손을 모으는 장면은 뒤러의 「예수와 박사들」에서 영감받은 것입니다. 「예수와 박사들」은 어린 예수와 교회 박사들을 그린 작품이죠.

예수 주변에 있는 박사들은 무질서하게 모여들어 그를 의심의 눈으로 바라봅니다. 종교 개혁을 지지했던 뒤러는 종교화 속 교회 박사들을 성인처럼 그리지 않고 인간의 다양한 영혼을 현실감 있게 표현합니다. 폰토르모는 평생 피렌체에서 살았지만 북유럽의

야코포 다 폰토르모 「그리스도의 매장」

「예수와 박사들」(왼쪽)과 「그리스도의 매장」 부분(오른쪽).

목판화 인쇄본들을 얻을 수 있었기 때문에 뒤러의 그림을 알고 있었습니다.

이제 폰토르모의 개인적인 취향이 짐작 가시나요? 화풍이 완전히 다른 미켈란젤로와 뒤러의 공통점, 둘 다 개혁적인 종교관을 가진 예술가라는 것이죠. 폰토르모는 아마도 현실을 비판적으로 바라보는 그들의 시선에 끌렸을 것입니다.

종교적인 메시지나 이상적인 가치를 위해 아름답게 그려진 사람들과 공간은 화자처럼 이야기를 전달합니다. 그러나 폰토르모는 현실 속 인간을 실감 나게 묘사하는 동시에 감성을 추상적으로 표현하는 어떤 방식에 사로잡혀 있었습니다. 미켈란젤로의 번민과 뒤러가 바라보는 세상에 대한 냉정한 시선이 폰토르모의 현실이었기 때문입니다.

그림에 숨겨진
불안 장애

「그리스도의 매장」에서 폰토르모가 표현한 현실은 무엇일까요? 뒤러처럼 종교적인 비판을 담은 걸까요?

마니에리즘 미술이 종교 개혁 이후에 시작되었다는 것을 생각하면 '그리스도의 매장'이라는 주제는 특별합니다. 이 주제는 개혁파 교리의 핵심입니다. 구원은 오직 예수의 십자가 죽음에서 나온다는 것을 재차 강조했기 때문에 이 시기에는 '그리스도의 죽음'이 가장 많이 그려졌습니다.

그리는 방식은 두 가지였습니다. 신앙적인 '묵상'과 인간적인 '비탄'입니다. 1470년에 그려진 베네치아 화가 조반니 벨리니의 「피에타」는 죽은 예수를 안은 마리아와 사도 요한이 무덤 앞에서 우는 장면을 그리고 있습니다. 이 그림은 사람 크기만 하게 그려졌고 사람들의 눈높이에 배치되어, 마치 이 장례식 장면을 눈앞에서 보는 듯하죠. 마리아가 고요하게 고통스러워하며 죽은 아들을 안고 있는 이 장면은 그리스도가 십자가에서 왜 죽었는가를 고요히 묵상하게 합니다.

1478년에 그려진 안드레아 만테냐의 「죽은 그리스도」는 분위기가 다르죠. 무덤에 안치된 예수의 죽은 몸을 바라보는 어머니와 요한은 비탄에 잠겨 울고 있습니다. 죽은 자의 몸을 실감 나게 그린 장면이 눈앞에 펼쳐집니다. 그것을 바라보며 우는 어머니와 입을 벌

조반니 벨리니 「피에타」
1470년, 86×107cm, 밀라노 브레라 미술관

안드레아 만테냐 「죽은 그리스도」
1478년, 68×81cm, , 밀라노 브레라 미술관

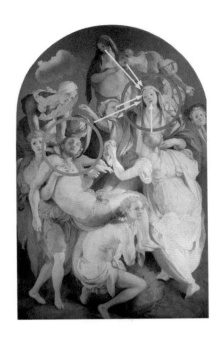

예수 곁의 누구도 그를 바라보지 않습니다. 이와 달리 마리아는 사람들의 시선을 받고 있습니다.

려 통곡하는 요한의 모습을 보면 우리도 함께 비탄에 잠기게 되죠.

폰토르모의 「그리스도의 매장」은 그리스도 죽음의 의미를 묵상하는지, 아니면 비탄에 잠겨 오열하는지 도통 알 수가 없습니다. 마리아는 혼절한 듯하지만 다른 인물들은 무슨 마음인지 쉽게 이해되지 않죠. 그런데 그림을 유심히 보면 인물들의 표정에 공통적인 감정이 떠오릅니다. 그것은 '두려움'입니다.

그들은 왜 비탄이나 묵상이 아닌 두려움에 휩싸여 있을까요? 이 장면에서 죽음을 대하는 폰토르모의 태도가 분명히 드러납니다.

야코포 다 폰토르모 「그리스도의 매장」

죽음의 고통을 보여주는 예수(왼쪽 위)와 아픔을 드러내는 마리아(오른쪽 위)와 달리 주변 인물들은 두려움에 휩싸여 있습니다.

그림을 보면 예수의 시신 곁에 있는 어떤 사람도 예수(파란 원)를 바라보지 않습니다. 뒤에 있는 여인도 눈을 허공으로 돌려 죽은 예수를 애써 외면합니다. 이와는 대조적으로 마리아(빨간 원) 주변의 사람들은 모두 마리아를 바라보며 그녀를 위로합니다. 이들은 사랑하는 가족을 잃은 마리아를 위로하는 듯 보입니다.

그림을 자세히 보면 보랏빛으로 변한 입술과 눈에서 죽음의 고통이 느껴지는 예수의 얼굴이 보입니다. 스푸마토 기법으로 그려진 붉은 수염은 예수의 죽은 모습을 우아하게 만들어 멜랑콜리한

분위기를 자아냅니다. 마리아는 마치 거울에 비친 듯 아들 예수와 똑같이 생겼습니다. 마리아의 얼굴에 예수의 고통이 그대로 표현됩니다.

죽음의 고통을 보여주는 예수와 죽음을 보는 아픔을 드러내는 마리아와 달리 주변 인물들은 죽음에 대한 두려움에 휩싸여 있습니다. 예수 뒤에서 그를 안고 있는 인물, 예수의 몸을 어깨에 받치고 있는 사람, 분홍색 두건을 둘러쓴 여인도 불안함이 가득한 표정이죠. 사람들은 가까이 모여 있지만 불안과 두려움으로 각자 고립된 느낌을 풍깁니다. 이와 같이 두렵고 고독한 느낌은 왜 생기는 걸까요?

폰토르모는 죽음에 대해 엄청난 두려움을 느끼며 살았습니다. 그 두려움은 어릴 적 경험에서 시작되었죠. 어린 나이에 부모와 누나의 죽음을 목격한 그는 죽음에 대한 트라우마를 앓았던 것 같습니다. 가족이 모두 병으로 사망하는 것을 보았기에 병에 대한 두려움도 있었는데, 학자들은 그 역시 저혈당증을 앓고 있었을 것이라고 추측합니다. 「그리스도의 매장」은 죽음에 대한 그의 두려움이 그대로 담긴 작품입니다.

그는 굉장히 불안해하고 안절부절못하는 불안 장애 증상을 보이며 스스로 고립되어 살아갔습니다. 어린 시절의 트라우마가 평생 짐이 된 것입니다. 이제 왜 그리스도의 시신을 안고 있는 인물들이 극도로 불안해 보였는지 이해가 됩니다. 그는 죽음을 어떻게 대해야 할지 몰랐던 것이죠. 그에게 죽음이란 두려움과 남은 가족의

아픔이었습니다. 애써 외면하고 싶은 죽음, 그리고 주변 사람들의 위로가 그가 가진 장례식 이미지였습니다. 폰토르모는 그리스도의 죽음을 종교적인 메시지가 아니라 그가 느낀 현실로 표현한 것입니다. 이 그림에 십자가가 없는 이유도 그리스도의 죽음이 아닌, 우리 자신의 죽음을 그렸기 때문입니다.

예측 불가능하고
혼란한 구도

「그리스도의 매장」에 폰토르모의 죽음에 대한 트라우마가 담겨 있다는 것을 알고 보면 이 그림은 새롭게 보입니다. 예수의 구원이라는 종교적 메시지는 잊히고 죽음을 마주하는 인간의 두려움과 불안감을 표현하는 심리적인 작품이 되죠. 독특한 구도 역시 불안감을 증폭시킵니다.

이 그림은 마니에리즘이 르네상스 미술에서 출발했다는 것을 보여줍니다. 폰토르모는 라파엘로 그림에서 영감을 받았다고 합니다. 그러나 르네상스 미술을 실험적으로 변형하고 난 후 두 그림의 유사성은 구름 한 점밖에 남은 것이 없게 됩니다.

라파엘로의 「그리스도의 매장」은 전형적인 르네상스 미술의 구도입니다. 그림에서 가장 크게 그려진 것은 죽은 예수의 몸을 세마포에 싸고 두 남자가 무덤으로 옮기는 모습이죠. 그 뒤로 아들의 처

라파엘로 산치오 「그리스도의 매장」
1507년, 184×176cm, 로마 보르게제 미술관

참한 모습에 기절한 어머니를 여인들이 부축합니다. 금발의 막달
레나는 예수 옆에서 울고 있고 사도 요한은 뒤에서 조용히 두 손을
모아 기도를 드리죠. 혼절한 어머니의 비통함은 '그리스도의 죽음'
을 실감 나게 하는 배경으로 예수 뒤에 작게 그렸습니다. 라파엘로
는 멀리 골고다 언덕과 산의 풍경을 그려 공간의 깊이감을 주고 장
소가 어디인지 한눈에 알 수 있도록 구성했습니다.

　폰토르모의 작품은 예측 불가능하고 혼란한 구도로 각색되었습
니다. 폰토르모 작품에서 예수와 마리아는 대각선으로 배치되었
죠. 빨간 삼각형 안에는 예수 그룹이, 파란 삼각형 안에는 마리아

　　　　　　　　　　　야코포 다 폰토르모 「그리스도의 매장」

그룹이 있습니다. 죽은 예수를 안고 있는 두 사람 중 뒤의 인물은 천사, 앞에 쪼그리고 앉은 인물은 사람입니다. 신인 동시에 인간인 예수의 존재는 죽음의 순간 천사와 인간의 부축을 받는다고 설정한 것이죠.

혼절한 듯한 마리아를 마주 보고 있는 분홍색 옷의 여인은 막달레나입니다. 뒷모습으로 그려진 막달레나는 그림의 입체감을 부각시킵니다. 마리아 위에서 그녀를 감싸고 있는 인물은 믿음을 상징하는 녹색 옷을 입은 사도 요한이죠. 폰토르모는 인물들의 상징성을 살리면서도 고전과 다른 방식을 통해 창의적으로 등장시켰습니다.

폰토르모의 공간에는 원근법이 없고 공간감을 느낄 만한 배경도 없습니다. 그러나 맨 아래 인물을 가장 크게 그리고 위로 올라갈수록 인물을 작게 그려 공간감을 만들었습니다. 1미터 높이의 제단위에 3미터 길이의 그림이 놓여 있기 때문에 실제로 그림 앞에 서면 맨 아래에서 예수를 받치고 있는 불안한 자세의 남자가 제일 먼저 눈에 들어옵니다. 그리고 천천히 위로 올려다보게 되죠. 위로 올라갈수록 인물이 작아지면서 그림의 원근감이 눈에 들어옵니다.

원근법은 없지만 원근감이 느껴지는 수직적인 구성은 불안감을 증폭시킵니다. 아래에서 위로 올려다보면 마치 허공에 무질서하게 쌓인 탑처럼 사람들이 엉켜 있는 느낌이 들기 때문입니다. 거대한 인간 탑을 지탱하는 듯 보이는 남자는 쪼그리고 앉아 겨우 발가락의 힘으로 땅 위에 앉아 있죠. 그의 불안정한 자세에서 죽음의 무게에 눌린 인간의 불편한 마음과 위태로운 심리가 느껴집니다.

폰토르모는 죽음을 마주한 사람들이 이성을 잃고 두려움으로 혼란해진 심리를 그렸습니다. 이런 무질서함이 두려움에 대한 솔직한 표현입니다. 죽음 앞에서 구원의 거룩한 메시지를 묵상하는 게 아니라 그저 혼란을 느끼는 인간이 폰토르모가 본 현실입니다.

죽음 앞에서 인간은
두 가지 온도로 나뉜다

폰토르모에게 죽음은 차가움과 창백함입니다. 그는 이런 감정을 색으로도 표현합니다. 「그리스도의 매장」은 단색 톤의 색채 때문에 현대적인 작품이라는 인상을 줍니다. 고전적이고 상징성을 가진 색이 아닌 파랑과 분홍 계열의 단순한 채색은 그 이전 어떤 화가도 사용하지 않은 채색법이죠. 당시 화가들은 이런 채색을 그림을 완성하기 위한 초벌 칠에 사용했습니다. 차가운 톤과 따뜻한 톤의 색을 표현하기 위한 밑칠 단계에서 채색한 것이죠. 그러나 폰토르모는 이 단계에서 채색을 멈췄습니다. 그는 아름다운 그림 대신 자신의 느낌을 최대한 표현하는 데 주력했습니다. 그 느낌이란 바로 죽음을 대하는 사람들의 온도입니다.

죽음 앞에서 사람들은 두 가지 체온으로 나뉜 듯합니다. 차가움과 나약함입니다. 두 가지 느낌은 파란색과 분홍색으로 표현되었고 죽은 예수는 석고처럼 창백하게 그려졌습니다. 폰토르모의 채

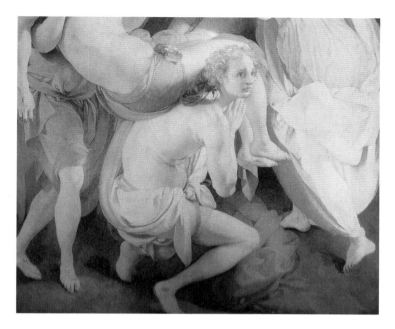

실제로 그림 앞에 서면 맨 아래에서 예수를 받치고 있는 불안정한 자세의 남자가 제일 먼저 눈에 들어옵니다.

색은 볼륨감이 없기 때문에 디자인 도안처럼 느껴집니다.

채색법의 비밀은 최근 복원을 통해 밝혀졌습니다. 이전까지 사람들은 이 작품이 유화물감으로 그려졌다고 믿었습니다. 2017년 이탈리아 비첸차와 피렌체에서 진행된 복원 과정에서 복원사 다니엘레 로시Daniele Rossi는 물감에 알부민과 계란 노른자가 섞여 있는 성분표를 확인하고 깜짝 놀랐죠. 「그리스도의 매장」은 유화물감이 아

넌 계란 흰자와 노른자를 섞은 템페라로 그린 것입니다.

폰토르모 시대에는 이미 유화물감이 널리 쓰였고 그림의 채색이 부드러운 유화 기법과 너무나 흡사했기 때문에 유화로 그린 작품이라 여겼던 사람들은 이 그림이 왜 단색 톤인지 알게 되었습니다. 템페라화는 유화처럼 팔레트 위에서 물감을 섞지 않고 단색의 밑칠을 하고 물감이 완전히 마른 후 다른 색을 위에 칠하는 기법입니다. 색을 섞어 칠하지 않기 때문에 단색 톤으로 더 투명하게 채색할 수 있습니다.

마치 전통으로 돌아가려는 것처럼 그 시대에 유행하는 재료가 아니라 가장 오래된 채색 방법인 계란을 섞은 템페라로 그린 데서 그의 고집도 보입니다. 템페라로 그렸지만 유화처럼 부드럽게 채색된 부분들, 중간 톤을 생략하여 채색을 하다 만 것처럼 보이는 날것 같은 그림에서는 개성이 느껴집니다. 이런 채색법은 폰토르모 개인의 취향으로 볼 수 있는데, 차갑고 여린 느낌을 표현하려는 의도로 해석할 수 있죠. 죽음에 대한 두려움으로 마음은 서늘해지고 이 순간 공기는 차가워졌으리라 생각하며 그 분위기를 색으로 표현한 것입니다.

작가가 느낀 감정을 인물들의 부자연스러운 구도와 자세로 묘사하고 심리를 색으로 표현하는 것, 이런 점에서 그는 더 이상 고전 미술 화가가 아니라 모던 미술, 나아가 현대 미술 화가라고도 할 수 있지 않을까요?

결국 인간은
현실을 그린다

「그리스도의 매장」에 담긴 불안한 심리를 이해한 현대 작가가 있습니다. 자신의 정신분열증을 창작의 도구로 사용한 초현실주의 작가 살바도르 달리Salvador Dali 입니다. 그는 초현실주의의 신이라 불렸던 정신분석학자 지크문트 프로이트Sigmund Freud를 만난 후 르네상스 미술에 심취합니다.

1937년 그가 런던에 망명 중인 프로이트를 만나러 갔을 때, 그는 초현실주의자들의 정신적인 스승 같은 존재였던 프로이트 박사에게서 서늘한 냉대를 받았습니다.

"자네들이 뭔가 오해를 하고 있는 거 같네. 나는 자네들이 말하는 초현실주의 작품보다 오히려 이성적인 르네상스 미술을 훨씬 더 좋아한다네."

이때부터 달리는 르네상스 미술을 연구합니다. 1940년 달리가 그린 초현실주의 작품 「켄타우로스 가족」은 폰토르모의 「그리스도의 매장」을 보고 영감을 받아 그린 작품입니다. 달리가 그린 독특한 X자 구도는 두 개의 삼각형을 불안하게 마주 보게 하는 구도로 어수선하고 혼란스런 인상을 줍니다. 폰토르모가 「그리스도의 매장」에서 보여준 실험적이고 흥미로운 구도는 늘 들떠 있던 달리에게 불안한 구도를 선사한 것이죠.

마니에리즘 미술은 보편적인 메시지를 전하는 르네상스 미술과

달리 작가의 개인적인 생각을 독창적으로 표현하는 16세기 표현주의 양식입니다. 시대가 달라지고 세상을 바라보는 관점이 달라지면서 아름다움을 표현하는 미술이 인간의 마음을 표현하는 미술로 전환되는 과정에서 생겨났죠. 아름다운 미술을 만드는 규칙을 깬 마니에리즘의 선구자가 최고의 아름다움을 창조한 미켈란젤로라는 것은, 결국 인간은 현실을 표현하고 싶어 한다는 사실을 보여줍니다.

마니에리즘 미술에 한결같이 표현된 극적인 긴장감은 우리가 사는 현실이 르네상스의 이상처럼 균형 잡히고 아름답지만은 않다는 사실을 보여주는 것이 아닐까요? 폰토르모가 겪은 현실은 오히려 이렇게 서로 얽히고설킨 세상이 아니었을까요? 어린 시절의 불행과 고독, 병과 죽음에 대한 나약함을 보여준 「그리스도의 매장」은 그림 앞에서 내가 느낀 감정들과 닮아 있었기에, 이 그림이 머릿속에서 계속 맴돌지 않았을까 생각해 봅니다.

르네상스 미술은 라파엘로가 아니라 마니에리즘에서 멈춥니다. 마니에리즘 미술의 뒤틀린 표현들은 르네상스 미술의 아름다움을 다시 한번 생각하게 하고, 이상 너머의 빈자리에 조심스럽게 현실의 문제를 채워줍니다.

야코포 다 폰토르모

Jacopo da Pontormo, 1494-1557

대표작 「그리스도의 매장」, 「마리아의 방문」

야코포 카루치Jacopo Carucci, 일명 폰토르모는 1500년대 초반 피렌체에서 시작된 새로운 미술 양식, 마니에리즘을 대표하는 화가이다. 피렌체 근교 엠폴리에서 태어나 어린 시절 고아가 되었으며 10대에 안드레아 델 사르토 공방에서 그림을 배웠다.

안드레아 델 사르토는 미켈란젤로와 라파엘로가 로마로 떠나고 다빈치가 밀라노로 떠난 피렌체에서 가장 인정받는 화가였으며 "실수가 전혀 없는" 데생 화가로 유명했다. 그는 제자 폰토르모의 재능을 인정해 중요한 작품 제작에 참여시켰다.

폰토르모는 당시 피렌체 데생 아카데미에서 교사로 학생들을 가르쳤다. 그의 개인 공방에서 활동한 제자 아뇰로 브론치노Agnolo

Bronzino는 1500년대 중반 토스카나 대공이 되는 코시모 1세 메디치의 가족 초상화 전문 화가가 된다.

폰토르모는 그림에 대한 명성만큼 기이한 성격으로도 유명했으며 사교적이지 않아 일부 사람들과만 친밀한 관계를 유지했다. 그는 불안 장애를 앓았는데 그림을 그리는 것은 불안을 해소하는 유일한 통로였기 때문에 작품을 새로 맡으면 구상하고 기획하는 일에 몰두하며 밤을 지새우기도 했다. 그의 작품들은 미켈란젤로와 뒤러 화풍을 바탕으로 하며 색감이 독특하다는 특징이 있다.

야코포 다 폰토르모 「그리스도의 매장」

야코포 다 폰토르모 「마리아의 방문」
1530년, 202×156cm, 카르미냐노 산 미켈레 프란체스코 성당

13.

감각

인간은 삶의 고통을 극복할 수 있을까?
틴토레토 '산 로코 회당 작품 시리즈'

Tintoretto

실망과 좌절, 굴욕과 두려움, 죽음의 그림자와 함께 살아간
틴토레토에게 현실은 결코 아름답지 않았습니다.
그는 '관객'과 자신을 위로하기 위해 이상 대신 생의 감각을 그립니다.

 피렌체 미술의 끝이 베네치아 미술과 연결되어 있다는 사실에 호기심이 생겨 피렌체 생활을 정리하고 한동안 베네치아에서 지냈습니다. 베네치아는 섬 전체가 거대한 크리스마스 상점처럼 진귀한 것들로 가득해서 종일 박물관이나 카페를 돌아다니다가 노을이나 별을 보며 집에 돌아가곤 했죠.

 그해 가을, 저녁 노을이 지기 시작할 즈음 산 로코 회당 입구에서 한 할머니가 표를 나눠 주고 있었습니다. 곧 시작하는 음악회를 무료로 들을 수 있다는 말에 돌아가던 발길을 멈추고 2층으로 올라갔죠. 페루에서 온 유물을 복원하고 전시하게 된 기념으로 열린 무료 음악회, 그랜드 피아노 앞에는 수수한 차림의 피아니스트가 앉아 있었습니다. 흥분한 신들로 들썩이는 그림이 가득한 그곳에서 베네치아 주민들과 음악 산책을 즐겼습니다. 틴토레토의 드라마틱한 검은 천장화들로 덮인 회당에서 듣는 음악회는 사람의 마음을

고조시키는 묘한 분위기가 있었습니다.

음악회가 끝나고 담소를 나누는 주민들 사이에서 유일한 동양인으로 앉아 있던 나는 말없이 천장을 올려다보았습니다. 이방인으로 느껴지는 공간에서 생긴 버릇이기도 했죠. 사람들이 빠져나간 텅 빈 회당의 그림에는, 그토록 갈망하던 산 로코 회원이 되어이곳을 자기 작품으로 가득 채운 순간 틴토레토가 느꼈을 환희가남아 있는 듯했습니다. 그림 속 인물들은 마치 연기하듯이 꿈틀대며 새로운 예술을 선보인 화가 틴토레토에게 찬사의 박수를 보내

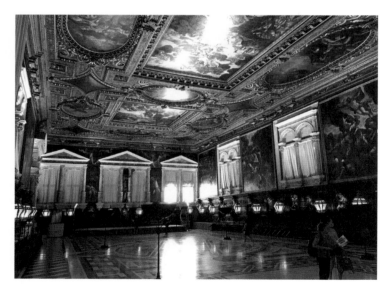

틴토레토의 작품으로 장식되어 있는 산 로코 회당.

틴토레토 '산 로코 회당 작품 시리즈'

는 것 같았죠.

불안하고 낯선 화풍을 만든 베네치아 화가를 생각하며 밖으로 나와 보니 검은 하늘에 수많은 별이 쏟아질 것처럼 반짝이고 있었습니다. 그날 밤은 포근히 느껴지는 밤공기 사이로 좀 걷고 싶어 유대인들의 게토 지역으로 들어섰습니다. 파란 하늘이 그토록 아름다운 베네치아에서 틴토레토는 왜 검은 하늘만 그린 걸까, 생각하며 운하의 다리 위에서 반쯤 기울어진 달을 보았습니다.

이상에서 현실로,
지성에서 감각으로

스쿠올라 그란데 디 산 로코Scuola grande di San Rocco라 불리는 산 로코 대신도회는 치유의 성인 산 로코를 수호성인으로 하는 베네치아의 종교 재단입니다. 국제 해상무역을 하는 베네치아 공화국에는 긴 항해와 전염병으로 생기는 피해를 돕는 사립 재단이 많았는데 산 로코 대신도회도 그중 하나였죠.

산 로코 회당은 재단의 화가로 선정된 틴토레토의 작품으로 채워져 있습니다. 23년에 걸쳐 제작된 유화 60점이 황금 액자에 담겨 벽과 천장을 장식하고 있는 이 공간의 화려함 때문에 '베네치아의 시스티나 예배당'이라 불리기도 합니다. 베네치아 미술을 보려는 사람들에게 미술관보다 이 회당을 추천할 만큼 유명하고 또 인상

적인 곳이죠.

어둠 속에서 놀라고 휘청거리는 사람들 위로 강한 빛이 조명처럼 내리쬐는 그림을 그린 틴토레토는 일명 '사나운' 화풍을 창시한 마니에리즘 화가입니다. 그는 화려한 비단 옷을 입은 베네치아의 귀족 사회가 아닌 서민들의 세계를 표현했죠. 이는 당시 귀족들의 후원을 받지 못했다는 것이고, 틴토레토가 일류화가로 평가받지는 못했다는 뜻입니다. 당시 베네치아 공화국의 공식 화가이자 유럽에서 가장 유명했던 화가는 베첼리오 티치아노Vecellio Tiziano였습니다. 화려하고 밝은 색채로 완성도 높은 그림을 그린 티치아노는 대충 그린 듯한 틴토레토의 그림을 좋아하지 않았습니다.

산 로코 회당의 화가가 된다는 것은 20년간 생활비가 보장될 만큼 안정적인 자리인 데다 화가의 능력을 공식적으로 인정받는 일이어서 틴토레토는 공식 화가가 되기를 열망하며 각고의 노력을 기울였습니다. 그러나 베네치아 화단의 사령관이었던 티치아노의 거대한 입김으로 한동안 좌절을 겪어야 했죠. 티치아노가 유독 그를 경계한 이유는 틴토레토의 재능을 질투했기 때문입니다. 틴토레토는 13세에 티치아노의 공방에 그림을 배우러 가는데, 그의 그림 솜씨를 본 티치아노는 그가 장차 자신을 능가할 화가가 되리라는 걸 알고 열흘 만에 공방에서 쫓아냅니다. 그리고 그를 형편없는 화가라 떠들고 다녔죠.

틴토레토는 회당에 작품을 기증하겠다는 약속을 한 뒤 가까스로 산 로코의 화가가 됩니다. 혼자서 그린 60점의 대작을 절반은 원

틴토레토 '산 로코 회당 작품 시리즈'

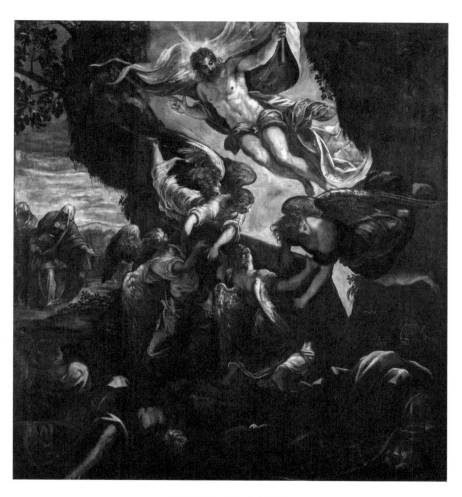

틴토레토「그리스도의 부활」
1580년, 529x485cm, 베네치아 산 로코 회당

가에, 나머지 절반도 저렴한 값으로 넘기겠다고 제안하죠. 계산이 빠른 베네치아 상인들은 산 로코 회당의 공식 화가를 투표할 때 그에게 표를 몰아주었습니다.

자신을 노골적으로 무시했던 티치아노를 의식하며 보란 듯이 산 로코의 공식 화가가 된 틴토레토는 승리의 기쁨을 마음껏 펼쳤습니다. 틴토레토의 독창적이고 살아 숨 쉬는 그림들은 베네치아인들을 만족시켰을 뿐 아니라 후대에 수많은 예술가에게 영감을 주고 찬사를 받습니다.

스페인의 마니에리즘 화가 엘 그레코El Greco, 바로크의 대가 카라바조Caravaggio와 페테르 파울 루벤스Peter Paul Rubens, 렘브란트 판 레인Rembrandt van Rijn의 극적인 빛의 효과는 단연 틴토레토가 남긴 유산입니다. 인상파 화가 클로드 모네Claude Monet는 "틴토레토는 나의 예술적 아버지"라고 했죠. 모네는 데생에 신경 쓰지 않고 빠른 붓칠로 화면에 생동감을 주는 틴토레토의 화법에서 영감을 받았습니다. 이렇게 틴토레토는 '인상파의 아버지'의 아버지가 되었습니다. 티치아노가 왜 틴토레토를 질투했는지 후대의 예술가들이 그 이유를 설명해 주는 듯합니다.

틴토레토 화풍의 에너지는 현대 미술가들의 무의식도 자극했습니다. 요동치는 무의식을 액션 페인팅으로 쏟아낸 잭슨 폴록Jackson Pollock과 인간의 실존을 조각한 초현실주의 조각가 알베르토 자코메티Alberto Giacometti입니다. 자코메티는 18세에 처음 베네치아를 여행할 때 틴토레토의 그림을 보고 충격을 받습니다. 틴토레토의 매력에

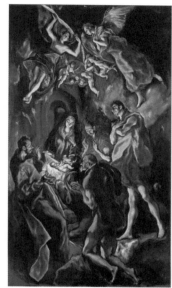

엘 그레코 「경배」(왼쪽)와 카라바조 「일곱 가지 자비」(오른쪽).

푹 빠져서 베네치아에 머무는 한 달 동안 그의 그림이 있는 모든 성
당을 다니며 시간을 보냈습니다.

　틴토레토 미술의 어떤 매력이 고전에서 현대 미술까지 수많은
예술가에게 영감을 주는 걸까요? 이상주의를 꿈꾸던 르네상스 미
술은 현실적인 감각이 되살아난 인간의 시대로 넘어가면서 이상이
아닌 현실을, 지성이 아닌 감각을 주목하기 시작합니다. 틴토레토
는 인간의 감각으로 현실을 창작하는 시대를 연 화가입니다.

틴토레토 「자화상」(왼쪽)과 렘브란트 「자화상」(오른쪽).

억눌린 욕망을
그림으로 분출하다

 베네치아 미술은 피렌체의 르네상스를 반 세기 늦게 받아들인 탓에 1500년대 중반에도 르네상스 미술 양식이 유행했습니다. 베네치아 르네상스 미술의 정점을 찍은 티치아노 화풍이 베네치아를 지배하고 있을 때 왜 틴토레토는 르네상스 미술에서 완전히 벗어난 화풍을 보이게 되었을까요? 자신을 방해하던 티치아노와 다른 화풍으로 그를 이겨보겠다는 반항적 심리도 있었지만 보다 근본적인 것은 틴토레토의 콤플렉스 때문이라고 합니다.

야코포 로부스티Jacopo Robusti, 일명 틴토레토는 베네치아에서 염색공의 아들로 태어났습니다. '틴토레토Tintoretto'라는 이름도 염색 장인이란 뜻이죠. 아버지가 염색 작업을 하는 동안 염료 물감으로 벽에 그림만 그리던 틴토레토의 솜씨를 보고 아버지가 티치아노 공방에 보냈지만 곧 쫓겨납니다.

그는 20대 초반까지 화가가 아닌 가구 페인트칠을 하는 장인으로 살았지만 여전히 화가를 꿈꾸었습니다. 22세에 처음 그림 주문을 받았으나 화가로 그의 솜씨를 발휘한 작품은 29세에 산 마르코 대신도회당을 위해 그린 「노예를 구하는 산 마르코의 기적」입니다. 이 작품에서는 틴토레토의 초기 화풍을 볼 수 있습니다. 남자들이 모여 노예를 고문하려고 하자, 하늘에서 마르코 성인이 내려와 고문 도구를 부러뜨립니다. 사람들이 이 기적을 보고 놀라워하는 장면을 그린 것이죠. 이 시기에 그는 르네상스 화풍에서 그다지 많이 벗어나지 않았습니다. 티치아노의 밝은 색채를 따르고 있으며 미켈란젤로의 형태에서도 많은 영감을 받았죠.

그림 속에는 에너지 넘치는 근육질의 건장한 남자들이 대담한 동작으로 화면을 꽉 채우고 있습니다. 틴토레토는 목판 인쇄술 덕분에 미켈란젤로의 스케치 사본을 쉽게 구할 수 있었고 원본도 소장하고 있었습니다. 그는 평생 미켈란젤로의 화풍, 즉 근육질의 건장한 남자의 몸을 그리는 화풍으로 사람을 그렸습니다.

학자들은 그가 미켈란젤로 화풍을 이토록 좋아했던 이유가 그의 콤플렉스 때문일 거라고 추측합니다. 틴토레토는 열정과 열망

틴토레토 「노예를 구하는 산 마르코의 기적」
1548년, 416×544cm, 베네치아 아카데미아 미술관

으로 눈을 반짝이며 정력적으로 일을 하는 사람이었지만 160센티미터가 채 안 되는 키에 왜소한 편이었습니다. 하필 그의 성인 로부스티 Robusti는 '건장한'이라는 뜻이었기 때문에 친구들은 그를 '건장한 야코포'라고 놀리곤 했죠. 그의 또 다른 별명은 '후추알갱이'였습니다.

그는 붓을 잡을 때만큼은 마치 창조자가 된 듯한 느낌을 받았습니다. 그림은 자신이 원하는 대로 어떤 형태로든 창조할 수 있었으니까요. 틴토레토는 작품에 간혹 전신 자화상을 그렸는데 항상 키

크고 건강한 근육을 가진 힘 있는 남자의 모습으로 그렸죠. 자기의 억눌린 욕망을 그림으로 해소한 것입니다.

틴토레토의 화풍은 시간이 지나면서 점차 어두워지고 그림의 구도 역시 완전히 기울어지며 사람들은 더 요동치는 '사나운' 모습으로 표현됩니다. 무슨 일이 있었던 걸까요? 억눌린 무의식을 그림으로 분출하던 그에게 새로운 세계관을 심어준 것은 베네치아의 축제였습니다.

연극 무대와
관객의 등장

베네치아는 축제의 도시입니다. 매년 2월에는 세계적인 축제 '베네치아 카니발'이 3주 동안 열리고 계절마다 다양한 축제로 가득하죠. 이는 공화국 시절에도 베네치아가 유럽에서 가장 자유로운 나라였기 때문에 가능했던 일입니다.

베네치아는 해상무역 국가답게 동서양 각국의 사람들이 모여들어 다양한 언어와 문화가 공존했으며 종교의 자유도 허용된 곳이었습니다. 이슬람 사원과 유대인 사원이 가톨릭 성당들과 공존했고 심지어 종교 개혁을 선언한 마르틴 루터는 베네치아의 성 스테판 광장에서 종교 비판 연설을 자유롭게 할 수 있었습니다.

이런 자유 덕분에 종교 개혁을 지지하는 독일 저서도 베네치

『원근법』에서 비극을 위한 무대 장면을 소개한 부분(왼쪽)과 『원근법 실습』(오른쪽).

아에서 출간되면서 이탈리아에서 가장 현대적인 출판사가 생겼습니다. 베네치아의 유명한 알도 마누치오Aldo Manuzio 출판사에서는 1508년 유럽 최초로 아리스토텔레스『시학』의 그리스 원전이 활자 인쇄본으로 출판되었죠. 이때부터 사람들은 연극에 관심을 보이기 시작합니다.

1542년 베네치아의 카니발에서 극작가 피에트로 아레티노Pietro Aretino의 「라 타란타La Talanta」가 초연되고 다양한 연극 무대가 만들어지며 베네치아는 바야흐로 연극 전성시대로 들어섭니다. 연극 공연이 인기를 얻자 화려한 것을 좋아하는 베네치아 사람들은 연극 무대도 더욱 화려하고 그럴싸하게 꾸미고 싶어 했습니다. 유럽에서 볼 수 있는 화려한 오페라 극장들은 이 시대에 제작된 연극 공연장

틴토레토 '산 로코 회당 작품 시리즈'

에서 발전한 것들입니다.

　이때부터 무대 건축에 대한 책들이 출간됩니다. 무대 장치의 교과서로 불리는『건축론』(전7권)은 건축가이자 무대 연출가로 유명한 세바스티아노 세를리오Sebastiano Serlio가 1537년부터 출판한 저서입니다. 그는 제2권『원근법』에서 고대 로마 건축가 비트루비우스Vitruvius의 극장 건축 이론을 바탕으로 희극과 비극을 위한 공연 무대 설치에 대해 소개합니다.

　그리스 아테네의 고대 극장 같은 무대를 짓고자 했던 베네치아 사람들은 1565년 베네치아 카니발을 위해 안드레아 팔라디오Andrea

안드레아 팔라디오의 올림피아 극장(1580~1585년, 이탈리아 비첸차).

Palladio에게 무대 제작을 의뢰합니다. 1585년 그가 베네치아 근교 도시 비첸차에 지은 올림피아 극장은 세계 최초의 실내 극장으로 유명합니다.

관객에게 무대가 어떻게 보이는 것이 좋은지 연구한『원근법 실습』은 1568년에 출판되었습니다. 베네치아 사람들은 연극 무대에 대해 고민하기 시작했고 틴토레토는 이런 서적들을 탐독하며 무대 장면에 대해 깊이 빠져들었습니다.

극적인 감동을
연출하다

틴토레토는 이 책들에 나오는 무대 디자인에서 영감받아 원근법의 소실점 위치가 달라지면 공간의 깊이가 달라 보일 뿐 아니라 비극적이고 희극적인 분위기를 연출할 수 있다는 것을 배웠습니다.

그는 베네치아 극작가 안드레아 칼모Andrea Calmo와 친구였습니다. 칼모는 틴토레토를 "양귀비 같은 여인 10명도 꼬실 수 있는 후추 알갱이 같은 친구"라고 놀리기도 했지만 연극 무대의 배경을 어떻게 만들지 구상하며 함께 많은 대화를 나누었죠. 극작가 칼모에게 연극 무대가 관객에게 쾌락을 주기 위한 공간이었다면, 화가 틴토레토에게는 그가 창조한 인물들로 위대한 신의 이야기를 들려줄

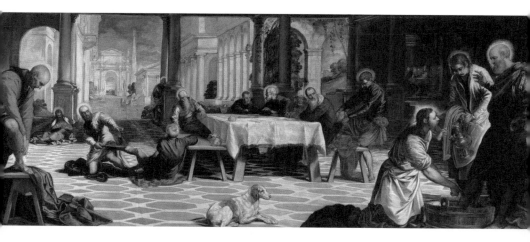

틴토레토 「발을 씻겨주는 예수」
1548-1549년, 228×533cm, 마드리드 프라도 미술관

공간이었습니다. 이렇게 틴토레토의 화풍은 1540년대 말부터 연극 무대 공간으로 바뀝니다.

　1548년에 그린 「발을 씻겨주는 예수」의 배경은 올림피아 극장의 무대 배경과 흡사합니다. 이런 무대 장치가 당시에 유행했던 것이죠. 이때부터 틴토레토의 유명한 '대각선 구도'가 등장합니다. 구도를 대각선으로 잡았기 때문에 오른쪽 공간에 사람들을 더 넓게 배치할 수 있고 배경 안쪽 깊숙한 공간까지 보여줄 수 있었죠. 대각선 구도는 공간을 더 역동적으로 보이게 하기 때문에 무대의 생동감을 살려줍니다. 물론 혼신을 다해 연기하는 듯한 등장인물들의 모습도 마치 무대 한 장면을 포착한 듯한 재밌는 인상을 줍니다.

틴토레토 「그리스도의 십자가형」
1565년, 518×1224cm, 베네치아 산 로코 회당

　그림을 연극 무대라고 생각한 틴토레토는 관객이 배우들의 동
선을 따라 고개를 돌리며 시선을 따라가는 것을 그림에 적용하고
싶었습니다. 그는 12미터 길이의 대작 〈그리스도의 십자가형〉에
서 관람자에게 어디를 봐야 하는지 알려주기 위해 눈에 띄는 대각
선 구도를 대칭형으로 그렸습니다. 사람들은 오른쪽과 왼쪽 대각
선 길을 따라 시선을 옮겨 길 위에 있는 수많은 연기자를 감상합니
다. 그 시선은 십자가 아래 기절한 마리아와 통곡하는 여인들에게
모이는데 그들의 모습을 바라보다가 고개를 들면 높게 솟아 있는
십자가 위의 예수를 보게 되죠. 이런 동선은 그림 속 인물들을 살아

있는 것처럼 느끼게 하고 그들의 소란스러운 통곡까지 들리는 듯하게 만들어 그림 속 분위기를 시각적으로 더욱 강조하는 효과를 냅니다. 이 화면을 가만히 보고 있으면 가슴이 두근거리며 슬픔과 고통이 느껴지죠.

인간의 감정을 공감하게 하는 이 획기적인 구도는 왜 티치아노가 그토록 틴토레토를 경계했는지 이해하게 합니다. 틴토레토는 우리가 현실에서 느끼는 감정을 감각적으로 공감할 수 있는 예술적 감성을 지닌 화가입니다. 그의 그림에서 우리는 르네상스 화가들이 원하는 현실이 아닌 진짜 현실을 만납니다.

산 로코 회당 1층에는 1570~1580년에 그려진 작품들이 있습니다. 「수태고지」는 마치 한 편의 연극 장면을 보는 것 같습니다. 폐허처럼 무너진 공간은 무대 감독의 취향을 반영한 것처럼 꾸며졌고 마리아를 방문하는 천사 가브리엘 뒤로 수많은 천사가 쏟아져 들어오며 이 순간을 더욱 극적으로 연출하고 있죠. 이제 틴토레토는 화가가 아닌 무대 연출가가 되어 감각적인 붓질을 하고 있습니다.

마리아는 놀라 자빠질 것 같은 몸짓으로 위를 올려다보고 성령이 비둘기 모양으로 내려옵니다. 힘찬 몸짓의 천사 가브리엘과 놀란 마리아의 모습에는 더 이상 종교적인 경건함과 신앙심 깊은 인간 영혼의 고요함이 보이지 않죠. 그저 여러 장치를 써서 이 장면을 드라마틱하게 보이도록 하려는 연출자의 의도가 가득합니다.

만일 이 장면과 함께 장엄한 음악이라도 들린다면 우리는 이 순간을 긴장하며 바라보게 될 것입니다. 틴토레토는 이런 극적인 긴

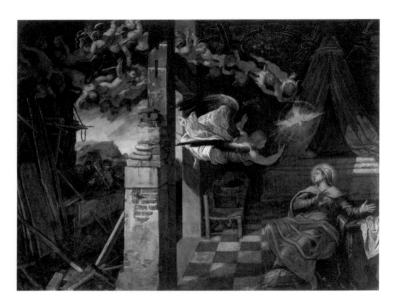

틴토레토 「수태고지」
1584년, 422×545cm, 베네치아 산 로코 회당

장감으로 모든 장면에 몰입하도록 그림을 그렸습니다. 실존주의 철학자 장 폴 사르트르Jean Paul Sartre는 틴토레토를 미술사 최초의 무대 연출가라고 했죠. 이러한 극적인 무대 연출을 완성하는 화가가 바로크의 거장 카라바조라는 것을 생각해 보면, 틴토레토는 가히 거장들의 아버지가 맞는 것 같습니다. 그런데 이 시기에 틴토레토 미술에 중대한 변화가 생깁니다. 그림의 색이 점점 더 어두워진 것이죠. 그에게 무슨 일이 일어난 걸까요?

사랑하는 사람들의
죽음

　　12세 어린 아내와 결혼한 틴토레토에게는 7명의 자녀가 있었습니다. 소박하지만 가족을 위한 집을 장만하고 공방도 열죠. 그에게는 결혼 전 얻은 딸 마리에타Marietta Robusti가 있었는데, 음악과 미술에 재능이 뛰어난 그녀를 틴토레토는 무척 사랑했습니다. 마리에타는 남동생 도메니코와 함께 아버지의 공방에서 화가로 일합니다. 당시에는 여성이 공방에서 화가로 일하는 것이 드문 일이었기 때문에 그녀는 남장을 하고 화실을 다녔습니다.

　아버지의 솜씨를 빼 닮았다는 소문이 퍼지면서 그녀에게도 그림 주문이 들어옵니다. 마리에타는 무엇보다도 초상화를 잘 그렸는데 스페인 왕 필리페 2세Felipe II는 그녀를 초상화가로 초대합니다. 틴토레토는 그 초대를 거절하고 딸을 결혼시키죠. 그녀가 권력가들에게 이용당하지 않도록 보호하고 싶었기 때문입니다. 독일인 금은 세공사와 결혼한 마리에타는 아버지의 일을 도와 화가로 활동했는데 오늘날 학자들은 틴토레토의 그림 중 어떤 부분이 그녀의 솜씨인지에 대해 연구하고 있습니다.

　살림이 풍족하진 않았지만 사랑하는 딸, 아들과 함께 일하며 틴토레토는 조금씩 베네치아에서 인정받고 한동안 평화로운 시절을 보냅니다. 그러다가 가족에게 불행이 닥치죠. 틴토레토가 마리에타와 함께 만토바로 출장을 떠난 사이에 틴토레토의 시골집에서

놀던 11개월 된 마리에타의 아들이 사고로 죽습니다. 어린 아들을 잃은 마리에타는 충격과 슬픔에서 벗어나지 못합니다. 몇 년 전 베네치아를 휩쓴 흑사병에서도 살아남은 틴토레토도 손자의 죽음에 깊은 슬픔을 느꼈죠. 그의 그림은 그렇게 점점 더 어두워져 갔습니다. 그리고 1590년 마리에타마저 죽음을 맞이합니다.

삶과 죽음에 대한 그의 슬픔 때문이었을까요? 그가 말년에 그린 성 조르조 마조레 성당의 「최후의 만찬」은 배경이 완전히 검은색

마리에타 로부스티 「자화상」
1578년, 93.5×91.5cm, 피렌체 우피치 미술관

　　　　　　　　　　　틴토레토 '산 로코 회당 작품 시리즈'

으로 칠해졌습니다. 검은 화면에서 강렬하게 빛나는 예수의 섬광은 죽음 속에서 오로지 신의 구원을 구하는 듯한 화가의 마음을 표현하고 있습니다.

위로받고 싶은
영혼의 고통

화가들은 한때 인간이 사는 입체적인 공간을 정확하게 그리는 비밀을 밝혀내는 데 집중했습니다. 그 비밀을 기하학을 통해 밝혀낸 르네상스 시대의 화가들은 기하학의 질서를 그림에 담아 아름다운 세상을 꿈꾸었죠. 고전의 질서로 아름다운 세상을 그리는 데만 100년이 걸렸습니다. 그런 질서는 천재들의 재능과 열정, 뛰어난 감각으로 만들어졌습니다. 르네상스 시대는 인간 정신의 질서를 세운 시간이었습니다.

1500년대가 되자 인간은 이제 현실을 돌아보는 감각을 발견합니다. 그 현실은 고전을 흠모했던 선배들이 꿈꾼 것만큼 아름답지만은 않았습니다. 그들은 실망과 좌절, 굴욕과 두려움, 그리고 죽음의 그림자와 함께 살아가야 하는 인간의 현실을 알게 되었죠. 인간의 현실을 보는 화가들의 세계관도 달라질 수밖에 없었습니다. 보이는 것을 정확하게 그리기보다 내가 공감하는 현실을 그리고 싶어 했습니다.

티치아노 「피에타」
1576년, 352×349cm,
베네치아 아카데미아 미술관

틴토레토 「최후의 만찬」
1594년, 365×568cm,
베네치아 성 조르조 마조레 성당

틴토레토가 느낀 현실은 비극이었습니다. 왜소한 체구, 티치아노의 제자가 되지 못하는 처지와 일감을 얻기 위한 처절한 노력들, 치열한 경쟁과 비난, 그리고 가족의 죽음. 틴토레토는 모든 고통을 색으로 표현합니다. 영혼의 고통을 신에게 위로받고자 했던 그의 종교화들은 어둡지만 신의 강렬한 빛이 비추는 무대였습니다.

동시대 화가 파올로 베로네세Paolo Veronese는 베네치아의 파란 하늘을 그렸지만 틴토레토의 그림에는 그런 하늘이 더 이상 존재하지 않습니다. 화가의 눈은 카메라의 렌즈가 되어 어지럽고 혼란스러운 인간 세상을 여기저기 비추었죠. 틴토레토가 성 조르조 마조레

틴토레토 '산 로코 회당 작품 시리즈'

성당의 그림을 그리기 시작한 1592년은 티치아노가 죽고 16년이 지난 후였습니다. 티치아노는 예술가로서 화려한 영예와 명성, 부와 건강까지 신의 축복을 집약해서 받은 삶을 살았지만 틴토레토의 혁신적인 예술을 뛰어넘지는 못했습니다. 티치아노가 죽기 직전에 그린 유작 「피에타」는 대각선 구도로 그려졌죠. 그는 틴토레토가 개척한 마니에리즘 화풍을 좇아가고 있었습니다. 그러나 틴토레토의 「최후의 만찬」은 단순한 대각선 구도가 아닌 입체 대각선 구도로 그린 혁신적인 작품입니다.

좌절이 만든
삶의 깊이

유작을 보면 작가의 삶이 짐작 갈 때가 있습니다. 물론 고전 미술 작가들은 그 느낌이 조금 덜하지만 말년의 그림은 작가의 삶을 집약한 듯한 느낌이 들죠. 기교와 욕망은 힘을 잃고 내면에 대한 성찰이 담깁니다.

가끔 그런 그림들 중 외로움이 느껴지는 작품들이 있죠. 틴토레토의 작품을 보면 그런 외로움이 짙게 나타납니다. 그는 삶의 고단함과 죽음의 고통 앞에서 인간의 외로움을 본능적으로 느꼈는지도 모르겠습니다. 자코메티가 그의 그림에서 느낀 전율이란 그런 것이 아니었을까요?

베네치아에서 지낼 때 가끔 수상버스를 타고 성 조르조 섬에 갔습니다. 성당과 수도원, 그리고 작은 카페 하나가 전부인 그 섬 위에서 흔들리는 베네치아의 바다를 바라보면 물 위에 비친 불빛들 사이로 내 마음도 흔들렸습니다.

낯선 나라에서 공부를 하면서 언제 끝날지도 모르는 그 길을 걷다 보니 14년이 흘렀습니다. 때론 막막해서 이 길이 맞는 건지 반문했습니다. 가끔씩 지성의 단맛을 볼 때면 제대로 가고 있구나 하고 안도했습니다. 숨차도록 질퍽한 현실에서 내가 꿈꾸는 이상은 외로움과 동행하지 않으면 이룰 수 없다는 것도 알게 되었죠.

그들도 그랬을 것 같습니다. 르네상스 작가들의 삶과 작품 속에서 그와 비슷한 마음을 만날 때가 있습니다. 도달하고 싶은 목표 앞에서 느낀 수많은 좌절이 그들의 작품에 절제된 깊이를 만들었기에 작가들이 말년에 그린 작품에서 나는 깊은 공감을 느꼈습니다. 틴토레토의 그림도 그랬죠. 그림을 보며 왠지 모를 위로를 받았습니다. 누군가의 마음을 위로하는 작품을 남긴 틴토레토, 그의 말년은 외로웠을지 몰라도 그의 삶은 결국 승리한 것이 아닐까요?

틴토레토 '산 로코 회당 작품 시리즈'

성 조르조 마조레 성당에 「최후의 만찬」이 걸려 있는 모습.

틴토레토
Tintoretto, 1518/19-1594

대표작 「천국」

1500년대 마니에리즘 미술을 이끈 화가로 베네치아 본섬에서 태어났다. 예술적 재능이 뛰어났지만 티치아노의 라이벌로 여겨져 베네치아 주류 화단에서 활동하지 못했다. 티치아노에게 실망해 밝은 베네치아 색채를 따르지 않았다.

미켈란젤로처럼 조각 같은 인물을 동적인 스타일로 그렸다. 그림을 빨리 그리기로 유명했는데, 그의 작품은 가격이 낮았기 때문에 물감을 적게 쓰고 빨리 그리는 방법을 연구했다. 베네치아의 산 마르코 대신도회와 산 로코 대신도회, 몇몇 성당으로부터 종교화를 주문받기 위해 그림 값을 저렴하게 내놓은 것으로 동료 화가들에게 비난받기도 했다. 주요 수입원은 초상화 제작이었다. 그의 초

틴토레토 '산 로코 회당 작품 시리즈'

상화들은 대부분 얼굴을 제외하고 미완성처럼 어둡고 빠르게 마무리되었다.

틴토레토는 르네상스 미술의 원근법 질서를 변형한 기하학적 입체 원근법이라는 새로운 공간 화법을 선보였다. 그의 그림은 다양한 각도로 비틀어지거나 기울어진 대각선 구도로 그려져서 보는 이의 시선을 집중시키는 강렬함이 있다. 독창적인 화법이 알려지면서 듀칼레 궁전 대의회실에 「천국」을 그렸는데 길이 25미터의 대작으로 유화 작품 중 세계에서 가장 크다.

후대의 마니에리즘 미술과 바로크 미술의 검은 배경과 밝은 빛의 강렬한 명암법에 영향을 끼쳤다. 베네치아의 성당에서 그의 작품을 많이 찾아볼 수 있다. 1594년 사망 후에 딸 마리에타가 묻혀 있는 마돈나 델 오르테 성당에 안치되었다.

틴토레토 「천국」
1592년, 700×2500cm, 베네치아 듀칼레 궁전

레온 바티스타 알베르티, 『알베르티의 회화론』, 노성두 옮김, 사계절, 1998

신준형, 『뒤러와 미켈란젤로』, 사회평론, 2013

야콥 부르크하르트, 『이탈리아 르네상스의 문화』, 안인희 옮김, 푸른숲, 1999

조르조 바자리, 『르네상스 미술가 평전』, 이근배 옮김, 한길사, 2018

A. Nicolò salmazo, *Andrea Mantegna*, Rizzoli, 2004

A. Nova, Verso la fabbrica del corpo: anatomia e 'bellezza' nell'opera di Leonardo e Giorgione in *Lezioni di Storia dell'Arte*, Skira, 2001

A. Pinelli, *La bella Maniera*, Giulio Einaudi editore, 2003

A. Zuccari, Beato Angelico, *l'alba del Rinascimento*, Skira, 2009

B. Paolozzi Strozzi, *Donatello, il David restaurato*, Giunti, 2008

Carlo del Bravo, *Bellezza e Pensiero*, Casa editrice le lettere, 1997

F. Camerota, Francesco P. Di Teodoro, *Piero della Francesca, La sezione della prospettiva*, Marsilio, 2018

G. Lazza, *Simonetta Vespucci, la nascita della Venere fiorentina*, Edizioni polistampa, 2007

G. Reale, *Botticelli, la "primavera" o "nozze di filologia e mercurio"?*, Idea libri, 2001

G. Reale, V. Sgarbi, R. Signorini, *Andrea Mantegna gli sposi eterni nella camera dipinta*, Bompiani, 2011

G. Romano, *Il restauro del Cenacolo di Leonardo:una nuova lettura*, in Il corpo dello stile, De luca editori d'arte, 2001

G. Vasari, *Le vite dei più eccellenti pittori, scultori e architetti*, Newton compton editore, 2020

M. Ciatti, *Appunti per un manuale di storia e di teoria del restauro*, Edifir, 2009

M. Ciatti, *Raffaello: la rivelazione del colore*, Edifir, 2008

M. G. Ciardi Duprè, *Con gli occhi di Piero, abiti e gioielli nell'opera di Piero della Francesca*, Marsilio, 1992

Melania G. Mazzucco, *Jacomo Tintoretto e i suoi figli. Storia di una famiglia veneziana*, Rizzoli, 2015

M. Lucco, *Antonello da Messina*, 24 Ore cultura, 2011

M. Vannucci, *Le grandi donne del rinascimento italiano*, Newton&compton editori, 2004

Pietro. C. Marani, *Il genio e la passione, Leonardo e il Cenacolo*, Skira, 2001

P. Giovetti, *La modella del Botticelli*, Edizioni studio Tesi, 2015

V. Arrighi, *Leonardo daVinci, la vera immagine*, Giunti, 2005

도판 목록

1장

에밀리오 조키 「노인을 조각하는 어린 미켈란젤로(Michelangelo fanciullo che scolpisce la testa di fauno)」1861년, 대리석, 102×50×60cm, 피렌체 팔라티나 미술관

안토넬로 다 메시나 「성 세바스찬(S.Sebastiano)」 1475-1476년, 나무에 유화, 171× 85.5cm, 독일 드레스덴 미술관

도나텔로 「다비드(Davide)」1440년경, 청동, 158cm, 피렌체 바르젤로 미술관

도나텔로 「마리아 막달레나(Maddalena Penitente)」1455년, 나무, 188cm, 이탈리아 두오모 박물관

2장

마사초 「천국에서 쫓겨나는 아담과 이브(Cacciata dei progenitori dall'Eden)」1424-1428년, 프레스코화, 214×88cm. 피렌체 카르미네 성당

마사초 「세금 납부하는 예수와 베드로(Pagamento del tributo)」1424-1428년, 프레스코화, 255×598cm, 피렌체 카르미네 성당

마사초 「베드로의 설교(Predica di san Pietro)」1424-1428년, 프레스코화, 260×88cm, 피렌체 카르미네 성당

마사초 「바울의 방문을 받은 감옥에 갇힌 베드로(San Pietro in carcere visitato da san Paolo)」1424-1428년, 프레스코화, 230×88cm, 피렌체 카르미네 성당

마사초 「테오필로 아들의 부활과 주교좌의 베드로(Resurrezione del figlio di Teofilo e san Pietro in cattedra)」1424-1428년, 프레스코화, 230×599cm, 피렌체 카르미네 성당

마사초 「베드로의 그림자 치유(San Oietro risana gli infermi con la sua ombra)」1424-1428년, 프레스코화, 230×162cm, 피렌체 카르미네 성당

마사초 「세례받는 젊은이(Battesimo dei neofiti)」1424-1428년, 프레스코화, 255×162cm, 피렌체 카르미네 성당

마사초 「불구자 치유와 타비타의 부활(Guarigione dello storpio e resurrezione di Tabita)」1424-1428년, 프레스코화, 260×599cm, 피렌체 카르미네 성당

마솔리노 다 파니칼레 「유혹받는 아담과 이브(Tentazione di Adamo ed Eva)」1424년, 프

레스코화, 260×88cm, 피렌체 카르미네 성당

마사초 「자산분배와 아나니아의 죽음(Distribuzione delle elemosine e morte di Anania)」 1424-1428년, 프레스코화, 230×170cm, 피렌체 카르미네 성당

마사초 「시몬 마고의 논쟁과 베드로의 순교(Disputa di Simon Mago e crocifissione di san Pietro)」 1424-1428년, 프레스코화, 230×598cm, 피렌체 카르미네 성당

마사초 「감옥에서 탈출하는 베드로(Liberazione di san Pietro dal carcere)」 1424-1428년, 프레스코화, 230×88cm, 피렌체 카르미네 성당

3장

베아토 안젤리코 「수태고지(Anunciación)」 1440-1450년, 프레스코화, 230×321cm, 피렌체 산 마르코 수도원

베아토 안젤리코 「수태고지(Anunciación)」 1430-1434년, 나무에 템페라화, 175×180cm, 코르토나 교구 박물관

베아토 안젤리코 「수태고지(Anunciación)」 1435년, 나무에 템페라, 154×194cm, 마드리드 프라도 미술관

베아토 안젤리코 「로렌조의 봉헌(Consacrazione di san Lorenzo come diacono da parte di Sisto II) 1448년, 나무에 템페라, 로마 바티칸 궁전

4장

플리니오 노멜리니 「첫 번째 생일(Il primo compleanno)」 1914년, 나무에 템페라, 285×305cm, 피렌체 피티궁 모던 미술관

필리포 리피 「마리아와 아기 예수(Madonna col Bambino e due angeli)」 또는 「리피나(Lippina)」 1465년, 나무에 템페라, 92×63.5cm, 피렌체 우피치 미술관

필리포 리피 「성 스테파노 세례자 요한 이야기(Storie di santo Stefano e San Giovanni Battista)」 1452-1465년, 프레스코화, 프라토 두오모 성당

조반니 바티스타 티에폴로 「고대 알렉산더 궁정에서 그림을 그리는 아펠레스(Alessandro e Vampaspe nello studio di Apelle)」 1740년, 캔버스에 유화, 425×540cm, 로스앤젤레스 게티 뮤지엄

필리포 리피 「리피나」 데생, 1465년, 종이에 잉크와 연필, 330×240cm, 피렌체 우피치 미술관

필리포 리피 「바르톨리니 원형화(Tondo Bartolini)」 1453년, 나무에 템페라, 135×135cm, 피렌체 팔라티나 미술관

필리포 리피 「마링기 제단화: 성모 대관식(Incoronazione della Vergine)」 1439-1447년, 200×287cm, 나무에 템페라, 피렌체 우피치 미술관

5장

피에로 델라 프란체스카 「브레라 제단화: 신성한 회합(Pala Brera: Sacra conversazione)」 1472년, 나무에 템페라, 251×173cm, 밀라노 브레라 미술관

피에로 델라 프란체스카 「우르비노 공작 부부의 초상화(Doppio ritratto dei Duchi di Urbino)」 1469-1474년, 나무에 유화, 47×66cm, 피렌체 우피치 미술관

피에로 델라 프란체스카 「그리스도의 책형(Flagellazione di Cristo)」 1453년, 나무에 템페라, 58.4×81.5cm, 우르비노 시립 미술관

6장

산드로 보티첼리 「비너스의 탄생(La nascita di Venere)」 1485년, 천 위에 템페라, 180×280cm, 피렌체 우피치 미술관

피에로 디 코시모 「클레오파트라 같은 시모네타 베스푸치(Ritratto di Simonetta Vespucci come Cleopatra)」 1483년, 나무에 템페라, 57×42cm, 샹티이 콩데 미술관

데시데리오 다 세티냐노 「마리에타(Marietta)」 1460년경, 대리석, 베를린 보데 박물관

안드레아 델 베로키오 「루크레치아 도나티(Ritratto di dama con mazzolino)」 1475년, 대리석, 피렌체 바르젤로 미술관

아폴로니오 디 지오반니 「사랑의 승리(Trionfo dell'amore)」 1460-1470년, 72×72cm, 나무에 템페라, 런던 빅토리오 앨버트 박물관

도메니코 기를란다요 「자비의 마리아와 베스푸치 가문(Madonna della Misericordia)」 1472년, 프레스코화, 피렌체 오니산티 성당

산드로 보티첼리 「시모네타 베스푸치(Simonetta Vespucci)」 1482-1485년, 나무에 혼합채색, 82×54cm, 프랑크푸르트 슈테델 미술관

레오나르도 다빈치 「모나리자(Mona Lisa)」 1503-1506년, 백양나무에 유화, 77×53cm, 파리 루브르 박물관

라파엘로 산치오 「베일을 쓴 여인(La Velata)」 1516년, 천에 유화, 82×61cm, 피렌체 팔라티나 미술관

아르테미지아 젠틸레스키 「홀로페르네스의 목을 베는 유디트(Giuditta che decapita Oloferne)」 1614-1620년, 천에 유화, 158.8×125.5cm, 피렌체 우피치 미술관

7장

산드로 보티첼리 「봄(Primavera)」 1480-1481년, 나무에 혼합채색, 207×319cm, 피렌체 우피치 미술관

산드로 보티첼리 「죽은 그리스도를 애도함(Compianto di cristo morto)」 1495년, 나무에 템페라, 107×71cm, 밀라노 폴리 페촐리 미술관

산드로 보티첼리 「필롤로지아와 7가지 지식의 여인들(Giovane introdotto tra le Arti Liberali)」 15세기, 프레스코화, 237x269cm, 파리 루브르 박물관

산드로 보티첼리 「마니피캇의 성모(Madonna del Magnificat)」 1480-1481년, 나무에 템페라, 지름 118cm, 피렌체 우피치 미술관

8장

레오나르도 다빈치 「최후의 만찬(Ultima cena)」 1494-1498년, 벽화에 유화와 템페라 혼합 채색 , 490×880cm, 밀라노 산타마리아 델레 그라치에 수도원

도메니코 기를란다요 「최후의 만찬(Ultima cena)」 1480년, 프레스코화, 400×810cm, 피렌체 오니산티 수도원 식당

디에 부츠 「최후의 만찬(Ultima cena)」 1468년, 나무에 유화, 88×71cm, 벨기에 뢰벤 성 베드로 성당 수도원

레오나르도 다빈치 「암굴의 성모(Vergine delle Rocce」 1483-1486년, 199×122cm, 나무에 유화, 파리 루브르 박물관

9장

안드레아 만테냐 「부부의 방(Camera degli sposi)」 1465-1474년, 프레스코화, 300×800×400cm, 만토바 듀칼레 궁전 성 조르조 카스텔로

안드레아 만테냐 「죽은 그리스도(Cristo morto)」 1487년, 천에 템페라, 68×81cm, 밀라노 브레라 미술관

안드레아 포초의 천장화, 1685년, 프레스코화, 로마 이나지오 성당

안드레아 만테냐 「부부의 방」의 '궁정(La Corte)' 1465-1474년, 프레스코화, 만토바 듀칼레 궁전 성 조르조 카스텔로

안드레아 만테냐 「부부의 방」의 '만남(L'incontro)' 1465-1474년, 프레스코화, 만토바 듀칼레 궁전 성 조르조 카스텔로

10장

안토넬로 다 메시나 「수태고지의 마리아(Annunciata)」 1475-1476년, 나무에 유화, 36.5×34.5cm, 팔레르모 시칠리아 주립미술관

레오나르도 다빈치 「수태고지(Annunciazione)」 1475년, 나무에 유화, 98×217cm, 피렌체 우피치 미술관

로렌초 로토 「병든 청년(Giovane malato)」 1530년, 천에 유화, 98×111cm, 베네치아 아카데미아 미술관

안토넬로 다 메시나 「천사에게 기댄 죽은 그리스도(Cristo in pietà e un angelo)」 1478년,

나무에 혼합 채색, 74×51cm, 스페인 프라도 미술관

11장
미켈란젤로 부오나로티 「카시나 전투(Battaglia di Cascina)」 스케치, 1504년, 종이에 잉크, 76×130cm, 아리스토틸레 다 상갈로의 모사본
레오나르도 다빈치 「앙기아리 전투(Battaglia di Anghiari)」 1504년, 나무에 유화, 루벤스 또는 다른 화가가 그린 모사본
라파엘로 산치오 「자화상(Autoritratto)」 1504-1506년, 나무에 템페라, 43.5×33cm, 피렌체 우피치 미술관
라파엘로 산치오 「산치오 집의 성모(Madonna di Casa Santi)」 1498년, 프레스코화, 97x67cm, 우르비노 라파엘로 생가
라파엘로 산치오 「벨베데레의 성모(Madonna del Belvedere)」 1506년, 나무에 유화, 113×88cm, 오스트리아 비엔나 국립 미술관
라파엘로 산치오 「방울새의 성모(Madonna del Cardellino)」 1506년, 나무에 유화, 107x77cm, 피렌체 우피치 미술관
라파엘로 산치오 「템피의 성모자상(Madonna Tempi)」 1508년, 나무에 유화, 75×51cm, 뮌헨 알테 피나코테카
도나텔로 「파치의 성모자상(Madonna Pazzi)」 1430년, 대리석, 74.5×69.5cm, 베를린 보데 미술관
라파엘로 산치오 「시스티나 성모(Madonna Sistina)」 1513년, 천에 유화, 265×196cm, 드레스덴 제말데 갤러리아
라파엘로 산치오 「그리스도의 변용(Trasfigurazione)」 1519-1520년, 나무에 템페라, 405×278cm, 바티칸 미술관
라파엘로 산치오 「발다사레 카스틸리오네 초상화(Ritratto di Baldassarre Castiglione)」 1514-1515년, 천에 유화, 82×67cm, 파리 루브르 박물관

12장
자코포 다 폰토르모 「그리스도의 매장(Deposizione)」 1526-1528년, 나무에 템페라, 313×192cm, 피렌체 산타 펠리치타 카포니 예배당
미켈란젤로 부오나로티 「강의 신(Dio fluviale)」 1524년, 점토와 나무와 천, 70×140×65cm, 피렌체 부오나로티의 집
미켈란젤로 부오나로티 「다비드(Davide)」 1504년, 대리석, 5.2m, 피렌체 아카데미아 미술관
알브레히트 뒤러 「예수와 박사들(Christ amon the Doctors)」 1506년, 백양나무에 유화, 65×80cm, 마드리드 티센보르네미사 박물관

조반니 벨리니「피에타(Pietà)」1470년, 나무에 템페라, 86×107cm, 밀라노 브레라 미술관
라파엘로 산치오「그리스도의 매장(Deposizione)」1507년, 나무에 유화, 184×176cm, 로마 보르게제 미술관
자코포 다 폰토르모「마리아의 방문(Visitazione)」1530년, 나무에 유화, 202×156cm, 이탈리아 프라토 대성당

13장
틴토레토「그리스도의 부활(Resurrezione di Cristo)」1580년, 천에 유화, 529×485cm, 베네치아 산 로코 회당
엘 그레코「경배(Adorazione dei pastori)」1612년, 천에 유화, 320×180cm, 마드리드 프라도 미술관
카라바조「일곱 가지 자비(Sette opere di Misericordia)」1607년, 천에 유화, 390×260cm, 나폴리 피오몬테 박물관
틴토레토「자화상(Autoritratto)」1548년, 천에 유화, 45×38cm, 펜실베이니아 필라델피아 미술관
렘브란트 반 레인「자화상(Autoritratto)」1630년, 천에 유화, 63×54cm, 피렌체 우피치 미술관
틴토레토「노예를 구하는 산 마르코의 기적(San Marco libera uno schiavo)」1548년, 천에 유화, 416×544cm, 베네치아 아카데미아 미술관
틴토레토「발을 씻겨주는 예수(Lavanda dei piedi)」1548-1549년, 천에 유화, 228×533cm, 마드리드 프라도 미술관
틴토레토「그리스도의 십자가형(Crocifissione)」1565년, 천에 유화, 518×1224cm, 베네치아 산 로코 회당
틴토레토「수태고지(Annunciazione)」1584년, 천에 유화, 422×545cm, 베네치아 산 로코 회당
마리에타 로부스티「자화상(Autoritratto)」1578년, 천에 유화, 93.5×91.5cm, 피렌체 우피치 미술관
티치아노「피에타(Pietà)」1576년, 천에 유화, 352×349cm, 베네치아 아카데미아 미술관
틴토레토「최후의 만찬(Ultima cena)」1594년, 천에 유화, 365×568cm, 베네치아 성 조르조 마조레 성당
틴토레토「천국(Paradiso)」1592년, 천에 유화, 700×2500cm, 베네치아 듀칼레 궁전

도판 출처 위키피디아

이탈리아 복원사의 매혹적인 회화 수업

인간을 탐구하는 미술관

초판 1쇄 발행 2022년 4월 26일
초판 3쇄 발행 2024년 6월 10일

지은이 이다
펴낸이 김선식

부사장 김은영
콘텐츠사업2본부장 박현미
책임편집 박유아 **책임마케터** 오서영
콘텐츠사업9팀장 차혜린 **콘텐츠사업9팀** 강지유, 최유진, 노현지
마케팅본부장 권장규 **마케팅1팀** 최혜령, 오서영, 문서희 **채널1팀** 박태준
미디어홍보본부장 정명찬 **브랜드관리팀** 안지혜, 오수미, 김은지, 이소영
뉴미디어팀 김민정, 이지은, 홍수경, 서가을
크리에이티브팀 임유나, 박지수, 변승주, 김화정, 장세진, 박장미, 박주현
지식교양팀 이수인, 염아라, 석찬미, 김혜원, 백지은
편집관리팀 조세현, 김호주, 백설희 **저작권팀** 한승빈, 이슬, 윤제희
재무관리팀 하미선, 윤이경, 김재경, 이보람, 임혜정
인사총무팀 강미숙, 지석배, 김혜진, 황종원
제작관리팀 이소현, 김소영, 김진경, 최완규, 이지우, 박예찬
물류관리팀 김형기, 김선민, 주정훈, 김선진, 한유현, 전태연, 양문현, 이민운
외부 스태프 말리북

펴낸곳 다산북스 **출판등록** 2005년 12월 23일 제313-2005-00277호
주소 경기도 파주시 회동길 490 다산북스 파주사옥
전화 02-702-1724 **팩스** 02-703-2219 **이메일** dasanbooks@dasanbooks.com
홈페이지 www.dasan.group **블로그** blog.naver.com/dasan_books
종이 (주)아이피피 **인쇄** 민언프린텍 **코팅 및 후가공** 제이오엘앤피 **제본** 국일문화사

ISBN 979-11-306-9030-8 (03600)

다산북스(DASANBOOKS)는 독자 여러분의 책에 관한 아이디어와 원고 투고를 기쁜 마음으로 기다리고 있습니다.
책 출간을 원하는 아이디어가 있으신 분은 다산북스 홈페이지 '투고원고'란으로 간단한 개요와 취지, 연락처 등을 보내주세요.
머뭇거리지 말고 문을 두드리세요.